Tanzen gegen die Angst

Pina Bausch

碧娜・鮑許｜舞蹈｜劇場｜新美學

Jochen Schmidt 著　林倩葦 譯

遠流

Pina Bausch

我在乎的是人為何而動，而不是如何動。

Inhalt 目錄

奇情異想　舞動人生

陳郁秀

所謂「無三不成禮」，享譽國際、名滿天下的德國舞蹈家碧娜‧鮑許，繼一九九七年、二〇〇〇年之後，二〇〇七年九月第三度來台灣演出，有關她舞蹈生涯記錄的專書，也在這一年於台灣出版，引領國內讀者及舞迷們一窺這位新舞蹈領航者的奇情異想和原創才華。

對於舞蹈，一般的台灣民眾或許仍停留在純粹肢體舞動，即所謂的「手舞足蹈」的印象，也許再進一步，會相當期待美感設計或藝術性的部分，然而當碧娜‧鮑許所率領的「烏帕塔舞蹈劇場」首度在台北演出《康乃馨》時，對普羅大眾不啻為一次震撼的顛覆經驗，即使是舞蹈界人士，想必也大開眼界。

這部原創於一九八二年的舞作，是鮑許維持一貫的人性探討主體、卻調整了色調和風情之後非常重要的代表作。相信當時在場的觀眾，一定對舞台上數不清的粉紅色康乃

馨布景印象深刻，這是她於一九八〇年夏天前往南美洲巡演時，在智利安地斯山一片康乃馨花海的山谷中所獲得的靈感，然而在這麼美的視覺情境下，以及伴隨著舒伯特弦樂三重奏為主的拼貼音樂中，所表達的卻是民眾遭受公權力刁難的嚴肅問題。

綜觀鮑許的創作，除了早期由紐約進修兩年之後剛回到德國時，還可以看見一些傳統舞蹈的技巧和元素，不久便突破窠臼，走自己既創新又前衛的路，也因此，台北的觀眾會從鮑許的創作裡，看到其中相當富有人性思辨的哲學層次。對當代藝術有所涉獵的人，其實並不會對這種指涉性或批判性的表達意涵感到陌生，在畫壇、裝置藝術界、前衛音樂領域，這都是當代藝術家對社會變遷下人生景況或眾生相的一種強烈的內在抒發，藉以表達本身的牢騷或觀點。然而開路先鋒總是必須有過人的勇氣，創作是一回事，將創作搬上舞台、接受觀眾的評價，就必須有任謗任怨、甚至被憤怒的觀眾吐口水的心理準備。

而這就是鮑許在一九七三年擔任德國福克旺學校舞蹈系主任時，接下烏帕塔芭蕾舞團總監後不短的歲月中所面對的難堪，只是，她並沒有被嚇退，她勇於面對，並且再接再厲。在當時，任誰也沒想到，這位削瘦嬌小、總是一身黑衣的舞蹈家，即將在日後為德國開創一個舞蹈的新時代，古典芭蕾不再一枝獨秀、地位優越，當代舞蹈及前衛舞蹈

劇場，將開始引發風潮；多年之後，鮑許和她的舞團受到全世界矚目，並贏得新興觀眾的喝采和肯定。

為舞蹈提供另一種表演的可能性、形塑一種全心的舞蹈生命及樣貌、為藝術創作者樹立強烈風格並成為典範，是鮑許對世人最重要的貢獻。看她的舞作，或許有人感到驚駭、情緒起伏、刺激、低迴，但不得不承認她那看似瘦弱的身軀，竟能蘊藏驚人且巨大的力量和意志，大到讓觀眾也跟著進入深邃的靜默與沉思。

這時候，也或許每當鮑許進入創作情境時，她不但是舞劇的孕育生產者，更像是個內心思潮澎湃的「異議人士」；同時，她就是要去解放，解放人類的束縛、不公、虛假，也解放你我的心靈、解放壓抑的情緒。

她超越「傳統」太多太多，大膽打破既有形式和限制，舞蹈已經不是目的，而是媒介，用來述說「人」的故事，包括事件和議題的表達或闡述；鮑許不要舞蹈賞心悅目、心平氣和，看她的舞劇，有時候會感覺沉重、窒息，無台上那些官能的華麗表象雖然清晰依舊，觀眾卻很難不因這些內外在的敲打而感到痛快淋漓。而這，會不會就是鮑許風靡全世界當代舞蹈界的重要原因?!

由鮑許的舞蹈生涯，最能見證藝術創作者無懼無悔的堅持，以及詮釋其原創的可貴

性，這在台灣每位文化藝術界受人敬重的人身上，同樣得見類似的特質；而曾被人批評為「四不像」的《八月雪》舞台作品，當初也遭受到極大的壓力，首當其衝的文建會及編劇家高行健，又何嘗不是咬緊牙根、堅強而勇敢面對所有負面的評斷！

鮑許是德國人，有人說她的作品具有一種森森然「冷冽」的氛圍，但從她自稚嫩的六歲起走到今天六十七歲，那不斷為自己加溫的藝術夢想得以實現，不就是內心炙熱的創作動力所驅策而來的嗎？她為觀眾編舞劇，不知不覺中，竟成為自己故事的最佳舞伶。英國《每日電訊報》這樣讚譽她：「碧娜·鮑許是現代舞蹈的第一夫人，是全世界舞蹈劇場的領導人；有太多人仿效她，但從來沒有人能超越她。」

特異的人、特異的舞作，有著難以言喻的魅力。二○○七年九月二十七日到三十日，碧娜·鮑許和「烏帕塔舞蹈劇場」第三度來台，演出《熱情馬祖卡》，台灣的觀眾不但可以從閱讀本書的過程中瞭解鮑許，還能藉著觀賞這部有許多暗喻和強調速度的舞劇，再次體會甚至領悟鮑許的創作結晶，並從中得到感動。

（本文作者為前文建會主委）

一個蛇人的故事

陳玉慧

知道尤亨・史密特為碧娜・鮑許寫書是很晚的事了。那是前幾年雲門舞集在柏林演出劇院的大廳，我當時便很感興趣，我在想，那位不常說話，又瘦又蒼白的女子，人稱現代舞蹈皇后之人，排戲時沒有表情但思考不斷的編舞家，那個只一根接一根抽菸的女人，會向一個男舞評透露什麼呢？

讀完此書，我得到了答案。

我非常喜歡故事是這樣開始的……史密特問讀者，你們覺得碧娜・鮑許是如何做到的？什麼是她舞蹈事業的真正動力？他提了碧娜・鮑許各種轟轟烈烈的人生事蹟。但都不是，而是她的家鄉索林根（製造雙人牌小刀的城市）的一位芭蕾舞老師，在看到小碧娜把一隻腿環繞在脖子後面，將身體完美打結的時候，做了這樣的評語：這女孩真是個蛇人啊。

史密特說，此讚美可能是這個餐館老闆的小女兒日後人生大有成就的主因。當時碧娜只有五、六歲，第一次被帶到一個兒童芭蕾舞團，她從來沒看過芭蕾舞，也不曉得芭蕾舞者要做什麼。「我就跟著去，其他人做什麼，我就努力跟著做。我還記得，老師要我們趴著，把雙腿放在頭上，然後老師便說出那句評語。」蛇人，碧娜·鮑許把蛇人當做讚美，並且勤於練習，離開家鄉，再練習，加入舞團，考驗自己的想像力，成立舞團，尋找舞蹈的新語言，發明新動作及結構和形式，跨越美學界限和藝術藩籬，給予現代舞蹈新定義，讓傳統主義者吐口水或憤怒或驚愕，最後征服全世界。她的舞蹈風格成為人類舞蹈史上的典範。

他們多半高大僵硬？

蛇人（schlangenmensch），這個字對德國人居然是如此有作用的禮讚詞，是否因為這位小蛇人後來也受到許多在父母餐館（就在劇院附近）用餐的職業舞者鼓勵，在一九五五年進入了當時德國舞蹈劇場的孕育地──福克旺學校，大多數重量級的舞蹈劇場編舞家後來也都自這個學校，碧娜後來也曾在該校執掌了十年。

在未讀過這本書前，我在二十年前便看過碧娜最重要的作品，如《一九八○》、《穆勒咖啡館》或《春之祭》等，那是我在巴黎及紐約學習戲劇的時光，很少人的作品

那樣感動過我，那時，我還不知道她的作品深遠地影響著我，那麼久。到今天，無數的心靈畫面仍然留在我心中。我被她的美感驚嚇，她以詩意入作，那麼女性自覺，那麼悲傷，她把悲傷混合了幽默，她用身體說話，說出那些永不滿足的欲望和渴望，她可以把社會儀式排成蛇形運轉，也可以把物質或形狀映入舞作。她是獨一無二的，她是碧娜‧鮑許。

後來，我才知道。我也逐漸發現，原來她是這麼美的人。高貴的外表，清明的心，無比堅定的意志，她的個人特質如此清晰明顯，六〇年代便是全歐洲最出色的女舞者，她編過及跳過許多獨舞，我曾經看過一段她從頭到尾在咳嗽的舞碼（從此難忘），當然，我也非常喜歡她在《穆勒咖啡館》裡為自己保留的那個角色，那些年她都自己跳，她的舞台設計師與生命伴侶玻濟克和她最重要的舞者梅西兩人在台上奮力撥開桌椅，以便讓前面的女舞者有空隙繼續舞蹈，而碧娜在後面的動作像夢遊般，沿著布景的後緣前行和後退，接著穿過一道旋轉門，便消失不見蹤影。用史密特的話：猶如脫離了一切世俗。我總驚覺：在跳舞的靈魂多麼與我似曾相識？或者與我的靈魂似曾相識？

原來，那位為碧娜創作一個擺滿數十張桌椅的舞台空間的設計師，最終放棄其幕後身分來到舞台上的那個男人，那也是他唯一一次的露臉，那人便是碧娜的親密愛人。而

12

他三十五歲便離世了。我略略感到驚訝的是，碧娜強調那些舞台設計全出自她自己的想法，玻濟克只是執行者而已。

沒有人知道碧娜的情感世界，史密特也不知道。她像個嚴守秘密的賭徒，握著手上的牌緊緊貼靠胸前，唯恐洩露天機。史密特只告訴我們，她有個兒子，現在有個男友，他們雖不住在一起，但那人為她煮飯，那人也照料她，否則碧娜一根又一根地抽菸，工作到深夜還不會回家。

不必史密特說，很多人也都知道，碧娜那溫柔的外表下卻有猶如花岡石的堅硬個性。那或許是因為她剛好是獅子座，而月亮在金牛座，她永不放棄，是的，她不會放棄，正因如此，她從來對「這不行」或「沒辦法」這些說詞非常不滿意，也不會接受敷衍。她可能是第一個堅持不在硬實滑順的舞台地板跳舞的編舞家，她的舞者不是在一片花海裡便是在游泳池，不然便是在溜滑梯上跳舞，不但如此，舞者不但不必穿舞鞋，也可以穿高跟鞋。

碧娜和舞者的工作方式是提問，她問舞者問題，「且必須拐彎提問，」因為直接問不會有什麼結果，她經常向舞者提出上百個問題，舞者給了肢體的答覆，但她說，「許多問題並沒有答案。」她也曾為此沮喪，後來發現，那並非是她無能，而是生命的本質

有可能便是如此，還有，碧娜也並非每次都清楚自己在找尋什麼？我一向對碧娜・鮑許

向舞者提問的問題很感興趣，那些問題包括：做什麼，自己會覺得羞愧？最喜歡移動自

己身體什麼部位？會和一具死屍做什麼？

碧娜為什麼提出那麼多問題？因為她的舞蹈信念那麼根深蒂固，「我在乎的是人為

何而動，而不是如何動，」她的舞者動作儘管經常重複（尤其是手部）和中斷重來，有

時近於歇斯底里，但卻能貼切真實傳達悲哀和苦楚，甚至於恐懼和暴力。但要的話，她

的女舞者抽菸也賣弄風情，是多麼性感，是的，性感，美感，卻又悲傷，絕望。

碧娜說過，基本上，她的舞蹈動作從來不是從腳出發，而腳步也經常不是由腿部開

始，「我們在動機中找尋動作的源頭，然後不斷地做出小舞句，並記往它們，」她也

說，「以前我因恐懼和驚慌，而以為問題是由動作開始，現在我直接從問題下手。」

正如碧娜在羅馬的一場記者會上所說，她的舞作如果跟別人有什麼不同，是她的作

品並非是縱向的時間發展，而是舞作繞著一個特定主題核心，由內向外生成。這個創作

態度，與其說是女性創作與女體的關連暗示，毋寧更應視為推翻傳統劇場的關鍵因素，

現代劇場和後現代劇場從此走上可以區別的分水嶺，碧娜的創作方式和態度決定了舞蹈

劇場的基本氛圍和調性。

史密特提及當年碧娜被人吐口水，一路到獲得德國國家最高文化勳章，但碧娜自己說她在創作時「總是充滿無法達成的畏懼」，有時也非常猶豫徬徨，幾近絕望，這一點我們在《悲劇》的敘述文中可以讀到，碧娜要告訴我們，悲劇不是只發生在非洲，荒蕪的大地其實是孤寂的個人棲息所在。碧娜對舞作感到膽怯和裹足不前，絕望地回頭在傳統芭蕾中尋找創作的可能，還記得多明尼克‧梅西如何重複他的芭蕾舞動作？他不停跳，也不停問觀眾：這樣夠了嗎？你們要再看一次嗎？再來？再來？

碧娜的作品如何產生？容我引述史密特的訪談：當然是靠編排，剛開始時只有一些問題，一些句子，某人示範的小動作，一切都很零散，不知何時，時機便來到，「我會把一些適當的動作與別的事情組合，如果我有了確定的方向，我就會有更多更大的小東西，然後我再從不同的面向繼續探尋，它從相當微小的事物開始，逐漸愈來愈大。」

史密特的書以評介碧娜‧鮑許的創作題材和表現風格為主軸，間而帶入鮑許的編年史和創作的心路歷程，有誰在一九七七年會想到那時風格已臻成熟的碧娜‧鮑許，在接著下來的三十年會引領全球舞蹈界的前衛風騷？

史密特對碧娜的成功下的結論有二個，一是，她的主題是人類核心問題──恐懼和孤獨，正因如此，人類渴望被愛，渴望被愛成為對抗恐懼的方式，而這二者之中的相生

和矛盾，便是碧娜舞作的原型內容。第二個原因，是碧娜對她主題的堅持不捨，所有因之而來的衝突，她不會隨便輕輕帶過，她堅持她對存在和社會或者美學的省思。她太堅持，以致於觀眾有時被迫面對那少人能完整揭發的主題核心。碧娜以她那絕對美感和編舞長才說服了觀眾。

我相信這本書不但適合碧娜迷一讀，也很適合有心瞭解碧娜‧鮑許的觀眾，有些初次觀看碧娜作品的人會感到震驚不解，讀過這本書，這些人應該會更清楚自己的震驚，也會對現代舞蹈有更進一步的瞭解。

（本文作者為劇場導演及旅歐作家）

[推薦序三]

碧娜‧鮑許，很德國嗎？

盧健英

跳舞的人都知道，最難的動作就是走路。因為走路太現實，碧娜‧鮑許說：「看街上的行人總比看一場舞蹈還重要。」

碧娜‧鮑許的舞，很多人認為是不像是舞，只是行人，男男女女，環肥燕瘦，沒有劇情，而且不停重複，不斷升溫；現實是，她就是有本事把你摧毀，強硬地逼迫觀眾面對壓力，在離開劇院的路上，回想自己溫馴或不馴的世界。

位於德國北萊茵的烏帕塔城，是一個人口僅三十八萬人的河谷小城，七○年代以前，歐洲人到烏帕塔可能是為了體驗一下那懸在半空中的電聯車；七○年代以後，因為舞蹈家碧娜‧鮑許和她的那些走在各種界限邊緣的作品，讓這個在舞蹈家口中依然是「沒有新鮮事」的小城，在世界藝壇上有了舉足輕重的知名度。

一次大戰結束後的德國，在現代藝術上展現驚人的成就，包括美術、現代音樂、劇

場，以及現代舞。在現代舞裡則陸續出現了表現主義先驅者如魯道夫・拉邦、瑪麗・魏格曼、以及庫特・尤斯——碧娜・鮑許的老師。和美國現代舞不同的是，德國現代舞從來不是從動作開始的，而是從人開始，從對人類行為的理解與疑惑，而開創了遠離芭蕾的新舞蹈形式。許多人一直好奇，在庫特・尤斯所主持的福克旺學院舞蹈系裡，年輕時的碧娜・鮑許，到底學到的是什麼？

「誠實」，鮑許在本書中如此回答。

戰後的德國負荷了太多權力謊言的後果，在權力謊言之下，戰後德國人一方面揹負著戰敗國的沉重與羞恥，一方面承載著精神上的破碎與扭曲，或許在這樣的歷史壓力下，福克旺的老師認為，能找到自我，並發展個人的舞蹈表現方法才是最重要的事。碧娜的藝術價值在於她承載了整個戰後德國人精神上的沉重疑問：權力的本質，人際關係的本質，於是她說：「我在乎的是人為何而動，而不是如何動。」這個名言，成為支持她一生創作的信仰。

因為「誠實」，碧娜讓我們看見了她的恐懼，也讓我們看到了她對抗恐懼的勇敢。她認為舊的舞蹈形式並不能解答問題（雖然解答問題亦不是她作品的目的），就像布萊希特一樣，她希望能夠實驗出一種可以讓觀眾積極參與的新劇場形式，而最重要的參

與，便是思考。

本書揭開了一向文靜寡言的碧娜‧鮑許在長達三十多年的創作生涯裡，舞台幕後的過程與細節，在甜美而殘忍的康乃馨花田背後、在壯觀而悲傷的巨牆背後、不斷重複的毀滅與暴力背後，在那些時刻裡，碧娜‧鮑許都在想些什麼？尤亨‧史密特是德國最重要的舞評家之一，自七〇年代即開始觀察碧娜‧鮑許的作品，但即便如此，也不要以為在這本書裡，你可以聽到碧娜本人更多的陳述或對某些尖銳問題的回答。在史密特的描述裡，碧娜還是那個兩指夾著菸，經常低著頭，對答案小心謹慎到甚至有些猶豫不決的編舞家。

碧娜的作品從來不是從腳出發，「以前我因恐懼和驚慌，而以為問題是由動作開始，現在我直接從問題下手。」從一九七八年起，烏帕塔舞蹈劇場每部作品的形成皆從問題開始，每一個作品完成過程裡可能提出了一百個圍繞在同一個核心裡的問題。碧娜最常問的問題大多和人內在的需求有關，例如被愛、願望、童年、愛情等等，舞蹈的一開始就是一片散亂的問題與回答，由舞者去找尋內發的材料和舞蹈。

這些筆記裡雜七雜八的回答，在碧娜的重整下成為舞台上具有關聯性的蒙太奇，愛與暴力、甜美與悲劇、和諧與衝突均在一線之隔，這些在烏帕塔舞團一待就是十年、二

十年的舞者，擁有獨特的能力來「傳神地表演人類的行為方式」。整個演出中的殘酷、辛辣、美麗、尖刻，讓許多觀眾看不下去，咒罵、憤怒如雨而下。但碧娜說：「並不是我讓觀眾有痛苦的感覺，因為我的世界和觀眾的世界是一樣的，沒有分別，這是屬於我們的世界。」

她的舞作傳達了與人類本身有關，而人類卻拒絕知道的事。三十多年來，碧娜的作品，在爭議中頑強地存在。

書中最有喜感的應該是她在編《班德琴》這支舞的故事，碧娜對於舞作的結構、場景的研發也有「意外」的時候，而且乾脆就讓這場意外成為作品的生命。《班德琴》在巴爾門歌劇院的最後排練時間裡，碧娜·鮑許一直頑強地不能完工，眼看著就要耽誤到下一場歌劇院的裝台，急得跳腳的劇院只好命令劇院工作人員強制拆台。結果等到舞台已經變成光禿禿時，舞者還在舞台上彩排，這個和時間賽跑的結果，後來成了《班德琴》真實的場景。本來精心設計的布景只出現短短的時間，而拆台的過程反而成為真正的布景。

德國人觀察德國人，史密特在最後一章裡，卻提出這樣窩裡反的問題：「鮑許的作品與德國的國家性格到底有多少關聯？碧娜·鮑許到底有多德國化？」（書中透露，《康

乃馨》到印度演出時，德國外交官裡甚至有人覺得是「丟臉」的表演），德國人具雙重性格，許多關於一次、二次世界大戰的研究裡，都在討論是什麼樣的德國性格，讓這個在許多哲學、音樂、藝術界有高度成就的國家，同時也成為一個導致世界災難的國家。

歌德的「浮士德」可能正是德國分裂精神的化身，他害怕、虛弱而不斷地與權慾的魔鬼梅菲斯特進行對話與交換，而最終終於將靈魂整個出賣了。碧娜在戰後的廢墟裡長大，看過破碎的人世景象，而最破碎的莫過於心靈的荒蕪。

不知為什麼，《穆勒咖啡館》裡，她那眼瞼下垂的「聖母像般」的臉孔，在瘦長的白色罩衫之下，總呈現著令人過目難忘的莊嚴。她的舞為一般人描繪人生的本質，而我只是那泛泛眾生的一位，接受她的嘲諷，接受她的尖刻，也接受她無比的美好與包容。

（本文作者為舞評人，前《PAR表演藝術雜誌》總編輯）

1

新舞蹈的勇氣之母

Mutter Courage des neuen Tanzes

Pina Bausch

● Wuppertal

貼身接近一位偉大人物

距上次與碧娜‧鮑許在光之堡電影院相對而坐，已有好一段時間。要跟這位編舞家約個碰面時間耗費不少時日。我以為她會如往常逃避作大部分的決定般，躲避我的採訪，她通常慣於坐在長椅遠遠的另一端，保持沉默。這是碧娜‧鮑許異於常人的性格特點之一，若講得客氣些則是，她不太喜歡做決定。這也許跟她在烏帕塔（Wuppertal）已定居二十五年，且在當地的劇場工作有關，舞團中有些舞者還是創始的那批。

在她願意接見我之前，其實這本書的工作早已開始進行。但如此講法並不正確。碧娜‧鮑許有可能對我將寫一本與她有關的書沒有好感，她痛恨每個記錄她個人，會面的氣氛輕鬆愉快，而非她工作的記錄文件。然而她壓根兒也沒讓我察覺到這樣的感受，就像跟一位老朋友碰面一樣。烏帕塔舞蹈劇場的經理馬帝亞斯‧史米格（Matthias Schmiegelt）在歌劇院（我們原本的約定地點）接我，幫忙泡咖啡，然後讓我們單獨會談，就連為了新舞作而跟碧娜‧鮑許忙著劇幕且練舞的舞者也一一告退。在我來時，他們還身著舞衣，懶散地或坐或躺在地板上，排練雖已結束，但空氣中依然散發著那份具創造力的鼓勁。

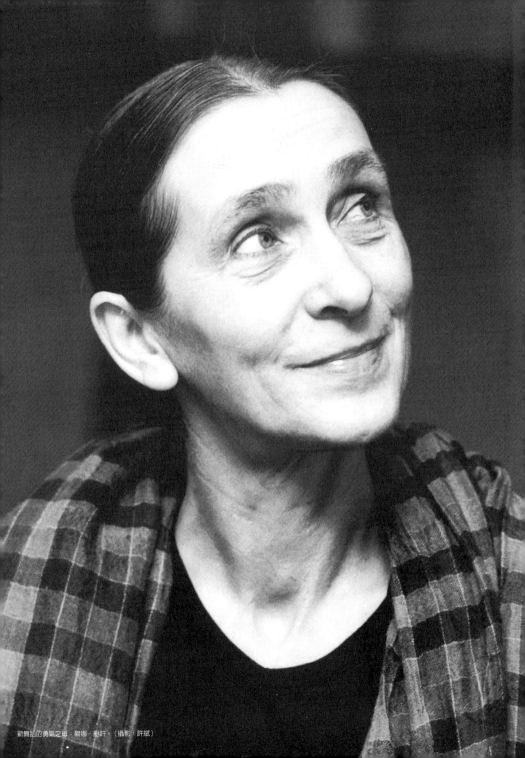
新舞踏的勇氣之母：碧娜·鮑許。（攝影：許斌）

光之堡以前是電影院，幾年前租給烏帕塔舞蹈劇場作為排演場所，過去這二十年來，碧娜‧鮑許的所有舞作都在此產生。光之堡位在一條鬧街上，離烏帕塔－巴爾門中心的歌劇院不遠，旁邊就是麥當勞，這有個好處是，舞者在排練休息空檔可以去那邊吃點東西或喝咖啡。

七〇年代我還在電視公司工作時，便經常坐在光之堡觀看排演，我們倆都還記得，上一回我帶了攝影師威爾‧麥克布萊德（Will McBride）來，為當時還算年輕的《法蘭克福通論報》（Frankfurter Allgemeine Zeitung）雜誌寫一篇報導。麥克布萊德首先便被一些小細節的事物吸引住。他開始迅速素描，完成許多小草圖，上面全是他想拍攝的東西：舞者的手、腳，以及道具、鞋子和衣服。當他沾沾自喜地拿這些草圖去找碧娜‧鮑許時，卻受到惡眼相待。碧娜‧鮑許看了後非常憤怒。她認為她既非為手、也不是為腳而編舞，更不是為了鞋子或道具，而是為了人。如果麥克布萊德先生無法看清這點，執意要拍這些無關緊要的東西，她肯定把他趕出去，就連我這個老友也不例外。當時我也被這位削瘦、害羞的女士的凶悍態度嚇一大跳，因為我所認識的她是比較偏向極少露面，且關在自己小天地的人。

距上一次碰面已有十多年，碧娜‧鮑許的外表幾乎沒任何改變。她如往常般地一身

黑，黑色男士鞋、黑色寬鬆褲、黑色衫外罩一件黑毛衣，毛衣的衣袖比她的手臂還長，可以把手藏在衣袖裡。一頭極長的深色頭髮總是綁成一根馬尾，讓人很清楚的看到她那初冒出來的灰白頭髮，這位編舞家談話時偶爾將自己的頭髮編成結，一旦她鬆開手，頭髮便散開來。碧娜・鮑許沒有化妝（或是化得很淡，以致於跟她交談的男士察覺不到）。她那狹長的聖母式臉龐顯得蒼白，但看起來挺有個性。那雙深色眼睛嚴肅地打量她對面的人。她講話緩慢，口氣平穩，跟她平常一樣，時而帶點遲疑，但並非退縮。她在談話時，思考似乎更為緊密，她總是繞著一個主題，繞著一些她只能感覺、而自己卻無法確切講出的話題在聊。

在我們交談的這三個小時裡，碧娜・鮑許已經抽了大半打菸。她不是一根接著一根地抽，但在我們談結束時，她已倒掉過一次的煙灰缸現在幾乎又滿了。她不確定自己一天抽多少香菸，「因為每天抽的數量不一定，」她豪爽地承認自己是個菸槍。在她多部舞作中，抽菸和香菸已儼然成為她的舞台主角們用來掩飾他們的挫折、緊張以及無聊的工具。梅西蒂・格羅絲曼（Mechrild Grossmann）在《華爾滋舞》劇中那句哭泣微醉的名言，在鮑許的粉絲中甚至已成為常被人引用的名言：「再來一小杯酒，還有一根香菸。暫且不回家。」

在我提起這幾句話時，這位編舞家說：「沒錯，這很適合用來形容我們當時的情況。那時候我們所有人都待到深夜才回家。」「我們」這個詞即使不是指整個舞團，至少也包含一大部分的人。當然，烏帕塔舞蹈劇場也有一些成員在排練或演出結束後，會儘速回家，回到家人或愛人的身邊。

碧娜‧鮑許毫不遲疑地稱自己為「夜貓子」，即使在忙碌了一天之後，她也無法輕易入睡。失眠時她總會找伴。在巡迴演出期間，她經常在身旁找一群人，也許是她的戰友，也許是她的朋友，「再來一小杯酒，還有一根香菸，暫且不回家。」──盡可能地拖延時間，不要太早回到那索然無趣的飯店。有時候，酒吧老闆會在編舞家這群人來到後隨即關上門，偶爾也會讓編舞家跟她朋友們明顯地感受到，他們想要打烊下班。當然，她那越來越響的名聲與人氣對拖延時間有時不無幫助。一九九四年春天，烏帕塔舞蹈劇場在印度巡迴的那一次，在孟買當地最大的豪華旅館奧比歐（The Oberoi）飯店中，人們特意為了這位貴客和幾位陪同她的賓客，在午夜後讓酒吧再度開門營業。因為我也是當天夜裡在奧比歐飯店享受那份特權的陪同賓客之一。

那一夜，當然又是抽了不少菸。然而，在一片為健康著想而拒抽二手菸的聲浪中，這位編舞家是否還很有興致或是帶點良心不安地抽菸？不，碧娜‧鮑許一邊拍著頻頻咳

嗽的提問者的背部，一邊說，她喜歡抽菸，也希望能控制自己少抽點菸。她很清楚自己抽得過兇，但她就是辦不到，因為壓力、工作。她比了一個大大的手勢，手勢跟這個排演場所一起勾勒出她全部的工作生命。

這天是個星期六，碧娜·鮑許一早十點便開始排練她的新舞作，離此劇的首場演出還有兩個多月的時間，在排練前，她還針對前晚的《康乃馨》演出作動作方面的評論，每回在她的舞作演出之後，她都這麼做。她馬不停蹄地在兩點鐘跟我會談，其間只請她的女助理幫忙準備一些簡單的糕點。接著從晚上六點到十點又是排演，這又是個特例，因為當天晚上在歌劇院還有一場《康乃馨》的演出，她其實必須去，她一生中只錯過幾次她舞團的表演。她也不曉得自己為何在二十五年後，仍然坐在台下觀看每次的演出⋯⋯

「也許我以為自己是護身符吧。不過我也希望自己跟舞團有聯結。假如他們不讓我去看演出，我會沒有歸屬感，我可能會生氣。舞作、舞團及我是個整體，那我當然必須出席。其他人在舞台上，我只要人在台下觀看，一向都如此，我總是覺得這也是我的演出。」

這一晚有演出，可是碧娜·鮑許自動放棄不去，這一天在日曆上她特別用紅筆勾了起來。她的新舞作還有整整兩個月時間才會上演，雖然時間還很長，長到她可以好好利用這段時間來排練，而不必慌亂。她的舞者並非全都在《康乃馨》中演出，她聘請了從

《康乃馨》中剩下的九個舞者在她的新舞作中表演。

在我們要敲定碰面時間時，我表示有意願跟碧娜‧鮑許進行早餐會面，她的經理史米格卻笑稱：「早餐？碧娜才沒有時間吃早餐，她從不吃早餐的。」不過，這位編舞家可不這麼說。「我當然吃早餐。也許不是在家中吃，而是在去光之堡的半路上。」幾年前她曾經說過，她將間真的不夠，我就請人準備一些小東西吃吃，跟剛剛一樣。」假如時一生都獻給舞蹈和編舞，「一向如此，毫無例外。」然而當我現在向她提及這件事時，她卻否認這麼說過。她也有自己的私人生活，偶爾抽離排練、巡迴和演出事務，「和家人」出遊渡假。

提到渡假和旅行，碧娜‧鮑許如癡如醉地談到「和家人」在摩洛哥的馬拉喀什（Marrakesch）的假期，她說，她希望可以常常渡個小假，三或四天即可，遠離烏帕塔一下。可是她不會開車，也沒有駕照，且她害怕飛行，不願為了短途旅遊搭飛機，只有跟著舞團做長途巡迴表演時，她迫不得已只能克服恐機症。其實，碧娜‧鮑許原本要在聖誕節和新年假期期去印度旅行，臨行前卻突然取消計畫，不過原因並非出自恐機症，而是家中工作太多，她放不下心。但是一九九七年春天，她的舞團要在香港和台北巡迴演出之前，她提前一週出發去印度渡假。其實，她所謂的渡假不外是從早到晚再到深夜，跟他

人不停的會面、會談。即便如此，她也可以好好地休養一番。「我一到印度，可真是疲累不堪。但當我要飛離開那兒時，整個人已煥然一新。」

碧娜·鮑許自埃森市福克旺學校的舞蹈系畢業後，曾在紐約度過兩年半的美好時光，印度次大陸對她而言就跟紐約一樣，總是在她最喜歡的城市排行榜的頂端，雖然她在一九七九年的首次印度巡迴演出是以一個創傷的經歷來畫下句點。地點是在加爾各答，當時正在巡迴演出她詮釋史特拉汶斯基（Igor Stravinsky）的版本《春之祭》時，成群的印度教信徒在劇院中喧鬧，憤怒地侵襲，迫使烏帕塔舞蹈劇場必須中斷表演，混亂的場面一度令編舞家和舞者們為自己的生命安危感到憂心。然而十五年後，當加爾各答市的代表將該城非常敬重的杜迦女神（Durga）的一個珍貴雕像獻給碧娜·鮑許時，當年在加爾各答的驚險經歷早就被忘得一乾二淨。

很久以來，碧娜·鮑許便想在印度「做些事」。她想要進行一項德國與印度的合作計畫，由兩國的舞者來做，然而兩國的舞蹈方法和身體意識相當不同，所以此類計畫至今遲遲未能付諸行動。不過，也許是這種因素更加吸引她想去完成一項別人至目前為止仍辦不到的事，只是截至現在，她仍沒時間去執行。而碧娜·鮑許也很清楚，時間已從她身旁緩緩溜走。一九九八年秋天，她跟烏帕塔舞蹈劇場一起慶祝她的二十五週年紀念

日，這是她一直無法想像的。

在這二十五年中，她做了許多事。她不是超越美感界限，而是將之壓倒。她成為德國最受歡迎的出口文化、世界最有名的舞蹈代表人物、一位新舞蹈的勇氣之母。令人更感訝異的是，她在一九七三年秋天開始她的職業生涯時，曾針對編舞意圖說過一段外人覺得不該是出自一位編舞家口中的話。「我在乎的是人為何而動，而不是如何動。」這句話在此時依然有效，而且已然成為德國舞蹈劇場的一種信條教義，碧娜‧鮑許更是其最主要的代表人物。

當我八〇年代初在台北作一場關於德國舞蹈的演講，同時播放一片節錄鮑許舞作的錄影帶時，那些年輕的台灣舞者質疑：「這叫舞蹈？您把這種東西稱為藝術？」幾年後，他們開始模仿錄影帶中所看到的碧娜‧鮑許的工作方式和舞作片段。只要台灣人喜歡，全世界人應該也會喜歡。就連在檢查制度相當嚴格，不可能會有人被允許來認識碧娜‧鮑許的那些國家，如古巴、中國大陸，碧娜‧鮑許也成為第一名的美學模範。這當然不是出於偶然，而是一種藝術成就的結果，它觸動了人類內心的最深處，因為它處理了與人息息相關的問題。沒有人在看過碧娜‧鮑許的舞劇後不受感動。不喜歡她的舞作的人，會痛恨它，因為她的舞作傳達的是跟人類本身有關、而人類卻拒絕知道的事物，

因為她的舞作觸動並傷害人類的所有心理層面，許多人根本不願面對自己的心靈感受，因此討厭她的舞作。

初次觀看碧娜・鮑許舞作的觀眾多半會感到震驚，就我看來，其原因有兩個。其中之一跟她的主題有關。這位編舞家的所有舞作主要是處理人類存在的核心問題，這些問題每個人或多或少都曾自我提問。它們談及愛情和恐懼、渴望和孤獨、挫敗和恐怖、人受到他人的剝削（特別是在一個由男性主導的世界中，女性受到男性的剝削）、童年和死亡、回憶和遺忘。近幾年，她的關懷更擴及環境受到的破壞與毒害。

這些舞作瞭解人類生活的困難，尋找方法來縮短人與人之間的距離。這些舞作以失望、但無畏懼，有時抱著樂觀態度地發展一種語言——即使在二十五年中的三十支舞作之後依舊未能完成，這些舞作期望藉由這種語言，成為另外一種溝通的橋梁。

然而，碧娜・鮑許的舞作主題只是引起觀眾強烈震撼的兩項主要原因之一。另一項則是人人都可感受到的強硬堅持，這位編舞家利用這種堅持，提出她對存在、社會或美學的省思。舞作所討論的衝突不會隨意帶過或和諧處理，而是讓它們有所結果。碧娜・鮑許不找藉口逃避，也不允許她的觀眾這麼做。對每個人、包括她的專業評論家而言，鮑許總是不斷地指出人們的弱點，造成大家內心的不悅，並持續地要求人們改變老套的

生活方式，拋棄冷酷無情，並且開始彼此信任、彼此尊重、體諒、共同生活。

若要用句話來形容這位編舞家的作品想傳達的事物或它們的功能如何，我們立刻聯想到「恐懼」一詞。「恐懼」被視為現代主要的問題之一，那也是碧娜‧鮑許創作裡最重要的主題。那是她個人的恐懼以及她的舞作角色們的恐懼。那令人癱瘓並讓人產生攻擊性的恐懼，那使人暴露在對手、伴侶面前並毫無防衛地任其擺佈的恐懼，而我們無法預估他人的反應，因為他也許也會出於恐懼而加以反擊。

足以對抗此恐懼的是強烈的被愛渴望。這位編舞家舞作中的衝突皆出自這兩種情緒的矛盾，當然也會產生滑稽，其在過去幾年裡，時而黑暗、時而明朗，並持續擴大，即使那只有在會仔細觀看並注意中間語氣的觀眾眼裡才出現。碧娜‧鮑許很早以前就一再不斷地聲稱，她的許多舞作在那沉重的表面之下反而顯得很滑稽，這點讓她的評論家感到相當錯愕。

被愛的想望很早即被碧娜‧鮑許視為她的創作，以及她跟她的舞者的工作制動器與推動力。「那是一種過程。」她說，「想望被愛，這一定是個動力。假如我是單身，也許情況便有所不同。然而，這一直跟他人有關係。」這和她不願傷害的舞團有關，對舞團而言她扮演一個保護者角色，至少在她個人的想法是如此。

碧娜‧鮑許如何從她的舞者中找出最好的舞者？多年前，我曾以「養珠者」一詞比喻她，養珠者必須在蚌的蛤殼裡植入一顆極小的異物，致使珍珠養成，嚴格來說，他得將傷害降到最低，刺激蚌的防衛能力，以達最高目的。當我又提到此比喻時，碧娜‧鮑許並未表示異議，而是感到有些糊塗。她說對這件事她必須思考一下。但是她若真要認真思考的話，必定得在我們談完話後，但直到我離開時，我們並沒有再回到這個主題。

我們的話題圍繞在碧娜‧鮑許的工作、舞作、巡迴演出、她和她的舞者及其他國家的關係。我們特意避免談到編舞家的私生活。當我大膽順便提到她的私事，問她，她那即將成年的兒子，是否覺得自己受到名氣很大的媽媽的忽略時，她冷冷地答道：「這點您必須親自去問他。」當然，這個答覆並非真的要我去跟羅夫‧所羅門（Rolf Salomon）談。

碧娜‧鮑許很不喜歡他人過問她的工作。她在過去幾年中更加隱藏自己，拒絕面對公眾。她變得敏感，甚至多疑，有時讓人覺得她有種被跟蹤的感覺。對於排演拍照一事，她只允許她欽點的攝影師來做（假如她如此排斥攝影師和記者而受到媒體抗議時，她會放棄堅持，讓部分人觀看排演，但批評者卻無法理解她的選擇標準為何）。她對觀看排演者的挑選很仔細且極其限制，因為要是任何人有興趣，她就允許他們進入的話，

那麼來自全世界的客人肯定將此地擠得水洩不通，讓她無法工作。另外，她也完全拒絕大家把觸角伸入她的私人領域。她從不公開私事，這位女士不希望她的私事被透露出來，她有時只給一個意味深長的微笑，然而她身旁的人必須毫無異議地遵照她這堅定而嚴厲的願望。

年輕時，碧娜・鮑許和舞台設計家羅夫・玻濟克（Rolf Borzik）過從甚密。他來自荷蘭，碧娜・鮑許在福克旺學校期間認識他，把他從埃森帶到烏帕塔來，一九八〇年一月二十七日，玻濟克在鮑許的舞作《貞潔傳說》首演後幾個星期，死於白血病。這次的舞作是他最後的舞台設計。

碧娜・鮑許在羅夫・玻濟克預知死亡之後，一頭栽進工作裡。幾個月後，《一九八〇，碧娜・鮑許的一個舞作》出來了（此舞作的舞台基本想法來自玻濟克），那年年底的作品是《班德琴》。這期間，在夏月時分，還跟舞團做了一個大型的拉丁美洲巡迴表演。隔年，這位編舞家跟作家羅納・凱（Ronald Kay）相戀，羅納・凱是德裔智利人，以西班牙文寫作，他因主編德國作家胡柏・費希特（Hubert Fichte）的遺作而有點名氣。

九月二十八日，這對戀人的兒子來到世上，他的母親為紀念自己年少的那段愛情，於是將他取名為羅夫・所羅門。

36

碧娜‧鮑許在孩子出生那幾年，犧牲奉獻地照顧他。從女性主義的角度來看是個「新母親」。一開始，她帶著羅夫‧所羅門到處跑，她不會因在公共場合把孩子放在胸前吸奶，而覺得不自在。在多次訪談中，她將她的母親身分形容成「奇蹟」：「現在我每天都會發現一些不可思議的事情，一些經由你自己的身體出來的奇妙事物，你突然瞭解它的關連性。上天賦與女性獨特的胸脯，在這時候才感受到它的功用。我瞭解這個原理非常簡單。然而，這卻是一個奇特的經驗。」

不過當時她也說過，這個孩子讓自己的時間變得更少了，讓生活變得「更麻煩」。從前，當每晚所有的排演結束後，大夥兒會出去走走，談些事情或喝杯酒，輕鬆一下。現在這一切變得相當困難。有一段時間，她愧疚地把工作排在最後，「我想讓事情順利些，好多一點時間跟孩子相處。」然而，碧娜‧鮑許最後仍把工作擺在生命的第一位。

假如巡迴演出是在學校的假期期間，羅夫‧所羅門也會跟舞團到世界各地旅行。否則就有朋友扮起乾爹乾媽來幫忙，當然還有孩子的爸爸，至今他還住在家裡的閣樓，每場舞作的首映必定出席，除此之外，他幾乎難得在公共場合露面。

碧娜‧鮑許和羅納‧凱之間的關係，一直撲朔迷離。早幾年前，烏帕塔舞蹈劇場首次在羅馬巡迴表演時，這個被冷落的男友曾為了這位編舞家因事業而忽略他這件事，在

公眾場合藉故跟她起爭執，引起她的注意。扮演碧娜‧鮑許的「丈夫」，當個活在她影子下的男人，而非「站在旁邊支持她的男人」，的確不容易。

二十年後的今天，羅納‧凱在碧娜‧鮑許的生命中依然佔有分量。不過兩人現在的關係為何，仍是秘密，我們不能也不想去揭開。碧娜‧鮑許一直儘量避免任何醜聞，她曾獲得許多國家的獎牌與勳章，受到全世界的歡迎。在她的生命中，工作和她的舞作排在首位，或許（幾乎）遍及全世界的大型巡迴演出也是。她的這項決定應該得到公眾的尊重，就連她欽點的傳記作者以及本書的讀者也不例外。

2 看！一個蛇人！

Guck mal : ein Schlangenmensch

Pina Bausch

學舞時期

碧娜‧鮑許何時開始她的事業生涯？

是一九七七年初夏，她跟著烏帕塔舞蹈劇場到法國南錫（Nancy）的戲劇藝術節巡迴表演。從此聲名大噪，世界各地開始傳聞烏帕塔舞蹈劇場的舞作極為特別？

是一九七三年秋天，當碧娜‧鮑許戰戰兢兢、並滿懷信心地爭取到著名的劇院經理阿諾‧傅斯騰洪福（Arno Wüstenhöfer）用來吸引她跳槽的烏帕塔劇院的芭蕾舞團總監職位？

是一九六九年夏天，當這位年僅二十九歲的編舞家打敗當時已有相當名氣的編舞家葛哈‧伯納（Gerhard Bohner）及約翰‧紐麥爾（John Neumeier），以她的第二齣舞作《在時光的風中》獲得科隆編舞大賽的大獎？

是一九六〇年春天，當這位正值二十年華的少女，以優異成績從埃森市福克旺學校畢業，獲得德國學術交流協會的獎學金前往紐約（她在此停留兩年半）進修時？

還是，她家鄉索林根（Solingen）的一位芭蕾舞老師，在看到這個把一隻腿環繞在脖子後面，將自己的身體完美地打結的小碧娜時，做了這樣的評語：這女孩真是個蛇

人啊？

這個餐館老闆的小女兒所獲得的這句讚美，可能就是促使她未來有所成就的動機。

練習，讀書，離開家鄉，考驗自己的想像力，尋找舞蹈溝通的一種新語言，發明新動作、新形式和新結構，跨越美學界限並打破藝術圍牆，最後給予舞蹈藝術新定義，讓傳統主義者感到驚慌訝異。最後她終究征服了世界，在羅馬和巴黎、維也納和馬德里、紐約和洛杉磯、東京和孟買、蒙特維多和里約熱內盧，甚至在一開始觀眾便排斥她作品的烏帕塔，到處都在歡慶她的成就。

這位編舞家從埃森搬到烏帕塔不久後，在一次訪談中提到兒時的經歷，她當時被問及出身及為何踏進舞蹈界時，如此答道：「當時我五、六歲，第一次被帶到一個兒童芭蕾舞劇團，」那時候碧娜・鮑許尚不曾看過芭蕾舞，也不曉得芭蕾舞演員要做什麼。

「我就跟著去，其他人做什麼，我就努力跟著做。我還記得，老師要我們趴著，把雙腿放在頭上，然後那個女老師就說：『這女孩真是個蛇人啊。』」

這句話讓碧娜・鮑許感到很害羞，因為這句評語對她而言很重要。「現在聽起來很無聊，然而當時這句讚美卻令我很歡喜。當餐館家的孩子很無趣，經常很孤單，沒有正常的家庭生活，我時常在十二點甚至一點都還沒上床睡覺，或坐在餐館裡的桌子下面，

所以我幾乎沒有⋯⋯，我父母從來沒時間好好照顧我。」

於是，剛開始她會在芭蕾舞蹈教室多待幾小時，去找同齡的孩子玩，主要是可以逃

離家中那種千篇一律的無聊日子。但是不久，芭蕾舞不再是消遣娛樂而已，原因可能是

大家發覺這個小舞蹈家有表演天分。「剛開始去跳舞時並沒有想太多。我就是跟著去，

然後就被叫去飾演兒童的小角色，在輕歌劇中扮演電梯服務員，在非洲王國的後宮打扇

子，或是當送報童之類的，或者是我也說不清楚的任何角色。但我在表演時經常很恐

懼。」

這是碧娜‧鮑許的生命與創作中，最大的推動力——「恐懼」這個關鍵詞首次出現

的時候。這裡指的並非是那種使人癱瘓、無能的恐懼，而是可以讓人有創造力的恐懼。

儘管有這些恐懼，碧娜‧鮑許依舊在不知不覺中掉進劇場的天地。「我並沒有仔細考慮

過。或許這一切從一開始便已注定。我雖然經常很恐懼，奇怪的是，我卻非常喜歡去

做。學業即將完成之前，當他人覺得不久就要畢業，所以才在好好思考或必須思考該做

什麼的時候，我的心裡就已很篤定。」碧娜‧鮑許幾乎是不自覺的選擇舞蹈作為職業。

但當時還看不出來，它是否可以成就一個事業。

碧娜‧鮑許十五歲便進入埃森市福克旺學校的舞蹈系就讀，當時該校校長是為《綠

桌子》編舞的著名編舞家庫特・尤斯（Kurt Jooss）。尤斯是當時德國舞蹈界的領導人物，其地位與碧娜・鮑許二十五年後的今天所擁有的地位相同。一九二八年，尤斯創辦埃森市這所福克旺學校。在納粹正式當權主政之前，尤斯便跟納粹有爭執，因為他不願放棄他的猶太籍音樂系主任弗力茲・柯恩（Fritz Cohen，《綠桌子》的編曲者）。一九三三年納粹上台之後，尤斯隨即帶領整個芭蕾舞團在深夜悄悄逃離德國，躲避希特勒黨衛軍的追捕，這位編舞家在英國獲知希特勒專權陣亡，儘管有人以誘人的條件要挖角他去南美洲工作，庫特・尤斯依然在一九四九年回到埃森，並主持舞蹈系，直到他一九六八年退休為止。

碧娜・鮑許師承尤斯。然而要描寫她在福克旺學校那四年中的學習情形，並不容易。當然，鮑許接受了由尤斯和他的同事西谷・雷德（Sigurd Leeder）所研發出的一種「現代」舞蹈風格訓練，即所謂的「尤斯－雷德技巧」。在她的學士畢業考時，她必須證明自己有能力以這種風格去訓練舞蹈學生。在美國舞蹈中，著名的編舞家皆極力研創自己的學校風格，且嚴格執行。然而，技法和風格對德國舞者而言並無多大意義。在福克旺學校，早在二〇年代以及二次世界大戰後那時期更是如此，學生的人格、想像力與創造力的發展比特定技法的教學更為重要；就尤斯及他的追隨者而言，自由、富創造力

的思考，比嚴格地訓練那些編成法典的動作形式來得有意義。

當七〇年代末期在尤斯過世前不久，一位電視記者在鮑許於烏帕塔的一場首演上，問他們有關尤斯傳授鮑許何物，以及鮑許從尤斯身上學到什麼時，鮑許和尤斯經過詳細思考後，他們兩人在電視攝影機前一致表示，鮑許從她的老師身上學到「一種誠實」。一個相當正確的評語，同時也相當輕描淡寫，展現出這兩位二十世紀德國最偉大的舞蹈人物的謙虛態度。

碧娜·鮑許的特殊天分在她於埃森市福克旺學校求學時，便已顯露，老師與同學們皆有同感。「我們很早就知道碧娜是個天才！」比碧娜小四歲的蘇珊·琳卡（Susanne Linke）在後來如此證實，而琳卡因不願依循鮑許的舞蹈美學概念，於是離開舞團，展開獨舞生涯。福克旺學校特地為碧娜這位表現優異的年輕舞者設立了福克旺獎，從那時起，只有相當優秀的舞者才能獲得該獎。但德國學術交流協會（DAAD）提供她獎學金，前往一九六〇年代被視為（現代）舞蹈藝術發源聖地的紐約進修，在此她開闊了視野，完成學業。這項投資所帶來的藝術價值真是日後難以估計的。

碧娜·鮑許以「特殊學生」在茉莉亞音樂學院就讀。當時她的老師個個知名，如美國的荷西·李蒙（José Limon）、英國的安東尼·圖德（Antony Tudor），後者是最著名

的現代舞蹈編舞家之一，同時也是本世紀最偉大的古典芭蕾舞代表人物之一。此外，還有作曲家路易斯・郝斯特（Louis Horst，瑪莎・葛蘭姆〔Martha Grahams〕的音樂顧問），以及東方舞蹈專家拉美莉（La Meri）。碧娜・鮑許很喜歡拉美莉老師所教授的具異國味的舞蹈形式，特別是印度舞蹈，並將之納入她自己的舞蹈中。鮑許除了求學外，也必須實習，她獲選加入保羅・山納薩度（Paul Sanasado）和冬雅・弗亦爾（Donya Feuer）的舞團。

原本為期一年的紐約求學後來延長為兩年半。之後鮑許因為加入新美國芭蕾舞團及紐約大都會歌劇院芭蕾舞團，而離開山納薩度和弗亦爾的舞團。此時，碧娜・鮑許跟當時剛起步的編舞家保羅・泰勒（Paul Taylor）建立深厚的合作關係。

若對這位緘默害羞的女士稍有認識，必定難以相信她會喜歡那有如巨大怪物的紐約。她對紐約的愛慕從不曾熄滅，數十年後依舊存在。「在這樣一座城市的生活經驗，」碧娜・鮑許在一次訪談記錄中表示：「對我而言非常重要。那裡的人、那個城市，體現了當代元素，混合著一切事物，不論是國籍、興趣或流行事物，所有一切同時並存。我覺得這在任何地方都相當重要。」而且，那並非跟一般人只是到此一遊般，成為無結果的經驗，「我跟紐約有極大的連結，我一想到紐約，就真的會有一點點想家的感覺，這

是我對其他地方不曾有過的情緒，即是『鄉思』。」碧娜‧鮑許後來對旅行很感興趣可能是因此而起，旅行成為她能在同一家劇院待二十五年的平衡力量，環球之旅讓烏帕山谷中的狹隘生活得以找到平衡點。

　　碧娜‧鮑許終究沒有在紐約城長久生根。在那裡生活三十個月之後，她回到剛升格為大學的福克旺學校，這是她職業生涯的出發點。她返國後，福克旺舞蹈劇場隨即成立，附設在新的大學之下，由庫特‧尤斯主持，這一切皆非純屬偶然。緊接著五年中，福克旺芭蕾舞團為碧娜‧鮑許開啟一扇邁向世界之窗。她跟著舞團，但漸漸常以獨舞者身分四處巡迴演出，例如在斯瓦辛格藝術節、在薩爾斯堡藝術節、在義大利的史波雷多（Spoleto）舉辦的兩個世界藝術節、以及離紐約（往北）或波士頓（往西）的距離差不多的美國麻薩諸塞州的雅各枕舞蹈節。此藝術節，由現代舞蹈先驅泰德‧蕭恩（Ted Shawn）創辦主持，在當時是美國最重要的舞蹈節，也是非美國舞蹈藝術進入美國的一扇大門。

　　但這類的巡迴表演非常稀少，每一季只有幾場演出。福克旺芭蕾舞團的巡迴活動無法跟今天的烏帕塔舞蹈劇場相比擬，碧娜‧鮑許和她的同事在六○年代初的日常生活，大多是待在埃森－維登（Essen-Werden）的舊修道院中的大學練習室，每天汗流浹背的

練習，一再地練習。這對一個剛從創意盎然的紐約回來的人而言，是相當挫敗與失望的，而這份絕望正在找尋一個出口。

碧娜‧鮑許後來敘述，她在那段生命期間，在舞團裡不斷空轉，感到「非常不滿意」，「我很想用其他字句來形容，但實在沒辦法。當時我們也沒什麼新鮮事可做。而就是這份絕望激勵我去想，我要嘗試為自己做些事。不是為了編舞，唯一的目的只是我想跳舞。沒錯，我就是要為自己做點事，因為我要跳舞。」填補自我空虛的這個嘗試激發她未來的編舞工作，這並非不尋常，但至少比其他想像得到的編舞動機來得更好。若只是照著他人的想法舞動自己的身體、或模仿舞台上的舞步，百分之九十五（或更高些的比例）會流為趣味低劣的模仿者，無法做出完美的舞作，只有拒絕模仿他人的動作，才能讓舞蹈藝術繼續發展。

碧娜‧鮑許最初的作品，既非在美感上對抗她在埃森和紐約所學的東西，也非反對一種不符合眾所需求的社會（如約同期出現的約翰‧科斯尼克〔Johann Kresnik〕的初期作品，其因採取激烈的社會批判而受矚目，至少在《天堂？》這齣劇中，一個拄著枴杖走路的殘障者被警察打倒在地，劇中還極力祖護學生暴動，造成真正的劇場醜聞）。鮑許的處女作《片段》在一九六七年公開演出，採用貝拉‧巴爾托克（Béla Bartók）的音

樂，當時並未引起轟動。此劇實際上只在福克旺大學內上演，可能只有當時參加演出的人才記得該劇。

隔年，碧娜・鮑許的第二齣舞作《在時光的風中》公開上演，由米科・多拿（Mirko Dorner）作曲，一個正統現代舞蹈風格的大膽、巨大的舞台造型。但是此劇在一年之後才造成轟動——在這段期間，碧娜・鮑許效仿她的老師庫特・尤斯，為亨利・普賽爾（Henry Purcell）在斯瓦辛格藝術節中的歌劇《仙后》編舞，同時決定以《在時光的風中》參加每年在科隆舉行、對當時歐洲新生代編舞家最重要的編舞大賽。德國年輕一輩最優秀的編舞家全都來參賽，當時尚未有名氣的碧娜・鮑許能擊敗約翰・紐麥爾（現任漢堡國家歌劇院的芭蕾舞團長）、約翰・科斯尼克（現任柏林人民舞台的舞劇領導）和葛哈・伯納（一九九三年夏天過世）而獲得首獎，著實令人感到訝異。

在那之後，碧娜・鮑許的生活暫且沒有太大變化。她，誠如《法蘭克福通論報》所描寫的，依舊是「藏在隱密中的芭蕾女伶」。在這期間，漢斯・區立（Hans Züllig）繼庫特・尤斯接下福克旺學校舞蹈系的領導工作，他不僅聘鮑許為講師，同時請她帶領福克旺舞蹈劇場。於是，鮑許在埃森大學教授舞蹈，且為她所領導的舞者，幾乎在不公開的情況下，每年編一支新舞作。一九七〇年，她完成一支名為《在零之後》的舞劇，由

伊馮・馬雷（Ivo Malec）作曲。回顧該舞作，碧娜・鮑許在此中顯然跳脫傳統現代舞蹈的技法，開創新的概念。

在碧娜・鮑許的新舞作中，之前《在時光的風中》所大量使用的古典舞步素材突然全消失不見蹤影。舞團的五位舞者，其中一人獨舞，另四人成一組，全都穿上骨骼圖案的舞衣。他們的動作無力、沮喪、筋疲力盡。看起來彷如從一場恐怖戰爭或原子浩劫回來的生還者，正以無比的藝術力量莊嚴地舉行一場恐怖的死亡之舞。

3

從恐懼的隧道中孕育出舞劇

Für jedes Stück durch den Tunnel der Angst

Pina Bausch

● Wuppertal

動力的試煉

在一九七○年代那幾年中，幾位敢於冒險的德國劇院經理對初試啼聲的年輕芭蕾舞編舞家很感興趣。其中一位，庫特・希伯納（Kurt Hübner），只經過兩次能力試驗便將不來梅芭蕾舞團交給約翰・科斯尼克主導。另一位阿諾・傅斯騰洪福則費盡心思要把碧娜・鮑許從極為穩定的福克旺，挖角到充滿不確定但卻自由的劇院。想讓這位編舞家對市立劇院的工作感興趣並非易事，而傅斯騰洪福卻想出了一個三階段的計畫。

前兩個階段為客座編舞。烏帕塔在一九七一年夏天，以《城市》這支拉丁文命名的舞作，來慶祝該城慶典，於慶典中演出。鈞特・貝克（Günter Becker）寫了一首長達二十四分鐘的曲子《舞者的活動》，傅斯騰洪福利用這首長樂曲，作為他的芭蕾舞團團長伊凡・賽提（Ivan Sertic）與福克旺舞蹈劇場團長鮑許之間的競賽曲。這競賽不一定很公平，因為傅斯騰洪福極希望碧娜・鮑許接替賽提的職位，令人訝異的是，鮑許也同意接受此挑戰。

賽提和鮑許皆採同樣一首樂曲。他們為此曲子所編的舞蹈，則由烏帕塔劇院的芭蕾

舞團及福克旺舞蹈劇場，在一個宜人的六月晚上，在烏帕塔─巴爾門歌劇院一前一後地表演。賽提在他的舞者的緊身舞衣後面，貼了從一到十二的數字，以燈號告示牌傳喚號碼，最後讓舞者們反抗那種被匿名權力機器操縱的控制。此乃當年非常傳統典型的芭蕾舞題材。

鮑許的舞劇則相當輕鬆。她並沒設計任何戲劇情節，舞蹈流程和舞台形象在沒有一個具實的故事情節之下，彼此聯想地相結合。這很明顯是在試探一個裝備齊全的劇院的技術，到底可以為這位長年使用舊式大學禮堂的簡陋裝備的編舞家，提供哪些新的美學可能性。該劇的舞台中心放了一張白色的病床，床上躺了一位不動的、穿著壽衣的女孩。接著，由舞者演出許多豐富抽象的動作過程，有一起相愛和彼此對抗，群體和孤立，上屬和下屬關係等等，之後整團舞者全都擠到這張床上去，彷彿要挑戰金氏世界紀錄的容量紀錄。在成功地打破紀錄後，舞者們開始跟這具屍體開玩笑：他們把屍體滾到舞台上，用滑輪車將屍體升高吊在天花板下，直到演出結束，那具屍體就一直掛在那。

當然很明顯地，從兩齣《舞者的活動》舞劇比較中，碧娜・鮑許的表現最耀眼，她那充滿黑色幽默且狂怒的諷刺作品，比起賽提那齣寓意反抗一股不知名的政權的舞劇，實在好得更多。但是碧娜・鮑許並沒有從埃森搬到烏帕塔、從大學轉到市立劇院的打

算。

無論如何，她依然繼續接受傅斯騰洪福的委託，為華格納（Richard Wagner）的歌劇《唐豪塞》中那場維納斯山上的酒神節（Bacchanal）編舞。在為《唐豪塞》開始編舞的前夕，碧娜・鮑許病得很嚴重，她本可以好好利用此次生病當作回絕工作的藉口，但是這位編舞家深懂這是從自己潛意識中發出的一個圈套，她拒絕臨陣脫逃。那份面對拒絕的恐懼也相當強烈，碧娜・鮑許擊敗了它，然而在未來的工作上，恐懼並沒有因此變得更小。即使成功也是一樣，在每支新舞作產生之前，她必須「經過一條深隧道，這條隧道中滿布著拒絕所產生的明顯敬畏，」碧娜・鮑許在七〇年代一次受訪中如此說道：

「而且，即使勸自己說，我已經做了努力，一切都將沒問題，也是沒用。恐懼依然存在。」

於是，每次新工作的開始就像一場噩夢，這位編舞家必須擺脫這個噩夢，以便彷彿轉個彎就完成新工作。首先她只會跟一位舞者或一對舞者或一個小組來嘗試：「我甚至會在一齣新芭蕾舞劇的開始，就忘記最簡單的舞步。」也許隨著時間的增長，她已經完全改變了這個工作方式，以許多的問題替代猶豫的舞步來開始工作。但是直到她開始為《唐豪塞》的酒神節編舞之前，距離那個境界還很遠，而她在一年半後，才接受傅斯騰

洪福的招募，遷往烏帕塔擔任芭蕾舞團總監。

這段期間，碧娜‧鮑許擴大了福克旺舞蹈劇場的巡迴工作，他們在鹿特丹和海牙、倫敦和曼徹斯特表演。雖然包括那兩個歌劇院的加演節目，也才編了六支舞作，總共加起來還無法填滿一個晚上的節目時間，但是她依然榮獲北萊茵－威斯伐倫邦（Nordrhein-Westfalen）提供給劇場及舞蹈的新人獎。一九七二年年底，她為福克旺舞蹈劇場完成她最後幾部小型舞作：《搖籃曲》和《Philips 836885 D.S.Y.》。其中一支舞的音樂乃以「飛吧，金龜子」（Maikäfer, flieg）這首兒歌為基礎，另一支舞則採用法國音樂家皮爾‧亨利（Pierre Henry）的一首電子音樂。兩支舞作的重點皆為獨舞，由鮑許全力以赴親自完成，而使這兩部作品得以如此成功。在亨利的曲子這段舞中，用手勢與音樂進行爭執，彷彿音樂像隻不懷好意地繞著她打轉的危險昆蟲；在「飛吧，金龜子」的舞作結尾是斷續、驚恐的舞蹈動作，在這之前，一段雙人舞以折磨及壓迫的舞步反映了戰爭的恐怖，這樣的主題在往後的編舞中，鮑許不再以如此直接的形式呈現。

隔年夏末，碧娜‧鮑許接下烏帕塔芭蕾舞團的總監工作。當時沒有人會料想得到，德國的舞蹈將因此開創一個新紀元，而藝術重點也從古典芭蕾移到當代舞蹈，即使當年碧娜‧鮑許除了將烏帕塔芭蕾舞團更名為「烏帕塔舞蹈劇場」外，也還不急著做其他

事。然而針對由赫斯特‧柯格勒（Horst Koegler）編著的《德國芭蕾舞年鑑》（1973）一書中，對她及國內其他新的芭蕾舞團總監所提的問題，碧娜‧鮑許回答地極為審慎保留，以致於幾乎無人察覺到在她的說詞背後的那顆炸藥。

她針對這項問卷所擬出的計畫多半沒有實現。她希望盡可能和許多不同編舞家共同創作，並且「讓觀眾看到國際性的芭蕾舞劇」，而在這二十五年中，這兩個心願她都只做過一次。她想「開設兒童及初學者舞蹈課程」來累積教育經驗，但這項工作從不曾進行。不過，在這位新任舞團總監的回答中也指出，舞團以及鮑許作品未來的發展。答覆的細節中，最老套的不外乎是「古典」與「現代」雙線訓練的推廣，此訓練在這二十五年來一直沒被放棄。而答覆中也可看到「讓觀眾接觸到非古典芭蕾舞劇」以及「對實驗劇產生興趣」，還有「獨舞者與群舞者之間的界線模糊化」。

而真正因為鮑許而造成深遠的美學影響的，是將當年的流行話題「舞者的共同決定權」放在檯面上討論。碧娜‧鮑許早在一九七三年便表示，她要求舞者「在編新舞時，提出批評或建議，積極參與並提供意見」，當她開始將此想法於排練中付諸實現後，不僅得出一個全新的工作方式，同時也是一種新的舞劇型態，一種新的舞台結構。

對於不瞭解一九七三年當年背景的人而言，會覺得這位編舞家針對年鑑問卷的回答

中，有一個答案聽起來相當奇怪：「力求與一個大型的歌劇院合作」。因為舞蹈劇團或芭蕾舞團多年來一直所奮力爭取的，不外乎是為了離開歌劇，擺脫為《風流寡婦》或《交易新娘》跳舞的束縛。烏帕塔舞蹈劇場也不例外。

雖然如此，碧娜‧鮑許當時希望跟歌劇院密切合作的想望卻是出自真心。因為她在烏帕塔的工作即是從一個歌劇角色開始向外延伸的：在庫特‧赫勒斯（Kurt Horres）根據波蘭小說家貢布羅維奇（Witold Gombrowicz）的劇本改編的歌劇《伊沃娜，柏甘達的公主》中飾演主角，啞巴的柏甘達的公主，她那獨特的單純與率直個性更加揭露他人的骯髒罪惡。後來，這位編舞家對於飾演此一啞角，及跟赫勒斯的歌劇合作的經驗，總是表達高度的正面評價。也因此，幾十年後當義大利著名導演費里尼（Federico Fellini）邀她在一部電影中飾演一角時，她將這個視為跟陌生媒介工作的難得經驗，於是欣然答應。在《揚帆》這部現代啟示錄電影當中，碧娜‧鮑許偏偏又飾演一位眼盲的伯爵夫人。在飾演歌劇中的啞巴一角後，再度在電影裡扮演盲人，鮑許本人並未對此巧合給予任何解釋，有心的人可以自行解讀。

碧娜‧鮑許擔任劇場總監後的開幕首場演出，直到隔年年初才上演，而且她個人參與編舞的工作也相對地大為縮減，這是否跟她演出《伊沃娜，柏甘達的公主》有關，事

後幾乎難以查明。然而一九七三年這一年中，她減少編舞，此時期的她以猶豫的態度面對編舞一職。

從一九六七年到一九七四年這七年中，當她編的舞作《費里茲》在烏帕塔的首場舞蹈之夜演出時，她剛好才完成八支舞作，全部都是時間不長或很短的獨幕劇。她並沒有為她在烏帕塔的就職典禮編許多支舞。在這個夜晚，除了演出《費里茲》外，另外還有兩位享有聲譽的編舞家的作品。碧娜‧鮑許將其恩師庫特‧尤斯的主要作品《綠桌子》納入當晚節目中，這是理所當然。但是，她把美國編舞家阿格尼斯‧德米勒（Agnes de Mille）的《牧場競技》作為輕快的舞蹈娛樂納入節目表中，則讓自認為瞭解碧娜‧鮑許美學的人感到訝異，而她的評論家也未就此罷休。《費里茲》這支舞作是述說這位編舞家的噩夢式的童年經過，德國的芭蕾舞評論家對此舞作大為撻伐。將這部作品歸為「廚房劇」或「編舞家過度敏感心靈的私密告白」，以及指控此作為「扭曲的心理劇」，這些評論都還算客氣。比較嚴厲的評論是：「把一個孩子的經歷描畫成半小時的噁心戲、反社會的情境和精神病院」（刊於科隆市報上）。

這些評論並沒有讓碧娜‧鮑許感到氣餒。大約三個月後，她的第二次烏帕塔首演正式露面，改編自葛路克（Christoph W. Gluck）的歌劇《伊菲珍妮亞在陶里斯》，此舞作

大為成功。在一九七四年《德國芭蕾舞年鑑》的評論家意見調查項目，九名受訪的評論家中有五位將此舞作視為德國最重要的舞蹈記事，此乃每年的問卷中唯一一次獲得絕對多數的紀錄。該年碧娜‧鮑許還編了兩支新舞作，此時緊緊綁住她創造力的繩結終於爆開。

劇場以及首映所強加在她身上的編舞壓力，並未擊倒碧娜‧鮑許，反而更增加她的藝術能量，讓她身上無比巨大的創造力量釋放出來。在烏帕塔舞蹈劇場的前七年裡，碧娜‧鮑許比她隱藏在福克旺的七年中創作了兩倍以上的作品。然而她實際的編舞成就卻不只比當時多兩倍，而是有好幾倍之多。因為在烏帕塔的舞劇絕大多數不是簡潔的獨幕劇，而是可以作整晚演出的多幕作品。而令人感到更訝異的是，當初這位編舞家是帶著十分懷疑的態度及很深的成見，和她一貫會有的拒絕恐懼來接任這個職位。

首先，對劇場工作，編舞家曾感到相當的惶恐，「我原本想，一定不可能創造出什麼獨特的東西。因為劇場必須按正規來運作，每每想到例行性的工作和規定以及相關的一切時，我就非常害怕。」然而碧娜‧鮑許卻一點也沒改變自己去屈就劇場。相反地，她作了許多要劇場配合她的事情。在這四分之一世紀當中，碧娜‧鮑許創造了最獨特的作品，沒有一位德國其他劇場代表人物辦得到，她要求烏帕塔劇院在舞台方面不斷創

新，遠遠超出劇院技術人員的想像。

創新後的舞台跟以往的視覺效果差異非常大，以致於習慣古典芭蕾舞台的烏帕塔觀眾，在一開始都感到驚嚇，而且展開公開與私下的強力反彈。碧娜·鮑許習慣坐在劇場裡面最後一排觀看自己的舞作演出，觀眾常常會往她身上吐口水。半夜，她會被操著粗野、下流話的匿名電話吵醒，並要求她馬上離開烏帕塔。許多年之後，直到那些觀眾離開，另一群年輕的觀眾進入劇場，一切才歸於平靜。遇到鮑許的首演時，有好長一段時間，那些停在烏帕塔劇場及歌劇院停車場上的車子，多半是從外地來，有部分甚至從國外來。當全世界早已為這位編舞家的舞作而瘋狂時，她生活並工作的這個城市才決定擁抱她，並且是熱烈地擁戴她。

儘管如此，鮑許在烏帕塔初期的作品尚屬傳統，仍受古典現代舞的約束。直到第三年演出季的後期，在一九七六年六月時，她改編演出布萊希特（Bertolt Brecht）和威爾（Kurt Weill）的《七宗罪》，此舞作讓她得以超越現況，到達彼岸。從此刻起，她才真正在做舞劇。她在這之前的所有作品，其實都該歸屬在「現代舞」之列。

這呈現出最完美的現代舞。在《伊菲珍妮亞》首演整整一年後，這位編舞家二度改編葛路克的歌劇，將《奧菲斯與尤麗蒂斯》以舞作方式搬上舞台。她在處理此次劇本藝

術方面完全有別於《伊菲珍妮亞》。在上一次的葛路克作品中，她刪除舞台上的聲樂獨唱，由舞者單獨以視覺方式敘述情節。而此次在《奧菲斯》中，她讓歌唱者及舞者共同扮演情節敘述者。結果跟之前的一樣精采。那份由音樂帶來的激動被轉換成巨大、刺激人心的圖像以及舞動的舞蹈，直至此刻仍一直被視為小型媒介的現代舞——縱然之前已有美國的先鋒舞者瑪莎‧葛蘭姆和韓福瑞（Doris Humphrey）作了許多努力，在鮑許的改編下證實，其亦有能力將人類史上某些偉大神話的文學作品，以舞劇方式呈現給觀眾。

一九七五年年末，繼《奧菲斯與尤麗蒂斯》之後，一個改編自史特拉汶斯基的舞作讓碧娜‧鮑許的成就再推向另一個高峰，一個通用於任何時代的《春之祭》詮釋舞作，一直被視為國際劇目中最困難且最重要的一支舞作。當年這部作品多半被理解成純粹的性愛慶典，然而碧娜‧鮑許的《春之祭》採用跟當時流行趨勢不同的方式，將重點放在原本的祭獻情節上，但是從可能判定死刑的觀點出發設計，劇中充滿恐懼、充滿同情，同樣也帶有情慾與性慾。

整個舞台地板鋪滿泥土，舞台裝置成一片人造的林中空地。一位孤獨的少女躺在舞台中央一塊亮亮的紅布上。舞者們隨著音樂的節奏，一位接一位直到全部（在首演為十

三對男女）出現在舞台。首先是一段女舞者們的演出，她們各自展現獨特的表情、舞蹈，神情緊張煩躁；接著才是男舞者們的表演。這塊紅布在這裡有其重要的意義。它象徵獻祭，也扮演催化劑；催化那種身為犧牲者或必須決定出犧牲者（即劊子手）所產生的茫然，在這些男男女女身上所引發的感覺：恐懼、絕望、戰慄，其中還摻雜不可思議的吸引力。最後，這塊紅布變成犧牲者的紅衣。這件紅衣，在戰戰兢兢的氛圍下，由一位女舞者傳給下一位，直到它傳給最後一位不幸者時即停住。結尾時，眾舞者圍觀一旁，凝視這位女舞者瘋狂激情地狂舞抵抗至死。

這位女舞者在跟死亡搏鬥時，她那透明的紅衣從上身滑下一半，裸露半胸，此舉動強調這位從團體中被挑選來獻祭的女孩陷於暴力之中的無助感，給人留下深刻印象。觀看首演的觀眾可能將此景看成是（不）好的意外事件。在後來的演出中，證明了這是為增加戲劇張力，且讓觀眾同情這位女性命運的最佳輔助設計。（當然不可諱言地，觀眾們並不知情。他們認為那件紅衣的落下純屬偶然，而碧娜・鮑許果斷地運用這樣的偶然機會。她後來一再表示，她懂得利用偶然事件、甚至事故，讓它們產生戲劇性效果，並將之安排在她的編舞裡。）

多年後，這兩支葛路克作品，以及目前成為舞團和這位編舞家的代表作的《春之

62

祭》，被視為是相當獨特且罕見的佳作，但跟傳統依然有密切相關。它們尚未超越現代舞的界線，那些藩籬也還沒被剷除。碧娜・鮑許這三支舞作源自傳統，舞作中用了很多的傳統形式來表達，尤其是充滿溫柔的人性。她將這個舞蹈類型推向頂峰之後，以改編自布萊希特和威爾的作品，正式跟它道別。

其實，在碧娜・鮑許之前的另外兩部作品中，便可發現她尋求新方法、新可能的跡象。在《伊菲珍妮亞在陶里斯》首演後六個星期，她便把斯波利安斯基（Mischa Spoliansky）的歌舞劇《兩條領帶》搬上舞台，她顯然從其中發現歌舞劇這種形式的樂趣，於是隨即再以相當自由的方式作另一種嘗試。在一個由三部分組成的芭蕾舞之夜中，除了包含庫特・尤斯編的舞作《大城市》和鮑許自己的《慢板──五首馬勒的曲子》之外，她還把一支名為《我帶你到轉角處（到我家中去）》的舞作納入節目表裡。事後證明，這支附加進去的小作品才是當晚的壓軸，至少在後來的三部作品中，它最受重視。

直到當時，碧娜・鮑許的舞作都只使用莊嚴的音樂：葛路克和史特拉汶斯基，貝拉・巴爾托克和華格納，現代音樂家如皮爾・亨利、米科・多拿或伊馮・馬雷的樂曲。現在她也採用流行歌曲作為她的舞作伴樂。這些多半出自二〇和三〇年代的流行歌曲，絕不是用錄音帶來播放，而是由男女舞者親自歌唱或哼唱，而且，觀眾都能聽清楚愚蠢

荒謬的歌詞。這並非懷舊。我們看到（且聽到）一場批判人們傾向美化過去的爭論，以及一種嘲弄惡劣的性別關係的呈現。

鮑許使用流行歌的歌詞，這些歌詞中將女性當作性慾對象及廉價的洋娃娃。她的女舞者以相當愚蠢幼稚的形象出現，男舞者則是充滿灰色、幾乎相同的群眾角色。而性別之間那種遲疑發展的關係，暴露出其完全是壓迫另一半，並企圖凌駕他人的一些嘗試。舞者們原先所進行的交際舞，一瞬間變成了滑稽可笑的摔跤大賽。陳腔濫調、虛假的兩性關係概念經常透過電視肥皂劇，將這種錯誤的思想傳入觀眾心中，這部舞作以輕鬆愉快且氣憤的方式，狠狠地打破這種虛偽的伴侶概念。

這位編舞家有可能在當時（一九七四年十二月）還不知道整個結果。但是碧娜‧鮑許在尋找一種舞蹈的語言時，不僅有許多新創，而且也找到一種新態度來面對陳詞濫調，不久她便把這種語言作為她那批判社會的舞蹈藝術的潤滑劑來使用——這個語言讓個人與群體之間無能的溝通方式得以克服，也為她的舞台節目加入一個重要的新色調。

她從《我帶你到轉角處》的性別鬥爭中、從以嘲諷方式努力為伴侶關係尋找新定義之中，也發現到一個長久以來一直伴隨她的主題，有些人甚至將它視為她的作品主軸。

當然，這幾年來碧娜‧鮑許也處理了其他主題。她不僅探討年少時期不快樂的生命經

驗，控訴人類的死亡，並給予新生命的希望。她同時也更積極地加入環保行列，將她從其他國家和城市汲取的經驗，去除其異國色彩，編入她的舞作中。然而，女人與男人之間的失衡關係，女人在一個男性主導世界中遭到剝削（此在鮑許的舞作《春之祭》或《奧菲斯與尤麗蒂斯》中，至少在潛意識裡是中心主題），多年來一直是編舞的核心主題，以致於許多女性主義者極力想爭取跟她合作。他們認為，碧娜‧鮑許那部完全脫離傳統的《七宗罪》，正確地道出他們的心聲。但，事實並非如此。

4

舞台上的婦女解放

Women's Lib auf der Tanzbühne?

Pina Bausch

● Wuppertal

一種新的舞蹈語言

一九七六年夏天，碧娜‧鮑許在烏帕塔的烏帕塔舞蹈劇場的第三個演出季結束時，她認為該是為她所有的舞作，作一個回顧的時候。烏帕塔舞蹈劇場為觀眾舉辦一個小型藝術節，其中包含兩支改編葛路克歌劇的舞作和兩個由鮑許不同的舞作組成的表演之夜，另外還安排由烏帕塔舞蹈劇場的舞者表演他們自己編的舞作，以及一齣新作：《七宗罪》。

該晚表演的第一部分，上演布萊希特唯一一部芭蕾舞歌劇腳本《小市民的七宗罪》。該劇在一九三三年時，由喬治‧巴蘭欽（George Balanchine）與飾演兩個主要角色之一的羅特‧蓮娜（Lotte Lenya）在巴黎的香榭麗舍劇院首度演出。這是一個關於兩姊妹的故事，兩人同樣名為安娜，為了「在路易斯安那州蓋一棟小房子」，於是共同走遍美國大城市去賺錢。其中一位，「安娜 II」，以舞蹈方式，飾演出賣肉體的妓女；而另一位，「安娜 I」，以歌唱方式，飾演頭腦清醒冷靜的歌女，企圖排除她妹妹腦子裡不切實際的想法，並要她學習做人的道理。在《小市民的七宗罪》之後，即上演《你們不要害怕》，一齣用自由抒情的表現方式改編布萊希特的作品，更重要的是威爾的旋律，感性地搭配歌曲如「Surabaya-Johnny」或「Seeräuber-Jenny」*。

這位編舞家不僅以獨特的方式演出《小市民的七宗罪》，尤其更沒有遵循布萊希特對劇本中的舞台指導說明與考量去作。她捨去原本該有的房子正面設計，取而代之的是，在舞台上擺滿家用器具。碧娜・鮑許並沒有把這兩位安娜的故事當成走上歧路的教育劇本來敘述，也沒有給她們成為歌舞劇明星的美麗外表。原有劇本中那種不幸的迷惑在此完全被排除，而且說教的成分非常少，對觀眾而言沒有，對舞劇工作人員更是如此。由多年來一直是烏帕塔舞蹈劇場的主角之一的澳洲舞者喬安・安迪科特（Jo Anne Endicott）所飾演的「安娜Ⅱ」，在此並不是漂亮的歌舞劇女孩，而是一個狡詐的胖女生，她看不清金錢所帶來的禍害而深受其苦。她絕不是因為變故才去當妓女，而是她自己的選擇。她的命運就跟許多妓女一樣，沒有太大差別。在一個由總是穿著莊重的深色西裝充場面的男人所主導的世界中，安娜唯一的選擇即是廉價出售自己僅有的財產——性別。

第二個部分的主要人物還是一位扮演犧牲者的女孩，而且也有滿腦子對愛情和兩人世界為了掃除聽天由命的印象，碧娜・鮑許在節目的第二個部分，指引了改變的道路。

*譯註：此兩首歌曲出自《三便士》一劇，描寫小市民和窮人的生活，他們親切可愛，酗酒或淪為妓女，卻無能主宰自己的生命。歌曲充滿憂傷情感。

的過度想像，深信那些突然闖進自己生命的 Johnnys*，並迷戀他們的錯誤觀念。男人

使用低劣而傷感的歌曲來欺騙女孩，正如布萊希特和威爾在他們的歌曲中所傳達的，希

望大家看到事實真相。然而他們的歌曲是如此的有名，以致於在今天被低劣的音樂不斷

地誤用，而失去原本的涵意。

鮑許的編舞讓兩條線同時進行。第一條線是，對這位充滿幻想的女孩，和那個在床

上對她表現粗魯、且隨後跟另一個女人調情的白領階級愛人的寫實看法。另一條線

是，一個完全低水準的表演，儘管這之中有許多吸引人的想法。這支七十五分鐘的舞作

中，大膽地採用芭蕾舞、戲劇和娛樂節目的元素，讓它們平衡發展，歡笑與淚水也在其

中，滿足觀眾對娛樂節目的要求，而編舞者的特殊點子卻沒有因此被犧牲。吸引人的細

節、用心的編舞和仔細的考量，最終成為一支傑出的舞作。碧娜‧鮑許強烈地嘲笑男人

為自己，為依賴他們的女人所築構的那個世界。她讓男人同時展現傲慢且怪異的形象，

她讓男人在舞台上的女人扮相比真正的女人還要棒，穿著裙子和洋裝，變成不男不女的

表演。她將嘲諷推向高點。

儘管如此，這次的舞蹈卻贏得一項新意義。它不再是目的本身，也不是強調的「藝

術」，而是特別傳達訊息的傳輸工具，或許是婦女解放運動的傳聲筒，告知女性解放的

消息。然而，事實並非如此。因為她的舞蹈沒有拘束的權威意味，而是帶有充滿熱情活力，出色的舞台設計，以及一份興高采烈，讓隱藏在《七宗罪》的絢爛外表下的惡劣情況也能出現希望曙光。

在布萊希特─威爾之夜演出後，許多人揣測碧娜‧鮑許是位道地的女性主義者，但這位編舞家總是堅決反駁此說。其實她關心的不是女性的解放，而是全人類的解放，她在一次偶然的機會如此表示，「男性在世界佔有一半人口，他們的解放跟那些依賴他們的、也是世界的另一半的女性解放同樣重要。」雖然如此，這位編舞家在舞台上繼續為女性的解放做努力，女性及她們的命運是她舞作的情節焦點，她也藉舞作表現這些女人如何改善自己在世界的定位。

《藍鬍子─聽貝拉‧巴爾托克「藍鬍子公爵的城堡」的錄音》繼《七宗罪》之後上場，它其實只是《藍鬍子》計畫的結尾部分，原本應該將藍鬍子傳說的悲劇和滑稽版本連結。不過碧娜‧鮑許緊扣住巴爾托克的《藍鬍子》，編出一支幾乎長達兩小時的整晚舞作。奧芬巴赫（Jacques Offenbach）的歌劇曾出現在計畫的第二部分，但鮑許一直沒

＊ 譯註：意指第二次世界大戰後駐紮在德國的美軍或英軍，女孩們將其視為英雄。

能搭配他的音樂編舞，也許跟她擔心奧芬巴赫的《藍鬍子》編舞主題跟《七宗罪》的第二部分過於相近。這個主題跟她擔心奧芬巴赫－威爾之夜相比，畢竟改變得不多，差異僅在由樂觀轉為悲觀。也許，碧娜·鮑許在很久之後會說，隨著時間的消逝，改變的不是主題，而是她舞作的色調氛圍。一九七六和一九七七年，從《七宗罪》到《藍鬍子》的過渡期，正是此例。

在那些年中，羅夫·玻濟克不僅是碧娜·鮑許的固定舞台設計師，也是她的生命伴侶。他所設計的舞台是一個空曠、破損的白色房間，房裡滿地落葉。這個房間從遠處看讓人聯想起貝托魯奇（Attilio Bertolucci）的電影《巴黎最後探戈》（Der letzte Tango von Paris）中那棟空曠公寓，與電影中非常類似的情節、相遇和感覺，如帶著壓抑和暴力的愛情、溫柔和粗暴，覓偶和壓迫，亦是在此呈現。在空蕩蕩、荒涼、積存了許多人的絕望的廳房裡，一名穿著西裝和外套的男子，卻打著赤腳，與貝克特（Samuel Beckett）劇中的克拉普（Krapp）＊一樣，手拿一台錄音機。不過，錄音帶中不是他自己的生命紀錄，而是巴爾托克的歌劇。

《藍鬍子》時常——其實是經常——不連貫的，出自一種本能需要進行的活動慾望，一再不斷地將錄音帶暫停，倒轉回去，讓它反覆重播，有時候只是幾個節奏，接著

又是相當長的音樂。跟此劇中許多地方的安排一樣，這裡是一種替代性情節。藍鬍子以切割音樂的方式，替代對女性進行的那些切割、細膩的折磨。

在這些分割之中，只有歌劇的終曲保持完整無缺。音樂持續無間斷地放送十五分鐘，在主角有節奏的拍手後終止。他跟先前一樣再度按錄音機的按鍵，指揮舞團。此外，從舞作的一個特定點開始，歇斯底里的大笑聲、尖叫聲、慟哭聲和悲嘆聲有如腐蝕般地湧進了音樂中。語言連同音樂所構成的溝通方式，顯然在人們之間根本起不了作用，因為就連「我愛你」之類的句子也無法發揮效用，於是舞者們企圖以表達不清晰的單音，建立新的溝通方式。在此不是經由傳統的對話方式，而是只有舞蹈，或借用話劇的工具。

本劇的最重要結構是不斷的重複，不只是錄音帶片段的重複而已，不論間隔大小，碧娜‧鮑許的《藍鬍子》中的所有一切都反覆進行。除了音樂外，還有舞台流程、動作、手勢、群組、姿態、句子、言詞、聲音、噪音。有的重複兩次、三次，有的八次到十次。女子要求溫柔的手勢總是一樣，壓住她的頭的那個力道依舊且更強，她一樣地跌

＊譯註：貝克特的《克拉普最後的錄音帶》（Krapp's Last Tape）的主角。

墜在地，往牆邊跑，走上牆壁。同樣一支雙人舞，藍鬍子跟不同的新娘，跳了三次舞。

他用布把女人包著，打起結並送走，最後堆疊在一張椅子上。同樣的舞台場景也重複兩遍，首先是男人們，然後是女人們，尋求保護似地面對房牆而坐，卻一再被他們的伴侶從牆邊粗暴地強拉過去。最後，藍鬍子一副為自己把新娘打扮地漂漂亮亮的自傲模樣，以暴力方式，將六件衣服一件又一件地套在他最後一個新娘的身上，直到他的新娘變成服裝包裹為止。

於千禧年前在史特林堡（Strindberg & Co.）演出的滑稽悲劇《兩性之戰》，也以如此方式呈現：男人與女人彼此尋覓，但根本無法真正相處——當然也有其他選擇與替代方式，以及流於形式的交往模式：突變為粗暴與野蠻的溫柔，夾雜著強迫、暴力和壓制的愛情，狂野的性交卻羞於找尋伴侶，害怕孤獨、但更怕過於親近和親密的關係。這位編舞家非常謹慎小心地避免為了遵循一種舞蹈流派的形式規範，而消滅了她的編舞嘗試，她想創出一種新形式。不論是細節或整體，她讓每個動作盡可能呈現原始和無雕琢，粗暴和粗魯。碧娜‧鮑許的舞作從不對觀眾讓步妥協。《藍鬍子——聽貝拉‧巴爾托克「藍鬍子公爵的城堡」的錄音》比鮑許其他任何一個舞作更往前跨步。她強硬地逼迫觀眾面對壓力。那是一部讓沒有心理準備的人在看完第一次後會作噩夢的舞作，在其

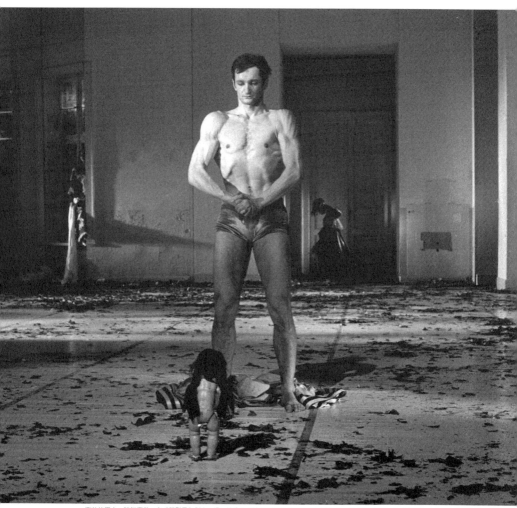

高壯的男人，該怎麼做：在《藍鬍子》劇中，楊．敏納力克趾高氣揚地站在洋娃娃面前。（攝影：Gert Weigelt，科隆）

龐大笨重的外表下還有它的滑稽面向，觀眾可能到了後來才會發現到。

一九七七年，即《藍鬍子》首演的這一年，至今仍是碧娜‧鮑許工作最有創造力的時期。該年的五月便編出《與我共舞》，接著在年底是《蕾娜移民去了》，雖然編舞家非常謙虛地稱自己大部分的作品為「舞蹈小品」，但她卻為這部舞作貼上「輕歌劇」的標籤，然而這可是跟皇室的圓舞曲歡樂氣氛一點關係也沒有。

用巴爾托克的音樂編舞，是碧娜‧鮑許前一個以古典音樂作為基礎配樂的作品。只有一九七八年夏天，這支從修改與筋疲力盡的危機中勉強出來的《穆勒咖啡館》，又一次大量採用莊嚴的音樂，不過是以拼貼形式出現。

《與我共舞》中的主軸音樂是民謠。在《我帶你到轉角處》和布萊希特─威爾之夜中，則由烏帕塔舞蹈劇場的舞者首度演唱。現在他們再度在舞台上歌唱，而且除了多愁善感的魯特琴（Laute）*音調之外，舞者所唱的歌曲成為這支新舞作需要的唯一獨音樂。時而獨唱，時而合唱，時而唱腔帶點浪漫式的感傷，時而成為怪聲大叫，整晚充滿德國老歌民謠的歌聲，傳達無法滿足的愛、痛苦、悲傷、殘暴和死亡。這支舞作原本曾訂名為《民謠》。

而舞作真正名稱《與我共舞》，在一個半小時的演出中不斷地被重複，聽起來反而

很諷刺。因為這支舞作中的跳舞場景極為稀少，舞劇的情節沒有舞蹈也無大礙，可以經由語言和非舞蹈的情景來進行。在此舞蹈僅被視作逃避或黏著劑而放入境，減少緊張。它應該為混亂注入秩序，為絕望的情境至少帶來一些和諧。保守派評論家指責碧娜‧鮑許大大地放棄了舞蹈，這種批評在此時已非新鮮事，但碧娜‧鮑許一再否認這種說法。「我一直都有在做，」她在一次訪談中說，「很努力地跳舞。我總是希望自己可以找到另一種接觸動作的聯繫點。我不可能再做以前的東西。」這是相當誠實的答覆。

這支新舞作無疑是從《藍鬍子》衍生而出，但與之相比，《與我共舞》更加背離傳統舞作的概念，更別說是古典芭蕾舞。在《藍鬍子》中刻畫了舞蹈技法，編舞動作很仔細地描繪每個音樂的線條，即使是破碎的音樂。而在《與我共舞》中，傳統概念的編舞只佔小部分，碧娜‧鮑許也沒有讓舞者當主角，而是請一位男演員挑大梁。這位演員身著西裝、戴深色眼鏡，一開始，他躺在舞台布幕前的一張躺椅上，背對著觀眾。觀眾跟他一樣只能透過鐵製防火幕的門開啟一小縫時，看到燈火明亮的部分舞台：舞者的身體

* 譯註：一種類似琵琶的撥弦樂器。

靜止地立在枯枝之間。隨著童謠「騎兵、蹦跳、蹦跳」（Hoppe, hoppe, Reiter）的歌曲聲起，裡面圍起一個圓圈跳舞，聽到命令聲後，再度解散，雜亂無章地亂竄。鐵製防火幕的門砰地一聲關上，在此同時，防火幕往上升，讓人看清楚那個在舞台幕前的男子的想像世界。舞作在他的腦子中進行。

一場特別、狂熱如發高燒夢魘般的失控場景。羅夫・玻濟克把舞台布置成令人目眩，幾乎是醫院式的白色。地板往後面捲成好幾公尺高，形成一條巨型滑道，舞者一而再地從滑道上面往山谷飛奔而下，到舞台中央那些乾枯的樺木樹幹去，然後又以激烈卻白費力氣的衝鋒，試著爬上樹幹且迅速攀登上去。舞台跟此劇的許多東西一樣，具有象徵意涵：一種讓人明白易懂且有用的象徵時間的代號，這種時間只允許單向動作，人類的關係、尤其是愛情正如同枯木一樣停留在這單行道上。

正如在《你們不要害怕》和《藍鬍子》中一樣，碧娜・鮑許讓嚴重惡損的兩性關係作為男性高燒夢魘裡的中心主題，呈現出來，然而在此用的方式完全不同；愛與恨整個糾纏，控制與屈服將被檢閱。而讓一位男演員和一位女舞者成為主角的這個想法堪稱獨創，一位是可以用言語表達的人，另一位則無能力掌握語言，於是在必須躲進替代或逃避的情節中：精準地描寫出許多因男性的教育優勢而凸顯出的兩性關係的實際情況，即使

這並非佔大部分。被男人要求證明她永恆的愛，強迫她屈從的姿勢和情節，這位女子用來對抗他的要求的是──只要她不肯遵循他的話去做──聲音和肢體。她嘶力叫喊且發出尖銳刺耳的聲音，公式化地重複她的願望，迅速換穿一件又一件的衣服，化著超濃的妝，往衣服裡塞東西，讓胸部和肚子變大，迅速逃開，躲進舞步中且加入第三次形成的舞蹈隊伍裡。解放行動最後終於如願以償，是拜女人獲得了語言之賜，她用男人說過的話來回罵男人，等於是用男人的武器擊倒男人。舞蹈所無法幫忙之處，則由意識覺醒和語言來作。

主要的爭論被嵌入舞台過程中，其以哥雅式的幻想（Goyascher Phantasie），將男人與女人之間每日鬥爭的驚恐轉化成舞台圖像。在男性舞者身著陰沉漆黑的長外套、長褲及笨重的鞋子，頭頂著帽子，完全像一塊緊緊聯結的石塊登上舞台時，女人們穿著廉價女服和透明睡衣，作為黃臉婆和妓女的混合，有如天堂鳥混在烏鴉中般地坐著，忍受她們個人的命運。

一位深膚色的女舞者在舞台上被追著打，被一支樹杈趕到斜坡上。早在德國仇外活動蔓延之前的好幾年，碧娜·鮑許便預知這種現象將會產生。另一位女舞者則在忘我地唱歌時，被人拖著腳穿過舞台。第三位女舞者用她在回程路上撿來的帽子，標出一條小

路。第四位站在一張椅子上，把人們頭上的帽子打下來。第五位既是一個統治者，也是一個重物，被兩個男人搬運著穿過舞台。第六位如毛皮領般，繞躺在一個男人的肩上。第七位漫無目的地沿著舞台邊摸著走──如受保護或更衣的動作一樣，是一個重要的符碼──一遍又一遍地走。

此舞作充滿著象徵和奇怪想法，一切都很奇特，與觀眾平常的視覺經驗相矛盾。經常是四個、五個或六個舞台事件重疊進行，舞台上到處都有事件同時發生。碧娜·鮑許用超乎尋常的想像力，說明她那如高燒囈夢般的奇特想法，將之化成舞蹈動作。她的舞作好玩有趣且輕鬆愉快，令人激勵且感性，同時還帶有暗藏驚嚇的恐怖美感。

這一年對碧娜·鮑許來說有兩件值得紀念的事：一是她來烏帕塔已有五年，二是已經編舞整整十年。年底她的第三支新舞作完成了，即被她稱為「輕歌劇」的《蕾娜移民去了》。在此舞作中，鮑許在舞台和主題上未做擴大延伸，也沒有更多的美學收穫，但它看起來比《你們不要害怕》和《與我共舞》被雕琢得更耀眼，包裝更是光鮮亮麗。此舞作只有在時間的長度上比較不同，《蕾娜移民去了》長達三個半小時，是碧娜·鮑許到目前為止編導過最長的作品。不過，這位編舞家未來的舞作則多半是這個長度，有幾齣舞劇甚至更長。

艱辛的舞蹈之路

Per Aspera ad Astra

Pina Bausch

Wuppertal ● Bochum

有所得，也有所失

一九七七年五月，烏帕塔舞蹈劇場首度出國巡迴演出。當時還沒有人料想得到，烏帕塔舞蹈劇場和碧娜·鮑許的舞作會成為德國有史以來最受歡迎的文化出口。事實上，在南錫的劇場藝術節的表演，隨後又順道至維也納藝術節演出——在這兩地皆演出《七宗罪》——為舞團開啟巡迴活動的序幕，在德國這至少是史無前例，但也讓人想起安娜·帕夫洛娃（Anna Pawlowa）在二〇年代的世界巡迴演出。然而，這些巡迴旅行的範圍尚屬小規模。在南錫和維也納之後，緊接著是在柏林、貝爾格勒和布魯塞爾的秋季表演。除了《七宗罪》外，此次的巡迴舞碼另有《春之祭》和《藍鬍子》。

直到歌德學院派烏帕塔舞蹈劇場作第一次洲際巡迴時，又是整整一年以後。一九七九年的前幾個月，碧娜·鮑許和她的舞者們在印度和東南亞渡過。此趟印度之行讓這位編舞家對這個陌生、異國色彩濃厚的國家留下難以磨滅的好感，雖然這次的旅行幾乎釀成災禍，主要原因是這位對印度習俗還不熟悉的編舞家選了不恰當的舞碼來演出。《春之祭》和《藍鬍子》中，女舞者裸露部分身體，讓印度觀眾難以接受。在德里的演出已造成觀眾的不滿，之後在加爾各答的表演則因印度教信徒受到政治煽動者的挑動，而引

82

起暴動，導致演出夭折。鮑許親自命令關閉舞台上的燈，中斷演出；後來她表示，她不得不這麼做，因在暴動高潮時，她和幾位舞者都有危及生命的感受。直到十五年後在一次新的巡迴中，這位編舞家的《康乃馨》獲得成功迴響後，一九七九年的裂痕才被磨平。一九九四年烏帕塔舞蹈劇場在德里、加爾各答、馬德拉斯及孟買的演出大為成功，不少印度觀察者認為，這次成功的舞作持久地改變了印度的劇場景致。

一九七八年四月，在她首次亞洲之旅前不到一年，碧娜‧鮑許做了一個美學上更具風險的冒險。德國莎士比亞協會（西德）為了他們在波鴻（Bochum）的年會，委託碧娜‧鮑許表演莎士比亞的戲劇《馬克白》，這項任務並非她大部分的舞者能力所及。為此，她不僅首度將舞作的首演安排在烏帕塔以外的城市，而且還跟一個極為不同的舞群工作；隸屬烏帕塔舞蹈劇場的舞者只佔其中的一半，裡頭有部分是跟她工作多年的夥伴。

碧娜‧鮑許帶領五位烏帕塔的舞者、四位來自波鴻的演員及一位法蘭克福的女歌唱家，一起工作。當然她沒打算以戲劇劇場的方式，無聊且按照習俗地重述這齣劇本。對這位編舞家而言，《馬克白》絕對不只是一個為這些不需要舞者的芭蕾舞劇編舞的藉口，而是一個她可以將自己的主題、經驗、恐懼、人際關係和偏狂癖的妄想附著或起跳板，而是一個她可以將自己的主題、經驗、恐懼、人際關係和偏狂癖的妄想附著

上去的支撐架構。結果這齣劇有一半符合約束，一半自由發揮。她帶領整個團體在新的基準下參與編舞過程，烏帕塔的此種工作方式也一直往前延伸發展。

碧娜‧鮑許從莎士比亞的一個舞台說明中獲得靈感，將此劇命名為《他牽著她的手，帶領她入城堡，其他人跟隨在後》。但在波鴻劇院的莎士比亞協會會員面前的首演卻成為巨大的劇場醜聞。白髮斑斑的教授們不屑地尖叫，用手指和舊式有孔的鑰匙吹出噓聲，而且這不是在結束時才發生，而是在前半段的演出便如此。噪音震耳欲聾，演出眼見就要失敗，後來有一位果敢的女舞者喬安‧安迪科特出面挽救。首先她以她的立場責備觀眾，然後站到舞台上去，請大家平息安靜。

莎士比亞協會這些莊嚴的先生們大部分可能不曾看過舞劇，讓他們如此憤怒的原因是，鮑許將莎士比亞的題材和情境以如此自由、且毫無理由的形式發揮。《馬克白》寓言被濃縮成一種童話形式的再述，女演員梅西蒂‧格羅絲曼對故事重述不多，也未按照原本的故事內容順序進行。她嘴唇塗得鮮紅，化上濃妝，眼睛不斷轉動，穿上多套變化的戲服，群襬往上拉高到臀部，身體一個迅速的旋轉後，拉緊她的二頭肌，既像肌肉男、又像漂亮的洋娃娃。

然而，莎士比亞的完整對話依然存在，帶有中心主題特質的文章片段，如戲劇方式

呈現在舞台上。此新舞劇從「馬克白謀殺了睡眠」這個論點出發，一開始即是非常混亂、緩慢的場景，整個舞團從安靜的睡眠狀態漸漸變成一種緊張、追趕式的噩夢且亂蹦亂跳。馬克白夫人順帶說的「請幫我忙」，由舞團全部四個女性一再不斷地對男人呼喊請求把她帶走，這說明了女性如何以藉口式的無助壓制男人。

這位編舞家藉莎士比亞的劇本，成功地將自己的主題和她的舞團成員的個別表演，具體轉成一個影像世界，這個影像世界從晚年的馬克白的眼中來看，生命有如「一個丑角的童話，充滿聲響和憤怒且不具意義」，但鮑許對這樣的結果卻不滿意。從《馬克白》中對背叛、死亡和瘋狂的語言與鮑許一貫的性別鬥爭、更換服裝、快跑至牆邊或回歸童年的主題結合中，形成一種無與倫比的超現實連環圖像，觀看者在此中震驚地看到從自己反射出來的潛意識想法。

相較於鮑許之前的編舞作品，此作中有兩項偉大創新，讓這位編舞家的美學作品更加圓滿完整。其中一項創新在舞台布景設計方面，另一項則是編舞性質。羅夫‧玻濟克從舊貨市場買了家具和一大堆兒童玩具，用它們布置成一個宛如大理石砌成的大廳。一根澆灌花園的長橡皮管接了水，水從橡皮管內由大廳上面往下流，注入舞台前緣的一個深池⋯⋯這是碧娜‧鮑許首度把水納入舞台設計，給予劇場一種新的、不斷重複的舞台型

式。表演者魚躍跳進水池中，涉水前進，直到水噴向正廳前排座位為止。他們無節制地使用水池和一個安裝在舞台背景的淋浴裝置，在浸入水裡以及讓牢固的物體瓦解的嘗試中（他們穿著舞台角色的晚禮服演出），進行清洗儀式。

對鮑許式舞蹈劇場的繼續發展而言，舞團本身幾乎比舞作的主題和情節更為重要。在此舞作更自由發揮的第二部分中，舞者們各自為個別角色和個別劇幕表演。這部後來由波鴻轉到烏帕塔演出並採用部分新演員的《馬克白》改編作品，運用對角線式舞蹈，此種舞蹈呈現方式讓鮑許的舞作在七○年代末期和八○年代初期達到顛峰。後來的舞團隊形多半成花環狀圍繞舞台，甚至迂迴穿過正廳前排座位，但《馬克白》的舞團在小跑或邁步走動作上卻比真正的跳舞還多，而且是在舞台上；他們以驚人速度的壯觀場面，展現人類的怪癖與虛榮，根本未照著原始的故事情節進行。

《他牽著她的手，帶領她入城堡，其他人跟隨在後》是碧娜‧鮑許在唯一一個演出季中的第三部長及整晚的作品。舞作總計長八小時，簡直是驚人的編舞成就。然而，演出季尚未結束。在波鴻首演的《馬克白》改編作品後不到一個月，烏帕塔的劇目表中又安排另一個舞蹈之夜，並非由碧娜‧鮑許單獨編舞。這是她第三次、也是最後一次讓其他編舞家有展現身手的機會。三位約莫同齡的編舞家——在法國工作的葛哈‧伯納，當

時在德國非常受歡迎的羅馬尼亞籍編舞家卡西雷亞努（Gigi-Gheorge Caciuleanu），以及鮑許的助理漢斯‧普柏（Hans Pop）——應邀參與設計《穆勒咖啡館》中的一個場地。

舞台的基本形勢已經固定，其餘則由每位參與者自由發揮。

後來留下來的只有碧娜‧鮑許個人的作品——這真令人訝異，因為這位編舞家在當時已筋疲力竭。但碧娜‧鮑許跟以前那位說謊公爵（Lügenbaron Münchhausen）*一樣，有辦法從危機重重的沼澤中抽身而出，也就是說，把她的筋疲力竭化為主題，將之改寫成劇本，呈現出來。她以抽象方式粗略描繪出從古典現代舞作轉為新式舞蹈劇場的那種過程。在一個擺滿老舊木椅的舞台上，配著賽爾的悲傷詠歎調，這位在兩部葛路克改編舞作中皆扮演主角的瑪露‧艾羅多（Malou Airaudo），依照這些角色的風格，開始跳舞，而在舞台最後面一角跳舞的編舞家則隨後模仿她的動作。舞台設計師羅夫‧玻濟克把艾羅多——後來還有其他兩位舞者楊‧敏納力克（Jan Minarik）和多明尼克‧梅西（Dominique Mercy），鮑許第一個小時中的全部舞者——前面的椅子搬走，形成曲折的林間通道，讓舞者們有空間舞動。

＊譯註：為德國十八世紀的一位公爵，曾遊歷多國，一生的經歷精采且冒險。他喜歡為朋友講述冒險故事，大家都知道那全是他編造的，卻仍喜歡聆聽，藉此打發平凡無聊的日子。

艾羅多和梅西連續不停地重複同樣的現代舞動作，很自然地，他們再度回歸舊式的行為模式，而延續這位編舞家風格的敏納力克，則試圖將新模式強加在這兩位舞者身上。在出自這類意圖而發展且持續增強的速度之下，這個三人舞把悲觀的基本動作藝術風格，逐漸化為哄堂大笑，這堪稱鮑許作品中最獨創的編舞想法。在艾羅多和梅西遵循老套急速衝去牆邊，彼此往牆壁投去時，在舞台背景的另一個編舞家則在一個旋轉門裡旋轉，彷如一隻蒼鼠在轉圈圈。一位越來越往中心移動的另一名女士，跟梅西建立了艾羅多所無法達成的好關係。這位女士把作為新式舞蹈劇場象徵物的紅色假髮和深色大衣交給編舞家之後，舞者鮑許單獨留在逐漸轉暗的舞台上。此為藝術家的一個符碼，這個符碼很清楚自己的可疑性，並明顯地為自己提出疑問。然而《穆勒咖啡館》後來變成烏帕塔舞蹈劇場的標記，不只因為幾十年來碧娜・鮑許（唯一）化身舞者為它登台，其與編自史特拉汶斯基的舞作《春之祭》，同時並稱為最常被表演的鮑許作品。

往後幾年是烏帕塔舞蹈劇場的黃金年代，鮑許的首演開始形成一種固定節奏模式。一年兩次，在初夏（多半在五月）和十二月聖誕節前後，鮑許會發表一部新舞作，不受外在重大或負面的影響。因為最遲從一九七八及七九年的冬天開始，碧娜・鮑許便已知曉對她舞作的獨創舞台設計立下許多功勞的生命伴侶羅夫・玻濟克不久將辭世。玻濟克

罹患白血病，在烏帕塔舞蹈劇場的亞洲巡迴表演時，他的病情嚴重惡化。之後他雖然繼續工作，但也只能幫碧娜‧鮑許再設計三個舞台布景，分別為《交際場》、《詠歎調》和《貞潔傳說》。一九八○年一月，在《貞潔傳說》首演後不到幾星期，玻濟克便離開人世。

一九七八年十二月首度與觀眾見面的《交際場》，有一段時間也許是碧娜‧鮑許從《我帶你到轉角處》開始逐漸發展出來的此類形式舞蹈劇場中，最完美的例子：由舞蹈和戲劇、音樂和語言的混合組成，一種由不相稱的個別部分與極為不同的平行動作，併合成一個和諧整體的蒙太奇。展演過程作為在主題上有限制的、新的風格特點，屬於較舊式的創新。這位編舞家將她的舞者展現成一種精神上的妓女。表演不受那種巨大的陰森怪氣影響，繼續進行；此劇呈現出跟席勒（Friedrich von Schiller）的名言相反的「非道德建制」。該劇從不曾由烏帕塔舞蹈劇場的節目表中完全消失，不久即再度現身隱藏在更著名的作品中，特別是這部緊接著《交際場》之後演出的《詠歎調》。

在一九七九年五月首演的《詠歎調》，即是這位舞台布景設計師的安魂曲。玻濟克為《詠歎調》設計了最冒險的舞台布景，他把烏帕塔－巴爾門的歌劇院舞台置於踝骨深的水裡，而且還放入一個小型游泳池。烏帕塔舞蹈劇場技術人員一開始極力反對這個計

畫，他們認為，要把舞台完整密封，讓水不至於灌入而傷害劇院地板底部的機組，這根本不可能。但是碧娜‧鮑許很堅持。她不接受在沒有徹底考量之前，就說出「不可能」這類字眼。「至少讓我們試試看，」她一直央求，直到技術人員讓步，嘗試進行此事。

而事實證明這是可能的。

後來這部舞台積水的作品甚至在其他幾大洲上演。在紐約市布魯克林音樂學院還造成永生難忘的延遲；受邀前來的觀眾被迫等了好幾小時，舞台布幕才開啟。然而造成延誤的過錯並不在碧娜‧鮑許或玻濟克的舞台身上。巡迴演出當時正巧碰上紐約市缺水，因此必須從紐澤西調來一卡車的水，布置淹沒的舞台。在第一次演出當天的正式彩排時，舞者們突然出現皮疹症狀。後來發現，該貯水車在運水之前曾運送一種有毒的化學藥劑，那部車子顯然沒有事先清洗乾淨，於是工作人員必須先把舞台上的毒水抽掉，在最後一刻用乾淨的貯水車運送新的水來。還好首演順利進行，直到半夜才結束。跟之前一樣，幾位紐約的評論家對這次受污染的水勃然大怒。

在碧娜‧鮑許於最後關頭才為這部作品命名為《詠歎調》之前，舞團成員在茶餘飯後之際，曾自嘲地稱呼這部作品為「碧娜‧鮑許去游泳，我們也跟著去」。舞者們除了開玩笑影射改編自《馬克白》的那部長劇名的作品，以及又濕又滑的舞台地板之外，他

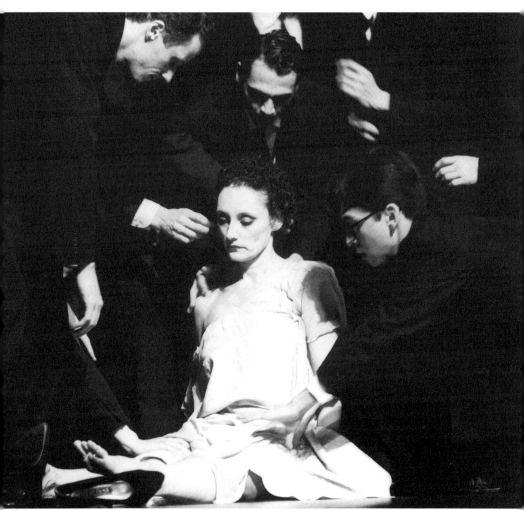

戲劇作為非道德建制：喬安‧安迪科特於《交際場》中的一幕。（攝影：許斌）

們還嘲諷這種藝術造型可能會失敗。基本上鮑許從不想當老闆，且花了好長時間才說服她的舞團，她並不注重舊式的階級結構。不僅是這位女老闆，就連烏帕塔舞蹈劇場的舞者也非常清楚她面對恐懼會產生拒絕。

在《馬克白》作品中，舞台前面的那條水溝僅僅顯示一種可能性，而現在，玻濟克則大張旗鼓徹底進行跟水有關的舞台設計。整個舞台一直向外啟開到防火牆處，且浸在幾公分的（預熱的）水裡，這部作品中有一隻河馬，在首演時尚未製作完成，在劇中卻扮演重要角色。舞台背景處另有一個類似游泳池的凹坑，那個凹坑不僅只有河馬可以潛進去，幾位舞者也利用這個水池游戲水。

在靜止狀態時，舞台就像覆蓋著一層黑色的漆，在動盪時，則往四面八方放射閃爍光芒。首先，舞者在舞台上的姿勢和動作看起來有如私人行為，搭配著溫柔的爵士樂，接著突然進行舞蹈表演。碧娜・鮑許在此採用全新的圖像和場景。一個女孩坐在水中，吟詠出自歌德《浮士德》（Faust）中葛麗卿（Gretchen）的獨白裡的片段。一對戀人嘆哧笑地唸出生物課本中一段關於昆蟲交配的描述。一位巨大男子溫柔地挽著一位體型相當小的女士越過舞台。他們彼此相吻，他們的嘴唇停在相同的高度，但這位女士的腳卻只及男子的膝蓋。

碧娜‧鮑許比德國電影早二十年發現「六重唱」（Comedian Harmonists）＊這個團體，她在此採用該團一首流行歌曲，舞團舞者首先隨著這音樂排成隊形，尤其是對角線式的跑動，讓水濺出來。隨著從錄音帶發出隆隆作響的莫札特「小夜曲」，舞團的十一位女舞者沿著舞台前沿，坐在椅子上，讓男人幫她們套上厚厚的衣物，並化上滑稽可笑的妝：這是一種生活型態的典範，主掌控制權的男人以愛為藉口，把被他們壓制的女人打扮成展示品，當作洋娃娃般羞辱。這個場景在一片哄堂大笑聲中結束，看起來空泛且具惡意，但卻有解放的效果。

《詠歎調》是一部碧娜‧鮑許的文選：由鮑許以前所有的作品，加上她那些特殊的主題、材料、圖像、工作方式及複合體結集而成。然而，這部水之作愈持續表演下去，一個在以前的作品中頂多只是隱約暗藏的新主題便愈加顯露出來。整個場景在音效、視覺和氣氛上變得陰暗沉悶。在長及整整三個半小時的夜晚中，不斷被舞者的大笑、尖叫和聊天、以及講笑話和尖刻的童話故事所干擾的音樂，此時轉為韓德爾（George Frederic Handel）同期的義大利悲傷詠歎調，由男高音吉利（Benjamino Gigli）演唱，進行一場哀

＊譯註：這是一九二〇年代一個德國六人重唱團的團名，一九九七年德國導演 Joseph Vilsmaier 將該團的故事搬上電影螢幕。

悼。舞團舞者一一停下他們原本的舞動動作。幾個時而惡作劇的人聚集成的康康式舞蹈隊形，如恐怖分子般地破壞悲傷的音樂；這個康康隊踢腿趕走那些沒有同跳的舞者離開舞台。舞蹈的最高潮在跌入水中後結束，所敘述出的童話主題跟狩獵和死亡有關。

迄今一直把生命和共同生活視為重要主題的碧娜‧鮑許，在《詠歎調》想到死亡。她想以消遣的方式將我們和她自己從困苦中引開。但她同時也希望經由她的藝術克服死亡，達到一點點的不朽。這位編舞家試圖在含淚中微笑。因此《詠歎調》雖然比較深沉黑暗，可是基本上不像那麼早期有些作品般那麼絕望。這個主題持續下去；原本逃到劇場樓座，企圖從欄杆跳下來的那名舞者，在其他人的勸說之下，終於願意回來。

一些小的愛情故事，以及舞者喬安‧安迪科特和一隻彷如真實的河馬之間進行的大型愛情故事，皆以失敗收場（烏帕塔舞蹈劇場的造形藝術師將這隻河馬製作得栩栩如生）。喬安雖然也和河馬一起跳入泳池裡，從那張大型長餐桌幫牠端來一盤沙拉，還用自己的高跟鞋盛水，澆在牠的乾皮膚身上。但是，沙拉原封不動，河馬再度回復孤獨；人與動物之間的關係簡直就跟人與人之間的關係一樣棘手。

然而最後終能回歸生命力。在辛苦賽跑、前前後後不斷的涉水踐踏而筋疲力竭，及哀悼貓王（Elvis Presley）的過世之後，舞團舞者尋覓一些可以讓自己高興的字眼，如陽

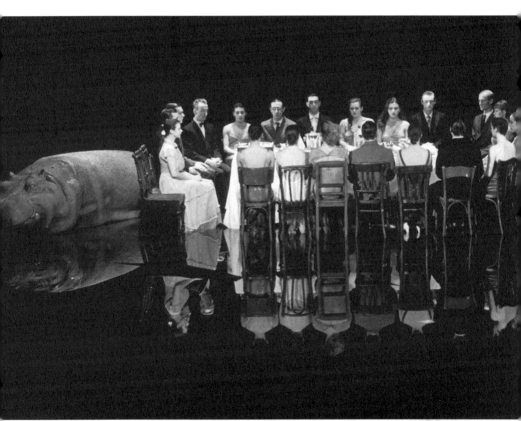

跟河馬一起哀悼：烏帕塔舞蹈劇場的舞者們在《詠歎調》的水舞台上。（攝影：Gert Weigelt，科隆）

光、浮雲、溪流的潺潺水聲、音樂。在搖滾舞中，他們成雙成對找到彼此。終場，舞者們全以蜷縮姿勢躺在積水的地板，跟先前無數次般一樣全身濕透。

羅夫‧玻濟克在年底及他生命的盡頭，為碧娜‧鮑許製作《貞潔傳說》的舞台，就許多方面來看，這部作品直接源自他以前的設計。碧娜‧鮑許繼續在舞台上延伸她對人類共同生活的可能性與界限的研究。然而《你們不要害怕》和《蕾娜移民去了》中的少女夢比較辛酸，之中亦有更強的性慾。《交際場》中的展演過程產生一種新的質感；真實的賣淫情境。在《馬克白》改編作品中，舞步相當少，且採對角線式進行，一些家具也沿用到新作品中；然而此時的沙發和長椅都上了輪子，讓舞團舞者可以坐在椅子上移動。這位編舞家也引用她在《馬克白》中的方法，經由穿插言說式的文章片段，來組織她的肢體劇場（Körpertheater）。其依舊探討男女間的關係、愛情、恐懼和孤獨。不過，自《詠歎調》開始，氣氛明顯變得冷淡些，舞台布景也是如此。

在《詠歎調》中覆蓋舞台地板的水，在《貞潔傳說》中則結成了冰。但是鮑許和玻濟克放棄安裝製冰機以及製作一層真正冰層的點子，以在舞台地板上畫上一層冰代表。《詠歎調》中的河馬地位則讓鱷魚取代，幾隻嚇人的鱷魚被安排在河馬以前所處的舞台位置，牠們被安迪科特當成小哈巴狗般地繫上皮帶，在虛假的光滑舞台地板上，蹣跚越

過表演者之間。

如《馬克白》裡的那個兇殘騎士恩姆（Emm）的寓言一樣，此次梅西蒂‧格羅絲曼也以此方式講述關於愛芙（Evchen）的那個通俗傳說；愛芙將她的襯衫送給光著身體的小耶穌，聖母賜予一個相當駭人的禮物作為答謝：一個把她這一生中遇到的每個男人都嚇跑的貞節神盾牌。可憐的愛芙因迫接受貞節而十分痛苦，這位編舞家把這種痛苦轉換成經由教育和習俗而強加在大部分人身上，讓西方國家的人毫無能力去愛人、無法獲得溫柔和愉悅性慾的那種痛苦。

這亦是《貞潔傳說》跟之前的作品最為不同之處。早已不再遵循劇場習俗的碧娜‧鮑許，也帶著開心的態度鄙視生活的習俗慣例，不再關心一般的舉止、禮貌和好品味等瑣事。而那種比較暗喻性性愛、而不是侮辱行為的伸舌頭動作，成為這部長達三小時作品的特徵。

在一場性別爭位戰之中，有一位女士以古羅馬詩人奧維德（Ovid）所著的《愛的藝術》（Ars amatoria），為這些成雙成對的男女上課。馴服的行動獲得勝利，這份勝利不僅出現在那些受到調教、剝奪每個人自發性行為的性別劇幕中而已。一些小小的違反良善習俗的行為迅速出現，如舞者們撥弄自己和別人，彼此剪對方的指甲，抓抓頭或其他地

方。「違抗」的負面行為流暢地轉向比較正面的行為方式，新的生活可能性也於此映現而出。女人練習男人的舉止，整個舞團隨著有節奏的步驟脫衣，直到剩下內褲和襯裙為止。這感式的群體脫衣表演，男人接收女人的行為。在休息之前，出現一場追求精神快不只證明娛樂工業為何把這種脫衣的私密行為商業化，其更含有強烈的性滿足和性娛樂成分。碧娜・鮑許在《貞潔傳說》中大量運用裸露和言語的性愛。她完全利用──即使只是很簡單的方式──這些男人平常在脫衣酒店中得到滿足的需求，相對地，也藉此指出因西方基督教傳統反對性，所衍生而來的一切挫敗和恐懼。

這部作品非常壯觀，堪稱是鮑許所有最棒的作品之一。它有著諷刺式的尖銳與作夢式的溫柔，尖酸且甜美。批判且卓越。場景、舞蹈、滑稽短劇跟通俗音樂、尤其是和三○年代德國電影，混和一起。在這裡，通俗不會轉變為藝術，而是與藝術結合。劇本採用的對比作法為急忙和平靜，喧鬧和孤獨，快樂和悲傷，擴音和輕聲，明亮和黑暗，愉快和失望，獨舞和群舞，靜態和舞蹈──讓這一切既大膽又完美地發展成一次成功的劇場記事。「碧娜・鮑許，」我在《法蘭克福通論報》中評論此部作品時如是寫道：

「出現了，她的首演成功不會因為觀眾把門一啪地關上聲、干擾企圖和倒喝采聲而減弱，在巴爾門歌劇院只有歡呼與大受歡迎。事實上，鮑許和她的舞團似乎已經以他們那

不符合社會期望的舞劇，獲得大眾的欣賞。這完全合情合理。」

然而，《貞潔傳說》卻不是烏帕塔舞蹈劇場最成功的作品，也許是它過於具性挑

釁，以致於無法受到廣大觀眾群的喜愛。

首演後的幾週，碧娜‧鮑許的生命伴侶和舞台設計師並未陪在她身邊。羅夫‧玻濟

克在劇場夏天的休假期間進行手術治療，原本仍抱有一線希望。在十二月《貞潔傳說》

首演時，他的身體雖然虛弱、無精打采，但對未來依舊滿懷信心。然而到了一月，羅

夫‧玻濟克終不敵病魔，離開人世，此時他正值三十五歲盛年。他是一位文靜、謙虛，

對藝術工作相當堅決，卻也不容易相處的人，他幾乎不現身公眾場合，他的舞台布景設

計由那部激動人心的《奧菲斯與尤麗蒂斯》登台開始，幾近十二部作品，為碧娜‧鮑許

的舞作增加新的密度和強度。

在玻濟克過世後幾天，《法蘭克福評論報》（*Frankfurter Rundschau*）即刊登碧娜‧鮑

許將把她的一大部分工作從烏帕塔移到法蘭克福。她的舞團已約定於下一個演出季在法

蘭克福作三十場客座演出。這位編舞家和她的舞團將會長期移居法蘭克福。

這個消息立即被烏帕塔否認。然而烏帕塔劇院對她的特殊行徑並不感訝異。烏帕塔

的所有劇院經理都明白，這類的說法在這期間已不下多次。也有來自柏林的報導表示，

德意志歌劇院已聘用碧娜‧鮑許。然而碧娜‧鮑許既沒跟法蘭克福、也沒和柏林的劇場經理會談過。

有幾個單位企圖挖角這位受讚揚的編舞家，這些動作促使碧娜‧鮑許也去思考遷移問題。她和烏帕塔劇場的合約經常是每年經由握手、或在第一期結束後，簡單地透過「非取消通知」信函而順延一年。一九七七年夏天，這位編舞家遇到第一個企圖挖角的動作。此時她和她的舞者對烏帕塔的工作環境並不滿意，如排演廳太小、設備不足。舞台布景對碧娜‧鮑許的作品來說非常重要，但是在首演前幾天，她卻沒辦法在舞台進行造型設計的試驗。還有城裡的登台機會太少，當時這位編舞家在這個城市尚未真正受到普遍的接受（更別提後來佔登台表演的最大部分的巡迴演出，連想都想不到）。

就在此時，不來梅捎來一個機會。一九七三年便想把碧娜‧鮑許挖角到烏帕塔的劇場經理阿諾‧傅斯騰洪福，在一九七七年秋天接下不來梅劇院的經理職位，當時劇院正好缺一位舞蹈劇場總監。約翰‧科斯尼克擔任該職位整整十年，此時卻準備離開，到海德堡工作。傅斯騰洪福認為這是個和碧娜‧鮑許重新建立合作關係的機會。他願意鋪上紅地毯好好迎接這位編舞家及她的舞者，他也保證提供比烏帕塔更好的工作環境。

但碧娜‧鮑許猶豫不決。她不是一隻今天在這兒、明天在別處簽簽約、盡義務的候

鳥。假如她沒有留在烏帕塔和貝爾吉施地區（das Bergische Land）的話，她也需要萊茵─魯爾（Rhein-Ruhr）這個大區域，因為這些地方能提供她的作品一些阻力、摩擦及靈感。因此她請傅斯騰洪福給她時間考慮（而且多次延長這個考慮時間），特別是為了跟烏帕塔再度討論有關提供更好的工作與登台環境的可能性。

此時碧娜‧鮑許的名氣還沒有烏帕塔聞名於世的「懸空纜車」來得大，因此該城暫時還不願意接受碧娜‧鮑許的條件，並確定一九七九年的合作方向。當時舞蹈劇場總監的合約也跟烏帕塔劇場經理的合約剛好到期。然而，理智最後終於戰勝。烏帕塔舞蹈劇場對碧娜‧鮑許和她的舞者讓步。最重要的讓步妥協是，除了劇院之外，烏帕塔舞蹈劇場還爭取到一個離巴爾門歌劇院不遠的新的排演場所。從此以後，舞團的練習可以完全不受劇院技術人員的牽制。舞者可自行操控燈光、錄音帶，如果他們晚上一起用餐後，還想再繼續演練，既沒有人、也沒有工會規定可阻礙他們。

八○年代中期，碧娜‧鮑許再度面臨一個新嘗試，我們難以看出她對該事的認真程度為何。著名的舞台劇導演彼得‧查德克（Peter Zadek）在當時接下漢堡劇院經理一職，他天花亂墜地允諾許多事，吸引這位編舞家去漢堡，在他的劇院工作。這將是舞團和純粹是舞台劇劇院的首度合作。然而當時的時間尚未成熟。一九八六年，取代碧娜‧

鮑許而被阿諾‧傅斯騰洪福延攬至不來梅任職的蘭希‧荷夫曼（Reinhild Hoffmann）也曾在波鴻嘗試讓舞台劇和舞蹈劇場共存發展，但並未成功。於是碧娜‧鮑許和烏帕塔分開。她的彼得‧查德克。此後，再也沒人敢嘗試把碧娜‧鮑許拒絕了欣賞。

八〇年代初期，碧娜‧鮑許之所以沒想到移居柏林或法蘭克福，主要跟北萊茵－威斯伐倫邦當時所呈現出來的新可能性有關。當時大家最想把她調到埃森，給她一個雙重職位：埃森芭蕾舞劇團總監，並接任母校福克旺學院的舞蹈系主任工作。因為自庫特‧尤斯離開後而任福克旺舞蹈系主任的漢斯‧區立即將退休。奇怪的是，埃森的法律規定似乎不允許碧娜‧鮑許同時任職福克旺學院舞蹈系（由北萊茵－威斯伐倫邦支助）主任、以及埃森芭蕾劇院（一個公家市立機構）的芭蕾舞劇團總監。然而碧娜‧鮑許保留了烏帕塔舞蹈劇團總監，同時也接任埃森福克旺學院舞蹈系主任一事，按當時規定也是無法許可，但很明顯的是排除萬難做到了。因此，從一九八三年秋天起，這位編舞家接任福克旺學院舞蹈系主任以及烏帕塔舞蹈劇場的工作，整整十年之久。烏帕塔舞蹈劇場因他們的作品所需，從福克旺學院招募舞者，偶爾甚至讓他們參與巡迴演出。這些年輕的埃森舞者從參與碧娜‧鮑許的編舞作品演出中，累積他們未來專業表演的舞台經驗，而且還是在堪稱德國最棒的（舞蹈）劇場中。

碧娜‧鮑許於同時任職兩個相當不同機構的主管期間（令人驚嘆的是，她作得非常成功），在她的舞台表演藝術工具上作了根本的掌握與創新。最後所欠缺的，在羅夫‧玻濟克死後的首部新作品中也加了進來。此部作品在一九八〇年首演，剛開始沒有舞作名稱。它好長一段時間保持無名，直到這位編舞家終於下決心將這部作品命名為《一九八〇，碧娜‧鮑許的一個舞作》為止。後來，碧娜‧鮑許的作品在首演時皆沒有名稱，而是依作品在演出季的演出順序，以《舞蹈之夜 I》或《舞蹈之夜 II》來命名，此似乎成為一種慣例。最長時間沒有名稱的是一九九一年的一部作品，它在上演七年後，也就是在一九九八年時，依然名為《舞蹈之夜 II》。

《一九八〇，碧娜‧鮑許的一個舞作》是這位編舞家最成功的作品之一。在一九八二年跟其他幾位舞台設計師參與兩個小型幕間插入表演設計之後，即為碧娜‧鮑許的所有作品作布置設計的彼得‧帕布斯特（Peter Pabst），為這部作品的舞台設計也貢獻不小。

鮑許跟帕布斯特一起為舞作探索更特別的舞台地板設計。在《春之祭》的泥土地板、《馬克白》和《詠歎調》的水面地板、《貞潔傳說》的結冰地面（可惜只是畫上去的）後，首次讓舞蹈劇場演出的劇院舞台地面覆蓋一層濃密的草地，只有一隻鹿在上面吃

草。截至目前為止好長一段時間，這位編舞家一直跟傳統藝術形式的舞蹈疏遠，而朝對

話式劇場表演發展，文章的參與以及其對作品整體的意義逐漸增加。比《貞潔傳說》中

更明顯的是，大量的詠歎調取代原本該有的獨舞，這些朗誦特別是由澳洲舞者梅

麗．譚克（Meryl Tankard）以英文方式一再不斷地表演，這些說話式的賦格曲至少以補

充方式出現，表達此部作品的中心主題，而且很自然地組成歌舞劇形式，有部分甚至在

正廳前排的座位行列之間，蜿蜒而舞。然而這跟舞台劇還是明顯不同。《一九八〇》的

組織結構原則上是音樂性的。碧娜．鮑許在此用了許多曲調、主導動機、主題、對立主

題、重複、組合構成和變奏。就連說話的目標方向也跟在舞台劇中的不同。對話也並不

是真的針對對話者而說。這些基本上是針對觀眾，他們一再直接與觀眾對話，觀眾才是

舞者的真正對話者。

《詠歎調》和《貞潔傳說》屬於陰鬱作品，它們的顏色介於深灰與黑色之間。在《一

九八〇》中，令人訝異的是，不只地板是綠色，連氣氛也是。第一部分的主要動機顯現

出對失落的童年的渴望，這位編舞家一再嘗試回憶的主題。她也不斷安排她的舞者表現

兒時的行為，在言語上和視覺上皆是。

在講台的麥克風前面，一位年輕男子坐著，拿湯匙喝起大碗公裡的湯⋯一口給媽

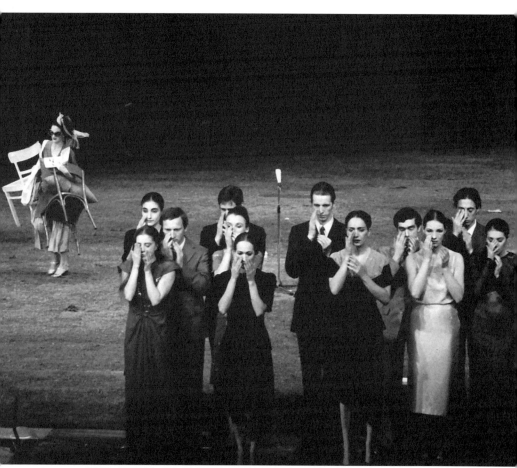

集體哭泣，聚集於孤離中：梅麗‧譚克和烏帕塔舞蹈劇場的舞者們站在《一九八〇》中的草地上。（攝影：Gert Weigelt，科隆）

媽，一口給爸爸，其他給家庭成員。一位女舞者在他的伴侶為她穿上一件上半部是透明的長洋裝時，細細道來她父親為她穿衣、梳髮的情形。另一位舞者唱起

「媽咪，買一隻小馬給我」（Mamatschi, kauf mir ein Pferdchen），兩名男子在一旁玩起騎馬遊戲，為歌曲作說明。一位媽媽隨著「晚安、晚安」（Guten Abend, gute Nacht）的兩個版本歌曲，一個民謠式，一個是布拉姆斯（Johannes Brahms）版本，輕輕搖著坐在她膝間的成年孩子。她輕吻他，脫下他的長褲，一副慈愛般地打他的屁股。有人把一瘦高個兒的年輕人當嬰孩般，放在白色的熊毛皮上拍照；這種溫柔關懷式及家庭親密式的暴力結合成一種奇怪的婚姻，即使在八○年代初期，尚沒有人在這類的場景上會想到對孩子的性暴力。

在本部作品的識別旋律「生日快樂歌」中，當一位少婦向自己致上孤獨的生日問候時，童年與孤獨這個對立主題相結合：「祝我生日快樂！」人們歌唱別離，人們演出別離，在一艘即將啟航的船上的奇怪廣播聲中，一位女演出者用麥克風講出六種語言（其中有一種是模仿式的中文）。人們談起對那種只有在夢中才有可能的愛的渴望，談到對愛的恐懼，及在某些片刻會躲進美好的錯覺中。一位魔術師表演他的絕技和專業騙術。道蘭（John Dowland）和威爾森

整個舞團從賽跑遊戲中變成傳統式的雙人社交舞蹈。道蘭（John Dowland）和威爾森

（Wilson）的古老英文詠歎調為悲傷的儀式配樂，荒謬不合理的個別事件穿插混入這些儀式中——悲慘突然遭到滑稽瓦解，憂鬱突然變成荒誕諷刺情境。

此四小時長的作品的第一部分發展成唯一的大型緩板：一個明亮、漂浮的夢，一個向追逐易碎，而非和諧：一個與和平、即使也是有問題的童年世界對立的對抗世界。舞完全由回憶與現實組合的完美和諧的拼貼。第二部分很明顯帶著另一項意圖，其比較傾台式的展覽過程、遊行、遊戲等在此佔大部分，在這些過程中，有一個人命令其他人，考問他們有關他們的恐懼的提示語，或要求他們以三個口號標語描寫他們的祖國。例如美國人用「約翰・韋恩、漢堡、凱迪拉克」，以及波蘭人用「蕭邦、伏特加、尼金斯基」來描寫他們故鄉的特色時，會產生一些針對該情況和制度的變態反應的文字遊戲。

艾爾加（Edgar Elgar）的「威風堂堂進行曲」（Pomp-and-Circumstances）樂曲加入深沉的《詠歎調》的悲哀中，接著是表面上看起來很歡樂的「六重唱」團體的音樂，傳統現代舞在賽跑遊戲和舞蹈儀式當中，變為錯誤、孤獨的暗示。在重複過往的回憶事件中，世界的破碎情況明顯可見，整個舞團在那個世界中雖然失望、但仍興高采烈地在尋找一個定位。

碧娜・鮑許在她受聘於烏帕塔的七年中，除了幾個優秀的獨幕劇之外，更以《一九

八○》等交出許多長及整晚的作品來。她才四十歲，卻已經有足以回顧她一生的巨作，

這是許多編舞家在雙倍的年紀中仍無法達成的。她從傳統開始，漸漸不斷遠離傳統，在

這期間吸引了另一群觀眾，他們有別於那些身著華麗禮服坐在德國大型歌劇院、以及觀

賞十九世紀古典芭蕾舞劇的觀眾——這些觀眾在她在烏帕塔工作初期，對她也曾有如此

期待。為了達到如《交際場》、《詠歎調》《貞潔傳說》或《一九八○，碧娜‧鮑許的

一個舞作》等作品，這位編舞家不僅要在美學上改變思考，她同時也必須徹底調整工作

程序，雖然——誠如她曾經說過的——「在我們的工作中，步驟並非最重要。」

6

由提問中激盪出新舞作

Fragen stellen, "um die Ecke"

Pina Bausch

不斷尋找問題和答案

在最初時期，讓碧娜‧鮑許和她的舞者之間產生危機與激烈不和的工作程序，後來卻演變成獨一無二的新方式。她的許多舞者皆對一九七六年的布萊希特―威爾之夜的演出很反感，他們用相當惡意的話語直接在這位編舞家面前，表達這份厭惡。碧娜‧鮑許已不記得當時評論家從舞團成員中擷取的話。然而她當時確實被那些話傷得很深，以致於她決定不再跟那些舞者工作。

所以，在《藍鬍子》表演完的劇場假期之後，當她開始工作時，她跟幾位舞者――其實只有瑪麗絲‧雅特（Marlies Alt）和楊‧敏納力克――開始與他人隔絕，且不再管舞團其他舞者的事。漸漸地，這些被拒絕的舞者一個個來請求，表示希望重歸於好。這位編舞家非常願意接受，但對她而言更重要的是，他們是自己來求和，「我並沒去求過他們任何一個人。」

從現在起，碧娜‧鮑許變得小心謹慎，她開始對她的舞者提問，但並非為了從他們身上獲得對作品有用的反應。這種探詢方式進行一次後，碧娜‧鮑許也將這些問題放入她下兩部作品的工作中⋯⋯《與我共舞》和《蕾娜移民去了》。

而這種方法的出現是她在波鴻排演《他牽著她的手，帶領她入城堡，其他人跟隨在後》時，面對一群在排演和舞台經驗上完全不同的異質性演出者——五位自己的舞者、四位波鴻舞台劇演員、及法蘭克福的女歌唱家蘇娜・塞維納（Sona Cervena）——才形成的。這位編舞家直覺地知道，一般舞蹈中的工作程序不能只在身體過程中進行，而是也必須經由頭腦實現。唯有透過對作品、對莎士比亞的文章、場景和情況的個別看法與態度的問題，才能產生合作，碧娜・鮑許認為，對這個她極不熟悉的工作題材而言，這些要件是創造成功的基本條件。結果果然如她所言。於是她從波鴻帶回烏帕塔的並非只是一部新作品，還有一種處理作品的新方法，另一種新的工作程序。

美籍亞美尼亞裔的作家薩洛揚（William Saroyan）——或者是詹姆斯・桑伯（James Thurber）?——寫了一個關於大提琴手的短篇故事。這位大提琴手只以一根弦在相同位置演奏，當他的妻子因被這同樣的音調惹得煩躁而指責他時，這位大提琴手用大大的手勢向她解釋說：「你們女人的頭髮很長，但理智卻很短。其他人還在尋找正確的位置，而我已經找到了。」碧娜・鮑許不認為她的工作方法是唯一可能的且正確的方式，甚至也不是只為了她自己。她可以想像得到，以她自己的方式開始進行一部作品，該方式後來可能也需要改變。然而，截至目前為止，這位編舞家尚未找到更理想的方法，於是這

種工作程序整整被使用了二十年而沒有改變。

基本上，她的作品從來不是從腳出發，碧娜・鮑許在十五年前便對《國際芭蕾》（Ballet international）雜誌說：「腳步經常從其他地方而來，絕不是來自腿部。我們在動機中找尋動作的源頭，然後我們不斷地做出小舞句，並記住它們。以前我因恐懼和驚慌，而以為問題是由動作開始，現在我直接從問題下手。」

從一九七八年起，烏帕塔舞蹈劇場每部新作品的工作都是從問題開始，由編舞家針對她的舞者發問。他們會坐在光之堡裡面，當這位編舞家和她的助理坐在一個有如柵欄的大型工作平台後面，對舞者提問時，其他舞者排成行坐在排演廳的一邊，或乾脆躺在地板上休息。當碰到讓碧娜・鮑許很感興趣的答覆時，這些回答會被認真仔細地記下來——不僅記在這位編舞家的腦海裡，更是記在助理的筆記本上。這樣才能確實保留重要事情，以後在工作程序的第二個步驟要進行加強、延伸或改造時，才能順利找到一切資料。

有一段時間曾任碧娜・鮑許舞台導演的作家萊穆特・侯格（Raimund Hoghe），出版了他在《班德琴》的排演日記*。十月二十七日，他記道：「童年。猶如愛情和溫柔，渴望，恐懼，悲傷和願望，被愛，是碧娜・鮑許不斷重複的主題之一。她想在排練中找

出『你們在嬰兒或孩子身上所看見的事物，並為已被你們遺忘的一切感到惋惜』，並思考那些『你們覺得已失去而感到可惜，或遺憾那些已不再存在的』事物。其中一位舞者憶起自己失去的事物是：『遇到不如意時，尖叫和哭泣，放鬆地朝攝影機看，不跟任何東西玩。』一位女舞者問道：『我們真的遺忘了嗎？或我們只是認為自己不再擁有那種能力？』碧娜・鮑許躊躇著。後來她說：『我想見到的並非是你不再有那種能力。』她感興趣的是再度成為孩童，如孩童般直接地表現和表達，毫無偽裝的可能性，而非無能。

例如：『我叫小珍，我想跟你玩。』『我累了，抱抱我。』『為什麼你不跟我講話？』『跟某樣東西玩個好幾小時。』『把家具當作城堡玩。』『相信魔術師會變魔術。』『不斷地問為什麼。』要對環境存有疑問，且自己去查明真相，去經驗，去發現。』

問題在於，這位編舞家自己並非總是很清楚知道她想尋找什麼，或不願直接透露或不敢提到她想找尋的事物，因為她「想保護，不願提早破壞」某事。然而她也已有經驗，「直接的問題不會帶來結果」。「必須拐彎提問」，是她的信念，而且一步步去探索被找尋的事物。然而，依舊還是有一些凡事沒有變動或看起來也不會變動的時期。「我

* Raimund Hoghe/Ulli Weiss, *Bandoneon – Für was kann Tango alles gut sein*, Sammlung Luchterhand, Darmstadt/Neuwied 1981.

當然提出了上百個問題，」碧娜‧鮑許在一九八二年秋天排演《康乃馨》時，接受《國際芭蕾》雜誌採訪時如此承認，「舞者們給了答覆，也作了一些事。你一聽到提問的問題，就知道我想尋找什麼。但問題是，許多問題並沒有答案。情況並非如我所想像的，只有我無能而已。有時候，我們大家都沒有那個能力；這不只是我的問題。」

即使沒有出現類似尋覓答案的挫敗期，碧娜‧鮑許仍會進一步探尋並檢閱她所想要的東西，而事後甚至可能證明那條路根本行不通。然而在大部分的案例中，繞路而行是必要且有結果的，因為在路程的邊緣最終還是會找到跟被找尋的事物非常接近的元素……「在大家所作的十件事情中，也許我只對其中兩項感興趣。」特別是在排練作品的開始時，必須檢驗許多事物並快速地拋掉它們；一直到首演日期接近時，當時間越來越緊迫，拒絕的恐懼更加強烈，這位編舞家會很痛苦地拋除一些她一直覺得不理想、卻可能在欠缺時會有用的舞台素材。

被選來促成作品最終版本的，經常不是那些大型的問題紀錄或舞者賣力的表演。常常反而是排練會議的次要觀點，附帶提及的小事情會成為重點：「舞者時常在相當久之後才發覺，我對他所做的一個小動作、一個看似無關的意見，比對作品的高潮片段更感興趣。」偶爾，碧娜‧鮑許也會考慮研究一些在排練休息時所發生的事。她舉波蘭舞者

亞奴斯‧蘇比克（Janusz Subicz）的小動作為例，這位舞者在《一九八○》排練時喝罐頭裡的湯，他一副孩童樣帶著要求語氣要自己喝下最後幾口湯：「這一口給拿撒勒喝喝、這一口給……。」

這個例子具有雙重目的，我們不僅從這點可看出碧娜‧鮑許如何找到她的點子和舞台方面的想法，而且還有她該採取什麼行動，讓一個次要的動作或意見成為劇場舞台的場景。將這種類似的動作直接以一對一方式搬上舞台，無法產生有效的結果。為了讓這些事物具舞台上的效果，這位編舞家必須將它們徹底改變、擴充、增強。例如，她把亞奴斯‧蘇比克手上拿來喝湯用的罐頭或磁杯，直接換成一個盛湯的大碗公。她把他跟其他舞者隔離，讓他處在講台上，在麥克風前面，這個位置就在舞台中央的草地上；於是從一個小小的私人舉動，變成這個讓觀眾立即振奮驚訝的《一九八○》的爆炸性開頭。

在排練時所發掘和試驗過的許多事物，一直要在這位編舞家將重整並串聯之後，才真正變得有意義：從舞台上的雜七雜八事物，組成劇場舞台的蒙太奇。經由拼貼和安裝這許許多多不同類的小事物。至於這些事物如何統整為一，碧娜‧鮑許說，「當然是靠編舞，一個作品便如此產生。」——當然還有期間所訂出的舞蹈。該拿這些事物怎麼做？一開始什麼也沒有，只是一些問題，一些句子，某人示範的

小動作。一切都很零散。然後不知何時，時機便會來到，這時我會把一些適當的動作與別的事情組合，如果我有了確定的方向，我就會有更多更大的小東西，然後我再從不同的面向繼續探尋。它從相當微小的事物開始，逐漸愈來愈大。」

在一個針對烏帕塔舞蹈劇場首度在羅馬的客座演出所舉行的記者會上，碧娜‧鮑許表示，她的舞作，跟其他劇作家或編舞家不同，不是從開始一直到結束地發展出來，而常常是繞著一個特定核心，由內向外地成長。

事先計畫年度的節目表，提前開始籌備首演事宜，有助於工作的結束。「我覺得，訂時間表對我而言是好的。」時間壓力促使她為一些通常會拖延的事作決定。「如果我突然有一整年的時間來籌劃一部新作品，這樣並不是很好。時間若拖得太長，我一定會覺得事情不夠完美，而有些事其實跟我一點關係也沒有。我的感覺在一年之中會有許多變化，我當初開始工作的感覺可能跟我今天的感覺不再相同。假如時間過了一年後，我還在忙同樣的作品，情況一定不一樣。我會想去改變當時我認為是正確的事情。」

壓力通常是有用的，但有時候它也沒辦法讓這位編舞家準時完成一部作品。烏帕塔劇院雖然還不曾把碧娜‧鮑許的首演延期，但有好幾次在鮑許的首演之前，劇院經理必須走到幕前，向觀眾致歉表示，他們看到的是一部未完成的舞作。此舉動有時會讓觀眾

很困惑，因為只有編舞家和她最親近的工作人員對舞作感到不滿意；至於觀眾、甚至大部分的評論家，都覺得作品已經相當圓滿。

有時候拖到最後一分鐘，舞作的工作事宜才完成。碧娜・鮑許還曾經為了完成最後的工作，讓首演的觀眾在上鎖的劇院門前等超過半小時。一九八二年夏天在荷蘭藝術節期間，這位編舞家在阿姆斯特丹的卡列劇院上演《華爾滋舞》時，她在早上正式彩排後到晚上首度演出這段時間當中，將這部四小時作品的場景順序作了全面更動。一年前，當她在作她的探戈舞作《班德琴》時，在正式彩排時發現瑕疵，因此立即作了變動，並定下最終版本，此舉動被其他人視為大災難。

當時碧娜・鮑許再度很晚才完成舞作，因此正式彩排也大大地延誤。其中還有各種不同的中斷穿插進來，這位編舞家所耗費的時間遠遠超出劇院給她的最後排演時間。在《班德琴》首演的前晚，有一部華格納歌劇要在巴爾門歌劇院上演，舞蹈劇場的正式彩排一結束，且清空舞台後，該歌劇的舞台布景便會搭建。然而，舞蹈劇場的彩排一拖再拖。當要求舞者清空舞台的命令並沒起任何作用，碧娜・鮑許依然無動於衷地指導她的舞者時，劇院經理隨即命令舞台工作人員開始拆除《班德琴》的舞台布置。在舞者完成《班德琴》的第二幕時，那些工作人員首先把掛在大（酒館）廳堂牆壁上的過去拳王們

的歷史照片搬出去，此廳堂由哈班（Gralf Edzard Habben）設計，他只幫碧娜‧鮑許設計這麼一次舞台。接著，工作人員一條一條地拆下舞蹈地毯，這些地毯每次表演時都會在地板上安裝並用膠帶固定。

當舞者完成這部作品的彩排時，舞台上已是光禿一片，簡直是一片悲慘景象。但是碧娜‧鮑許當下決定，這正是她一直想要為《班德琴》設計的舞台。首演當晚，舞台布幕開啟時，這位編舞家顛倒了場幕的順序。哈班原先所設計的那個布置有圖片和舞蹈地毯的廳堂，只出現短短的時間。然後，被納入劇中的舞台工作人員開始在觀眾面前穿梭於舞者間，拆卸布景。碧娜‧鮑許讓原本應該是首幕的第二幕，在沒有地毯和空蕩的舞台上表演──而後來這部作品就這樣地在世界各地巡迴上演，而且也到了探戈和樂器的故鄉布宜諾斯艾利斯，此部舞作即以該樂器名命名。當地的舞迷對這位舞蹈家說，她真正瞭解了探戈的內涵，對謙虛的碧娜‧鮑許來說，這是她所聽過最大的讚美之一。

然而，這位編舞家並非每次都能在最後時刻，為作品順利地修補她認為未完成的部分。繼《華爾滋舞》後，於一九八二年十二月上演的《康乃馨》，在其首演之後，碧娜‧鮑許還是不斷地作修改、調整，尤其是將它縮短，直到這部舞作成為在大半個地球成功演出的作品為止。

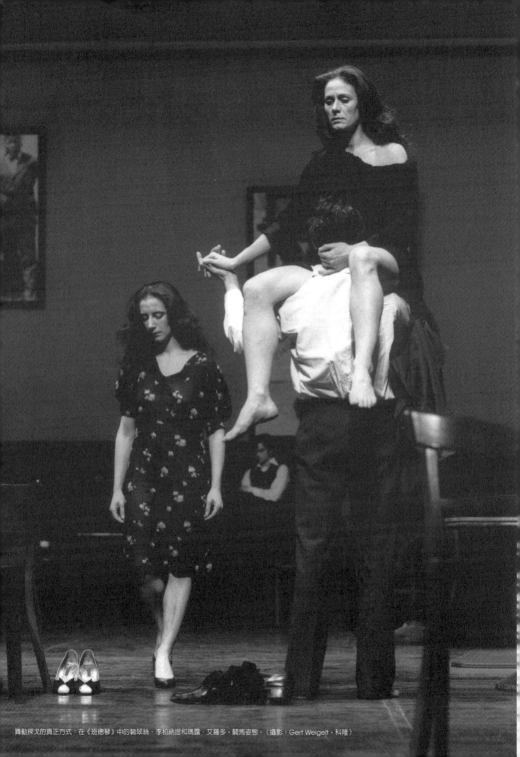
舞動探戈的真正方式，在《班德琴》中的碧翠絲·李柏納提和瑪露·艾羅多，騎馬姿態。（攝影：Gert Weigelt，科隆）

當然，後來的修改有其特殊情況。偶爾，碧娜・鮑許會在一部作品重新上演時，嘗試把她在其首演時感到不滿意的地方作修正——她在一次紀錄中表示，基本上她只喜歡自己作品中的某些個別場景和片段（我們大可將此視為她謙虛式的輕描淡寫）。「奇怪的是，幾年之後那種感覺依然在相同地方出現。」儘管如此，這樣的修改往往無效。碧娜・鮑許事後為差強人意的部分所做的一切修改，最後證明是愈改愈糟，因此她只好放棄修正，也未對此進一步說明。

碧娜・鮑許想到，事後改善一部作品的唯一可能性是：「我必須完全刪除那些我不滿意的地方。」但這並非每次都行得通。有時候礙於連貫性，她想要刪除的情節或舞蹈可能就在這個關聯之中，無法被取代，否則場景的劇本結構可能會因此瓦解。

可是，這位編舞家為何不在首演前就刪除她一開始打從心底就不喜歡的場景？有時候，不去刪除場景純粹是因為舞者的關係，該舞者可能在舞作的形成中非常賣力地付出，但在完成後卻陷入不理想的情況。「我必須，」碧娜・鮑許說：「總是為舞者著想，假如有人在一部舞作裡只出現在一個場景中，只要這位舞者歸屬我的舞團，我便不能刪除那個場景。」遇到此種情況時，她會耐心地等到該舞者離開烏帕塔舞蹈劇場後，才修改這部早該作調整的作品。

在變化萬千的時代中，持續二十年而沒有改變的工作程序讓舞者們累積了經驗，瞭解碧娜‧鮑許對他們的期待。這難道不會限制演出者的表現，且讓結果總是朝可預期的特定方向嗎？針對這個疑問，碧娜‧鮑許認為，完全不是如此。舞團持續地演出她作品集中的大部分舞作，她以前的作品也不斷在舞台上重現，因此舞者們對作品不陌生，反而有當前的感受。他們——當然還包括她本身——不得不持續地尋找問題和答案，不斷地研發新場景。「其他的編舞家在他們的作品從節目單中消失之後，可能直接把自己之前編的舞作整段納入新作品中；反正這也沒人會發現。」對碧娜‧鮑許自己和她的舞者而言，這是不可能的。當然，有些舞作中的某些場景跟以前的作品會有相似性。但通常這只是繼續的發展，最多是之前題材的延續，決不是抄襲。這位編舞家相當以此為榮。

Mexiko-City

Madras

● Rio

在世界各地巡迴演出

自碧娜‧鮑許遷移烏帕塔之後，在她兒子出生的那年，一九八一年，她首次沒有編新舞作。那年之後，她再次有兩部舞作首演：在夏天是《華爾滋舞》，冬天則是《康乃馨》。但這是碧娜‧鮑許最後一次在一年中或一個演出季中（一個演出季並不等同於一年）編兩部新舞作。從這時候開始，時而會有一年時間不見碧娜‧鮑許的新作，劇院也必須在沒有她的新作之下，維持正常運作。除了一九八一年之外，在一九八三年、一九八八年和一九九○年中，這位編舞家的新舞作首演紀錄皆為空白；不過，她在一九九○年以導演身分拍了一部電影：《女皇的悲歌》（Die Klage der Kaiserin）。

評論家喜歡把她作品量的減少解讀成創作力衰退的現象，這個看法並非完全不正確。然而，即使碧娜‧鮑許在每個演出季中沒有編出兩個以上、或甚至三個長及整晚的舞作，她那驚人的工作效率，只不過是回到一般劇院或公眾期待一個編舞家該有的工作標準而已，並非減量。

一提到碧娜‧鮑許將她的首演作品量減少為每年一部時，我們都認為那是她的精力衰退和創造力減弱，這是理所當然的揣測，她卻否認這種說法。她保證地說，她真想在

每個演出季多編出一個新作；基本上在完成每個舞作後，她的精神狀態很好，腦力激盪也夠，此時她最想再進行另一部創作。然而，劇務的壓力和許多巡迴世界的演出讓她無法如願去作。

大部分其他舞蹈（劇場）劇團會讓一部作品上演一季後，便將之拋開忘記。烏帕塔舞蹈劇場的作法卻與之相反，他們會努力將這位總監的許多作品保留在節目單中。自八〇年代初開始，一些很久沒上演的碧娜‧鮑許的老作品，會定期重新排練；烏帕塔舞蹈劇場利用幾星期的時間，表演了這位編舞家的十三部長及整晚的舞作，為一九八七和一九九四年作兩個大型的回顧展──望眼全世界其他的舞團，沒有人能達到此一成就。

之後演變成每年的十二月都有一部舊作重新排練，以首演方式出現。但是特別像在上一個演出季（1997/1998），遇到週年紀念這種時候，便無法重新排練作品，因為即使重排舊作不至於如一部新作般，耗費相當的時間與精力，但總是會佔去一大部分有限的工作時間。

另一方面，從他們在一九七七年夏天開始在南錫和維也納客座演出之後，巡迴演出的機會變得更多、更大、且費時。舞蹈劇場在外面的演出早就比在烏帕塔的還多，通常一個演出季中，他們會在烏帕塔作三十到四十場演出。在家鄉作更多演出的願望──正

如烏帕塔市長在一九九五年繼布萊希特—威爾之夜成功地重新上演之後，建議舞團取消到巴黎客座演出，進而在烏帕塔加演——一直未能實現，原因要不是舞團前幾年便已跟他人簽下演出合約，要不就是烏帕塔劇院的節目計畫已滿，無法插入其他表演。該劇院由於跟位於魯爾區（Revier）的蓋爾森基興音樂劇院聯合提供給北萊茵—威斯伐倫邦的席勒劇場使用，因此演出空間大為縮減。極盛時期，烏帕塔舞蹈劇場在外的客座和巡迴演出的場次甚至比在家鄉的演出多兩倍。

例如，一九八九年一月在莫斯科客座演出。六月時，舞團就帶著三部不同的作品進駐巴黎。新的演出季於九月開鑼，在日本四個城市進行擴大巡迴，當月緊接著又在里斯本進行一場客座演出。在為西西里島的帕勒莫城（Palermo）排練一部新舞作之前（該城的斯塔畢勒·畢歐多劇院與烏帕塔舞蹈劇場聯合製作這部舞作），舞團在十一月還前往萊比錫作了四場演出，演出節目有《交際場》和《康乃馨》。

或者，我們以一九九一年為例。二月，烏帕塔舞蹈劇場在巴黎的市立劇院演出三場鮑許改編自葛路克歌劇的《伊菲珍妮亞在陶里斯》，這位編舞家在幾個星期前才將該舞作更新。馬德里這個城市贊助了一部新舞作，在該作品首演之前，鮑許在四月份與她的舞者於此地停留好長一段時間。五月時，舞團在安特衛普（Antwerpen）作了六場演出，

舞碼有《康乃馨》和《帕勒莫、帕勒莫》。六月在巴黎的市立劇院又演出十三場的《帕勒莫、帕勒莫》；緊接著是在以色列客座表演。九月時，鮑許跟她的團員前往紐約，在布魯克林音樂學院作了十三場《班德琴》、《帕勒莫、帕勒莫》的演出。十月和十一月，在馬德里演出由該城委託劇團製作的新作品，新作的靈感即來自馬德里城。

很自然地，這種遊遍大半個世界的巡迴演出機會，吸引了許多年輕一輩的舞者來到烏帕塔，除了工作和碧娜·鮑許之外，他們不覺得此地有何新鮮刺激。「我想，」碧娜·鮑許說：「舞團大部分成員都很喜歡我們去其他國家，在不同的人群中演出。在那裡，每個人都自然產生興趣，也對異地有所嚮往。有時候我也希望，那些來自陽光普照、碧天白雲的國家的舞者會喜歡留在烏帕塔。」然而，假如有人真的「想走，即使是巡迴演出也無法挽留他們。」

無疑地，並非舞團所有人都喜歡巡迴演出：「當然有些人會覺得這樣的旅行讓人疲乏勞累，他們寧可為新舞作忙碌，也不喜歡搭飛機或巴士。對他們而言，工作程序佔首位，我們在排練時為自己發現新的事物才最重要。」某些在舞團中工作較久的舞者都有此感受，卻未直接明說。對他們而言，除了非洲外，幾乎踏遍了整個世界；碧娜·鮑許雖然曾在非洲作一次私人渡假，但還不曾去那裡巡迴表演，非洲是烏帕塔舞蹈劇場唯一

不曾登台的大陸（除了南極大陸之外）。

碧娜‧鮑許首先為這大量的巡迴演出找到一個相當實際的解釋：「假如我們只窩在烏帕塔，到現在累積這麼多作品，我們一定無法為每部作品作許多場次演出，果真如此，有些就會消失不再上演。透過旅行和許多場次的表演，讓我們可以將舊作再演出，並將之保留。要不然，這根本是不可能。因此，我個人覺得旅行很重要。」當然，這並非唯一理由：「旅行和旅行帶給我的經驗，及我所碰到的人，讓我學習到不少事物，這對我而言亦相當重要。」

必定也有舞團在世界巡迴演出時，除了他們降落的機場、登台的劇院、以及下榻的旅館之外，其他什麼都不認識。但是烏帕塔舞蹈劇場，特別是它的總監可不是如此。不論到任何地方，碧娜‧鮑許都會抽時間，盡可能深入認識那個國家和人們。她也常常運用機會，將旅遊與正事結合。例如，一九九六年她帶著由美國西部四所大學所贊助的作品《只有你》前往洛杉磯時，想採訪她的人非常多，以致於她想拒絕所有的採訪。但後來她想了一個交換條件的點子，就是誰願帶她參觀這個城市或附近地區一個有趣、且不為人知的地方，便可以在那裡採訪她；「於是我因此認識洛杉磯不少有趣的地方。」

要讓碧娜‧鮑許看的不一定得是觀光客喜歡的地方。例如，她就很少去博物館；她

128

不是從外國的藝術、而是從生活中抒解她為舞作所耗費的辛勞。反而是電影院，她一定會去。當然她也在孟買看了一部關於印度教信徒的電影，「一部包含許多舞蹈與歌唱的電影。」不過，她更注意觀察電影院裡的觀眾，而不是影片本身：看他們對螢幕中的劇情有何反應，以及他們如何把眼前所見信以為真；她這麼說，讓人想起一群觀眾在看完席勒的劇作《強盜》演出之後，將飾演法蘭茨‧摩爾（Franz Moor）的演員痛打一番，因為他們以為他就跟劇中角色一樣是個「無賴」。

提起異國經歷，你可以跟碧碧娜‧鮑許聊上好久。她確實遊歷過許多地方，跟觀光客不一樣的是，她到處碰到有趣而且也很有名的人物，如政治家、藝術家、導演、電影明星；甚至連達賴喇嘛也屬她的熟人之一。假如不算是朋友的話。然而她很少或根本不會提到這些名人；向他人炫耀自己認識名人，藉以提高身價，並不是碧娜‧鮑許的作風。

打開話匣子，她所談的都是平凡的人，不帶虛假表面的經歷，還有那份對生命的真誠喜悅，她也時常提起舞蹈——但絕非舞台上的舞蹈、而且跟在劇院明亮的探照燈底下的演出沒有關連。例如在墨西哥市時，朋友們帶她去一個超大的廳堂，那裡有上百對的人——也許五百對，她這麼想——在跳舞：年輕的跟年輕的，老的跟老的，但是也有年輕男子跟年紀大的女人，年紀大的男子與年輕女孩，外貌美的人與更美的人，可是也有

跟外表難看的人。一切極為文明、有教養，然而大廳中卻也籠罩著一份相當明顯的性慾

氣氛：「那真的好棒，我不得不哭出來。」

當然，在那裡幾乎也跟比賽一樣，看誰跳得最好。而勝出者並非常是那些體型修長、漂亮的年輕姑娘，反而有時是圓滾滾、年紀大的鄉下婦人。就為了這些農婦，年輕男子們幾乎要大打出手，人人爭相想跟她們跳舞。如果其中有一對跳得非常好，那麼在其周圍的人會逐漸停下來，讓他們在舞池中單獨跳舞。他們的舞一結束，所有人鼓掌叫好，這對舞者會很自然地接受讚賞，一點也不矯揉做作。碧娜・鮑許這樣的講法聽起來好像是，她很想編一支這樣的舞作。然而有哪個劇院舞台能容下五百對舞者？這種情景只有在電影中才可能實現。

當然在那樣的機會下，她自己也跟著跳舞，有時候那是必須的。但有時她就是不敢跳，學舞蹈出身的碧娜・鮑許，世界首屆一指的編舞家，也會有低人一等的情況，例如在跟年輕的巴西森巴舞者比較時。她說，在里約熱內盧有朋友們帶她去位在貧民窟（Favela）的一所森巴學校，「那裡的女孩們舞動得如此美、如此性感，」因此有人要求她一起跳時，她只能搖搖頭說：「我絕不可能跳得跟她們一樣好。」

里約熱內盧的貧民窟經常上演搶劫和謀殺，對外國人而言是世上最危險的地方之

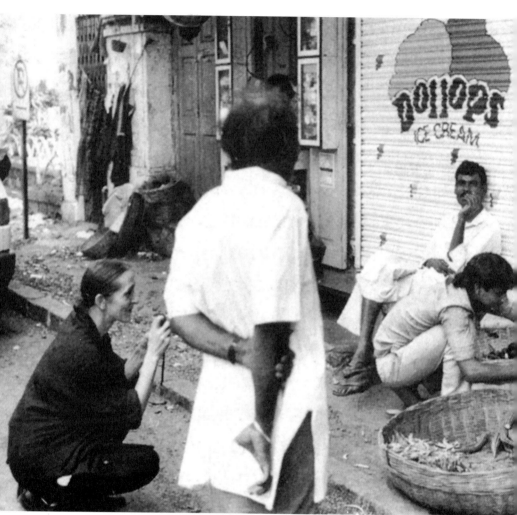

關注樸實凡人的煩惱：碧娜‧鮑許於一九九四年的印度巡迴演出中，在孟買拍攝一幕街景。（攝影：Jochen Schmidt，杜塞道夫）

一，難道她不害怕？其實，是有當地的朋友陪伴著她，「而且森巴學校的老闆隨後還來護送我們上車，親自目送我們離開。」一開始她以為，那純是禮貌性行為，也許是出自對重要貴賓的敬重（這指的並非自己），當時有幾位受歡迎的巴西影星陪同她一起去）：

「後來仔細想想，我才知道，護送是為了我們的安全著想。那個地區確實相當危險。」

在日常中及在執行她的藝術工作時，總是展現勇氣十足的碧娜‧鮑許，在如里約熱內盧的那種情況下，她沒有比別人更勇敢；她也並非故意拿自己的生命兒戲。假如我們要探尋一些一般百姓會去遊樂的地方，特別是在拉丁美洲的話，偶爾處於危險威脅的狀態，應該也無妨。

碧娜‧鮑許說，在秘魯時，她和一大群舞者去探訪當地人跳騷莎舞（Salsa）*的地方，那不是一個高尚的地方，而是一個下等酒吧貧民窟。「我們的導遊一再叮嚀我們要將所有貴重物品放在飯店，連手提袋也不要拿。」（舞者們似乎都提著袋子到處跑，不管他們是否會用到袋子裡的東西）。「但是，他自己偏偏卻忘了他對別人的警告。」

這個德國團跟當地人一起跳舞，氣氛相當融洽。可是，導遊的手提袋卻突然不見，「那位導遊當然馬上發出警報，接著發生了不可思議的事。」「突然間，幾乎所有的男人都離開舞池，如同聽到指令般，他們跑去廁所；當時

132

我還很訝異他們到底去了哪裡。」後來才曉得，他們在男士廁所開了一個小偷會議，來回激烈地討論。最後大家一致認為，不可以偷竊來自德國舞者這類客人的東西。反正，袋子最後總算失而復得，甚至還附上一個正式的道歉函。然後，這個騷莎舞之夜變得很棒且很長。

跟其他旅者一樣，碧娜‧鮑許偶爾也會從旅遊地區帶紀念品回家。例如，在印度的馬德拉斯時，她在一家手工藝品店，經人說服而買了一個幾乎好幾公尺高、由製型紙做成的彩色母牛。在付款時，她就已經曉得自己以後不會把它立起來，「除非有一天我把它用在我的作品裡。」這位經常身著黑衣的編舞家還被人勸誘買了彩色的布料，而且只花了很少的錢——印度裁縫師真的很廉價——便請人馬上作了三到四件寬鬆的馬褲，就跟印度婦女穿的一樣。不過至今還不曾有人看過這位編舞家穿過那些馬褲。

不過也有一些紀念品是有用的，而其中一樣，請容許這個帶點輕蔑的比喻，是一位年紀不小的阿根廷探戈舞者，他叫做安東尼奧（Antonio）。碧娜‧鮑許和她的舞團在拉丁美洲作長時間的巡迴演出時，在阿根廷愛上了探戈音樂和探戈文化，決定回德國後編

一部探戈舞作。該部作品在一九八〇年完成，名為《班德琴》；在此我們並非要細談這部舞作，只是說明安東尼奧乃因它而來到烏帕塔，以及那個今天被碧娜‧鮑許稱為「烏帕塔探戈劇場」的創始緣由。

碧娜‧鮑許和她的舞者在布宜諾斯艾利斯當地確定要作探戈舞，但他們必須先學這種舞蹈，於是安東尼奧受聘到烏帕塔教舞蹈劇團員探戈舞。而最後卻演變成：安東尼奧不只在光之堡的舞蹈課中，就連下班用餐後也在一間大家固定去的餐館裡跳舞。他常因酒醉或內心如火，就熱情地要求其中一位女舞者與他跳舞，於是他們翩翩起舞，致使餐館中的客人頻頻打聽這位男子的事情，以及他在哪裡學到這麼棒的舞。

接下來的難題就在編舞家身上了，想上安東尼奧的舞蹈課的外行人，究竟是否也可以跟舞者一起來學習？令人訝異的是，碧娜‧鮑許並不反對。於是很快地，職業舞者和業餘舞者都擠在光之堡，一起學安東尼奧的探戈舞。即使安東尼奧早已返回他的家鄉，業餘舞者對探戈的熱情依舊持續著。碧娜‧鮑許表示，他們每週一或兩次地聚集在烏帕塔的一個餐館裡跳探戈：「自八〇年代初開始，烏帕塔便有一個真正的探戈劇場。」

坦率地對待舞迷或至少是對舞蹈有興趣者，是這位編舞家面對群眾時所展現的兩種面貌之一。她可以輕鬆地對待「街上的男子」；在他們面前，她沒有明星派頭，也很少

顯現一副難以接近的樣子。碧娜‧鮑許曾把老的體操運動員和業餘音樂家納入她的舞作中，絲毫沒有讓那些人有被人拿來開玩笑的感覺，甚至還跟著一起去巡迴表演。然而當評論家、採訪者、攝影師、電視工作人員努力向她獻殷勤時，她卻可能變得極其冷漠；只要她一感到被逼迫去作她不想要的決定，那麼就完了。有時候她不能苟同某些攝影師的照片，因此不讓他們去拍她的舞作排練照；她也一而再地拒絕那些拿著麥克風和攝影機糾纏她的廣播或電視節目。

在巡迴演出時，碧娜‧鮑許通常比較坦率好相處，尤其印度似乎是個與她進行更深入對談的好地方，純粹是因為她在那裡感到相當自在。這當然不只是因為當地的氣候宜人（在冬天）且充滿異國情調，而是有其他因素。對暴露錯誤訊息非常在行的西方媒體，隻字不提碧娜‧鮑許在阿拉伯海和印度洋之間所獲得的敬重。鮑許可以跟街上的男子自然地——而且絕不是表面感興趣——談起他的產品、他的工作或他的生活狀況。那位男子也許有點難為情，卻絲毫不會被她的名氣嚇倒，因為他根本沒意識到，這位身著黑衣、外表如此不顯眼的陌生女子，正在當地的舞蹈劇場颳起一陣旋風。

在上一次印度巡迴演出時，這位編舞家幾乎努力去迎合每個人，她沒有反抗地讓Senders Arte 電視公司的節目小組拍下每個畫面，該小組跟著烏帕塔舞蹈劇場巡迴印度

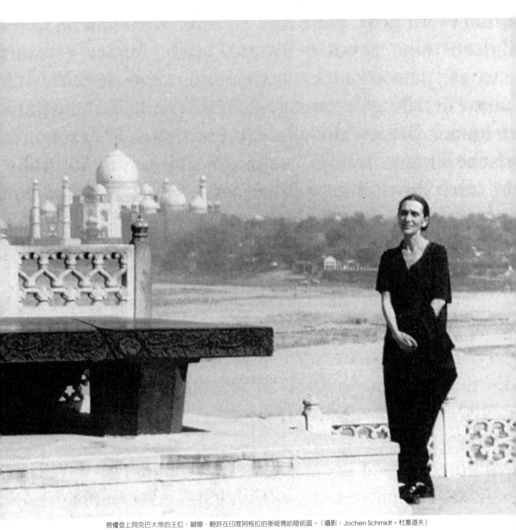

畏懼登上阿克巴大帝的王位：碧娜‧鮑許在印度阿格拉的泰姬瑪哈陵前面。（攝影：Jochen Schmidt，杜塞道夫）

四個城市，於正式巡迴結束後，亦尾隨劇團前往馬德拉斯、德里、以及印度次大陸最偉大的名勝古蹟蒙兀兒（Moghul）帝國的老城阿格拉（Agra）。但碧娜·鮑許無論如何也不願登上阿克巴大帝（Akbar）的王位，即阿格拉堡的一片巨大的黑色大理石板；從那片大理石板上可以觀看世上最美也最有名的建築泰姬瑪哈陵的美景。一般觀光客面對照相機時，必定毫不思索地等待被拍照，但對這位當代舞蹈女王而言，這卻是一項非分的要求。於是我迅速地為她拍下一張照片，在這張照片上，她正倚靠在大理石板上，若有所思地凝望遠方，與她四周的景致很不搭調。

即使在對她表達敬意的歡迎會上及她擺脫不了的記者會上，她都展現最好的一面。

雖然在這類場合中，她依舊木訥。但是自她首度登上國際報紙至今這二十年來，她已經學到，對這些報導她和她的作品的媒體報以激動情緒是沒有用的。她知道他們期待她多談一點她的工作，因此她也逐漸習慣這種方式並調適自己的心境。

剛開始的情況似乎是，她不願透露她的工作程序，即使只是一點點的小事。其實，她後來說（在印度和其他國家時，她都用相當流利的英文表達，畢竟她曾在紐約住過兩年半），大家從她的作品中便可獲悉她想表達的想法。然後她開始以類似的方式敘述，她在光之堡時，如何對舞者提出她的問題。她會將一部作品先置於一個大的範圍與螺旋

狀態中，接著愈來愈緊密狹窄，讓它更接近核心。最後她讓她的觀眾瞭解那個核心點，讓他們明瞭她如何工作以及她的用意，但她也不對觀眾透露過多訊息；看得出來其中總是保有適度的距離。假如她真的不願說或不知道該說什麼的話，她會使出她的魅力，以和藹的笑容回報觀眾。這當然經常奏效。因為如此一位善良女子連最笨的問題都這麼努力地給予答覆，誰還會追著她打破砂鍋問到底？這些人決不會是印度人。

138

八〇年代的舞作

在一九八〇年七、八月的德國劇場休假期間，碧娜‧鮑許和她的舞者帶著《交際場》這部作品、以及由《穆勒咖啡館》和《春之祭》組成的舞蹈之夜，前往南美洲巡迴。

這趟旅行為碧娜‧鮑許接下來的三個編舞作的其中兩部帶來一些結果。她在智利安地斯山的山谷中，看到一片康乃馨花田。她從中獲得靈感，於兩年半後編出《康乃馨》。她在阿根廷蒐集了老舊唱片，多半以探戈音樂為主，這些音樂後來成為一九八〇年的第二部新作《班德琴》的基礎音樂。

從拉丁美洲帶回來的音樂決定了這部兩幕劇的氣氛，其以奇特的矛盾方式在一種七彩中散發光芒：；憂鬱的顏色雖然是灰色且陰暗，處於哀傷的邊緣，但同時也帶著許多深色的斑晶和五彩的圓斑點，處於閃爍明亮的愉快氛圍。碧娜‧鮑許安排讓部分的音樂從老的黑膠唱片轉錄，那音樂從擴音器中以強烈的窸窣聲，時而激動、時而粗暴地在巴爾門歌劇院內迴響：大多是卡洛斯‧葛戴爾（Carlos Gardell）的探戈音樂，一種在德國不甚知名、但卻具有強烈的音樂力量與表達能力；音樂的轉折很大，此刻也許溫柔悅耳，但下一刻即變成嚴厲暴虐。

在流程上，這位編舞家當然再度依循拼貼與蒙太奇的原則。她也藉由拉長時間、且在舞台上毫無動靜的情景，來營造矛盾。例如，女舞者拿撒勒‧潘那得羅（Nazareth Panadero）必須站在舞台前沿等待一整段探戈音樂結束後，才可以用她那外國腔的德語唸出德國詩人海涅（Heinrich Heine）的詩，該詩有如嘲諷式主題般貫穿整部作品：「在如詩如畫的五月，當所有的花苞開時……」

碧娜‧鮑許的上一部、即在羅夫‧玻濟克過世後的第一部作品，是跟舞台設計師彼得‧帕布斯特合作的。她在為《馬克白》工作時，在波鴻劇院的餐廳內認識了這位設計師。不過，她事先還跟另外兩名布景設計師嘗試合作之後，才決定未來只跟帕布斯特工作。《班德琴》的舞台則由哈班設計，他是魯爾區羅貝多‧西烏力斯‧穆海默劇院的總設計師。

哈班為《班德琴》建造一個看起來有如墮落的老酒館大廳的房間，四面是比人還高的深暗木製護壁鑲板。掛衣鉤上掛了大衣和夾克，牆壁上盡是超大的老舊相片，多半是有名的拳擊手的相片。在這個房間裡擠滿了許多小桌子和便宜的椅子。演出整整一個小時之後，舞台工作人員立即拆卸這個舞台布景。正當舞者們絲毫不受影響地繼續演出時，工作人員移走家具和照片、衣服、甚至還有照明配備，連塗膠的舞台地板也被撕

下。

碧娜‧鮑許是在靈機一動之下做此決定。前一天的總彩排工作延誤許多時間，劇院經理於是下令清空《班德琴》——此部作品在首演時尚未命名——所搭建的舞台，因為當天晚上劇院將上演一齣華格納歌劇。儘管有拆卸工作的阻撓，碧娜‧鮑許依舊讓彩排工作進行，並發覺這種結果所產生的效果很棒，因此決定採用它作為該部作品的最終版本。原本在早上總彩排中的第一幕，卻被挪到休息後再上演；序幕的場景和舞蹈則由原本第二幕中的部分取代，清空舞台的場景造成驚人效果。

《班德琴》延續了自布萊希特—威爾之夜起，一直是這位編舞家一貫的重要主題。

碧娜‧鮑許在前些時候曾說，她的主題基本上都相同，只有情緒狀態和舞作的色調會有變化。愛情和恐懼，孤獨和渴望，溫柔和身體的暴力在舞台上以新的樣式出現。但是碧娜‧鮑許並非只是將她的舊題材灌入新的形式中。光是採用新的、當前時事的主題，以及複雜地去訓斥國內所潛藏的仇外現象，在南美獨裁下的人權侵犯問題，或由埃森的舞者以想像方式負面地呈現並暗示性地指出第三世界國家中的飢餓問題，並不能讓她感到滿足。另一面，這位編舞家也更努力找回舞蹈式的動作。

然而，碧娜‧鮑許為《班德琴》所尋找（編造）的是扭曲變形、怪誕可笑、或由於

過度頻繁使用而損舊的動作；那些源自於傳統芭蕾舞的動作，卻變成兇狠的諷刺滑稽式模仿。在改編的葛路克作品中飾演伊菲珍妮亞和尤麗蒂斯的舞者瑪露・艾羅多，她初次見到海洋時的興奮式跳躍，不僅被整個舞團模仿採用，而且還時常地重複，以致於最後讓人感到無趣。舞者雙雙對對跳的華爾滋有如螺旋在旋轉，搭配的樂音傷感低俗，整支華爾滋呈現色慾扭曲式的淫蕩。舞台上出現的探戈舞步既不歡樂、也沒有熱情的貼吻，完全陷入荒誕可笑之中。有人騎在女舞者身上，突然間垂直地跌到地面上，女士們坐在男士們身上，有如作愛姿勢。他們以跪姿來回舞動著；女舞者假裝獨舞，女士們騎在男士們的肩膀；；他們展現淫蕩，又在瞬間馬上收回色慾。男士們抓住女士們的裙子，拉高裙子，手握拳頭，另一隻手臂高舉著；女士們保持僵直姿態，有如櫥窗娃娃般。

評論家們的反應幾乎一致肯定，這並非慣例。一九八一年五月，《班德琴》跟一年前的《詠歎調》同樣受邀至德國最佳戲劇的聚會——柏林戲劇會。然而，對碧娜・鮑許而言更重要的是，她在布宜諾斯艾利斯所獲得的讚揚：「她真正瞭解了探戈的內涵。」但這還是很久之後的事。因為這部作品的靈感出自她首次去阿根廷的巡迴旅行，而在她得以帶著這部作品來到布宜諾斯艾利斯時，幾乎是十四年以後的事，即一九九四年十月

（當然，這裡指的作品不再是原作，而是重新上演）。

碧娜‧鮑許的藝術創作在《班德琴》之後停頓了很長一段時間，直到一九八二年夏天在阿姆斯特丹的荷蘭藝術節上發表《華爾滋舞》的時候，幾乎又過了一年半。這位編舞家於這段期間中懷孕，並在一九八一年九月二十八日生下她的兒子。此結果立即讓《華爾滋舞》中的顏色更明亮，場景也更友善。碧娜‧鮑許因生命伴侶的死亡所帶給她的個人危機，似乎暫時被克服了。

透過《華爾滋舞》，碧娜‧鮑許首次把她採用的新方法展現在舞台上。自第二個演出季起，即在烏帕塔舞蹈劇場擔任主角的舞者楊‧敏納力克，在長及四小時夜晚的演出中，幾乎有一半時間站在麥克風前，解釋並示範他的女上司追根究柢地詢問他有關聯想、定義、回憶和行為的問題時，他所做的反應。「練習、練習、練習」，這是他針對一句「掛在床上面」*的格言問題所給的答覆。而當編舞家問他那隻（在電影中）隨著一位金髮女郎從原始森林來到紐約的大猩猩「金剛」時，他當下的反應是：「牠也是外國人。」為了表現出和平的象徵，敏納力克迅速地穿上一件女晚禮服，從撩起的裙子中撒出花朵；他如鴿子般地蹦蹦跳跳、或演出一名真的非常「平和」的死人。

舞團的舞者還另行加演自己所經歷的事件，大家以個人的方式表達一隻落入陷阱中的動物可能會有的反應。所有舞者排成一行，一一報上自己的名字和綽號，並講出一句

144

他們的父母教導他們的處世格言。每個人都現出一樣家中世代相傳的物品：奶奶的紀念冊、銀製懷錶、一輛老舊的模型火車。瑞士舞者烏斯・科夫曼（Urs Kaufmann）帶來一個他爺爺在一九一一年服兵役時所用的岩釘鋼環，阿爾及利亞的舞者沙斯波特（Jean-Laurent Sasportes）則拿來一件他父親的舊毛衣，毛衣上還有破洞；碧娜・鮑許以此方式來諷刺展示古老格言與舊物的那種過程。

在《華爾滋舞》中，這位新手媽媽——她於懷孕前在《一九八〇》作品中，將孩子對父母的極其溫柔展現出來，而家庭被視為一個以偏見和約束對人類產生負面影響的機構，這種負面形象在此部作品也被消除——把家庭當成一條世代鏈，它讓地球上自亞當和夏娃以來的生命流傳至今，並延續至時間的盡頭，邁向一個不確定的未來。舞團中的眾多女性之一、在那些年中私下也以鮑許為榜樣的舞者，懷孕的碧翠絲・李柏納提（Beatrice Libonati），她掀起裙子，在她的裸露肚子上畫了一個處於胎膜中的胚胎。舞作中放映了一部影片，呈現分娩、嬰兒出生後的前幾分鐘，以及父母以雙手溫柔地呵護新生兒的情形。

* 譯註：德語中的「將某物掛在床上面」意即「牢牢記住某物」。

然而，碧娜‧鮑許並不輕易沉醉於身為人母的狂喜中。這部關於嬰兒的影片也跟先前現出傳家之寶一樣，受到嘲諷：李柏納提拿著一個發出呱呱聲響的小箱子，站在麥克風前模仿嬰兒叫喊。最後，這位編舞家一起探討生命的樂趣與死亡和狩獵的主題。動物陷於陷阱裡，狗兒對著一隻獵物狂叫並咬住牠。舞團的男舞者追捕女士，將僵硬的身體並排放好，且以獵人的規則方式估計距離。梅麗‧譚克帶著可笑的歇斯底里，推銷愈來愈強的殺蟲劑。整個舞團快樂地「游」向世界政局的危險區域。舞者們如同俘虜、犧牲者般地高舉雙手從窩藏處出來。然而此處既沒拷刑、也不見處決；在華爾滋的音樂聲中，該場景化為一陣笑聲。

此部作品的原則似乎濃縮在這個場景中顯現出來。疑慮和信賴、美好與不愉快等等，關係密切，彼此不露痕跡地逐漸交錯。蒙太奇式的對比處理方式在《華爾滋舞》中展現到極致。這部舞作中所涉及的華爾滋舞，一直無停頓地進行且極具情感，它擁有拉丁式的柔和甜美音調（如《班德琴》中的探戈），這些音樂來自巴黎和布宜諾斯艾利斯，由伊迪絲‧琵雅芙（Edith Piaf）或提諾‧羅西（Tino Rossi）演唱，簡直就是生命的基本物質。藝術、音樂與戲劇在此扮演一個相互矛盾的角色。它們一方面被視為存活下來的要素，其中還帶著庸俗。這份庸俗成為戲劇藝術的潤滑劑，不僅帶來了沉悶氣氛和悲傷，

素，一種推延死亡的可能性或至少是一個嘗試。但另一方面，它們自身也飽受極度危險的威脅。

存活與死亡，孕育生命與毀滅生命，這部作品介於這兩極之間，在一個碧娜・鮑許創造的世界中進行。該世界有如置身漢堡港口，船隻彼此的問候聲響成為背景音樂。在有人口述船隻具有消除距離和柵欄的作用、以及再度築起柵欄的慷慨激昂的國歌播放聲中，整個舞團玩起孩子的遊戲，將紙船放進水中。

當然，不僅是此部作品首演的阿姆斯特丹卡列劇院中的觀眾，連其他劇院的觀眾也希望看到布景華麗的歌舞劇的光彩景象。然而，這只是此部舞作的附加部分。極富想像力的舞蹈隊伍如彩帶般，環繞穿過橢圓形的表演場，從舞台後面如波浪地向前晃盪，同時也無動於衷地碾過個人的苦痛和煩心事件。非常古怪滑稽的效果一再地破壞舞台上的嚴肅氛圍。然而，這位編舞家依舊堅持寧靜平和及驚惶失措等元素的加強：故意拉長令人痛苦的片刻，將時間超長地延續；編舞家猶如一位治療蛀牙的牙醫，在爛牙部位尚未清除之前，不論那有多疼痛，都不會停止鑽牙。

在輕鬆愉快的歌舞片段，和讓人心煩意亂的現實場景所釀成的三溫暖中，舞台上的獨舞節目如寶石般地閃爍著，其中最壯觀的是一段編舞家的自我描繪的場景，由喬安・

安迪科特飾演。她穿著藍色泳衣，與其他一律穿上晚禮服的舞者明顯不同，這位女舞者對自己、對觀眾大發雷霆。「我不需任何幫忙，」她大聲叫喊，而最後，冰盔融化了，女舞者的情緒崩潰，其他舞者必須安慰這位需要人們的淚人兒。因此，在《華爾滋舞》中不僅以舞台影像呈現出碧娜・鮑許對她兒子的出世所帶來的喜悅，而且還有她在追求與世隔絕和熱切被愛的願望之間，搖擺不決的性格特點。

在烏帕塔時，《華爾滋舞》移至劇院中表演；現在，烏帕塔舞蹈劇場輪流在歸屬烏帕塔劇院的兩個戲劇廳中表演。此外，該舞團在一九八二下半年中很不尋常地並沒有出外巡迴演出，只在倫敦作一場客座表演，以及隨後在羅馬再演出一場。於是，碧娜・鮑許又在一個演出季中，創作了兩部時間長及整晚的編舞作品。在新的一年到來前夕，十二月三十一日於歌劇院演出的《康乃馨》，本來也是一部長作品，但是碧娜・鮑許一開始即對它的結局不滿意。此部作品的新版在隔年五月的慕尼黑戲劇節中出爐，總算比較合乎她的品質期待。然而後來經過進一步的修訂後，才將《康乃馨》塑造成目前這部數年來、基本上至今仍是烏帕塔舞蹈劇場巡迴演出的重要舞碼。

之所以如此的原因，主要在舞台布景。該布景從外表來看雖然很複雜，但在運送和搭建上皆相當容易。彼得・帕布斯特把碧娜・鮑許的康乃馨花田景象轉換成令人印象深

刻且容易執行的舞台布景。上千朵的粉紅色康乃馨插在一層薄薄的橡膠襯墊上；這些當然是人造花，在亞洲生產，以大量方式購得（每次演出大約會損壞幾百朵）。在舞台背景有幾隻德國獵犬在巡邏，牠們皆被馴狗師用繩子拉住；舞台前部架設了幾公尺高的鋼架，完全就像邊界的哨塔，在這部作品中佔有要角的特技演員，也利用那些鋼架作為跳台。人造康乃馨隨著舞團的行李，踏上巡迴之路。那些鋼製支架則在演出當地重新建造；彼得・帕布斯特每每抵達《康乃馨》的新的演出地點時，首件要務即是前往五金百貨行或類似場所，購買建造支架所需的金屬零件。

在《康乃馨》組合拼貼的音樂中，舒伯特（Franz Schubert）的弦樂五重奏樂曲佔有更重要的地位。然而蘇菲・塔克（Sophie Tucker）的歌曲「我珍愛的男人」（The Man I Love）也是主旋律，高大的路茲・福斯特（Lutz Förster）以手語方式傳達歌詞內容。手語也是碧娜・鮑許在《康乃馨》中使用的工具之一，她讓手勢動作道出一年的四季，描繪萬物生長的春天，一直到讓人感到冰冷、凍結一切的冬天。這些手勢皆由一位女舞者開始，然後散布到整個舞團，從此中形成一種舞蹈，讓這部作品帶給人深刻印象。

旅客在邊界所遭到的公權力刁難，構成《康乃馨》的主要題材之一。一位類似裁判員的人一再不斷地要求舞者們出示他們的護照；他們必須做出謙卑順從的舉動，才被准

許拿回護照，通過邊界。男士們著女性服裝，掩飾地走了好長的路程；假如看守長尋覓他們的蹤跡時，他們便如兔子般蹦蹦跳跳地穿過康乃馨田。然而當這些男士在一片由桌子組成的斜坡上面跳舞時，女士們卻必須彎著身子，在桌子下面完成她們的圍圈舞蹈；就連在弱勢中，也有階級區別。四位特技演員用紙箱建造一個軟軟的基層，他們要從鋼架上作危險的空中翻跟斗，跳入那個基層中，卻被一位稚齡的少女阻擾，但她並未成功地阻止他們的舉動。特技演員們又假裝打拳擊式地橫越過舞台，靠近一位在舞台前沿的女士，這位女士將購來的食品如築堡壘般地排放在她的周圍，藉以保護自己免受拳擊暴力的威脅。

最後，舞團的每位舞者來到舞台前沿，告訴觀眾自己為何恰巧成為一名舞者：「我愛上一名女舞者，所以我也成了一名舞者。」其中一人說。曾任教職的一位日本人告訴大家她之所以成為舞者，是「因為我的學生。」最後一位說他會成為舞者，是「因為我怕我的學生。」說完後，他加入他的同事隊伍之中。這些舞者站在舞台背景處，舉起手臂，用手臂圍成一個圓圈，如同在拍一張團體照。自一九八三年夏天，烏帕塔舞蹈劇場的第十個演出季結束，《康乃馨》的新版本開始，也成為舞團慶祝生日時的作品。

特別是在舞團的巡迴演出時，《康乃馨》的結尾場景皆習慣以演出地的語言來表

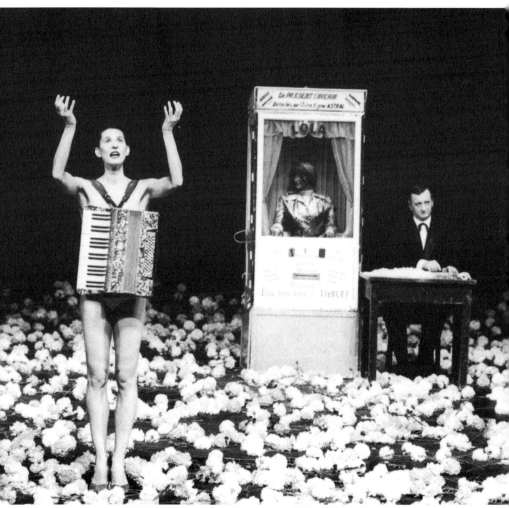

上千朵粉紅色的康乃馨花田：在《康乃馨》中，安妮‧馬丁幾乎赤裸的背著一部手風琴越過田野。（攝影：許斌）

演，讓觀眾留下深刻的印象。例如在孟買巡迴演出的第二場表演中，許多顯然已看過第一場演出的觀眾，竟然跟著唸出台詞：「而我成為一位舞者，因為……」

我們若不把《康乃馨》的新版本視為新作的話，那麼在這之後幾乎又隔了一年半才有新作品出現。一九八四年五月，為促進北萊茵－威斯伐倫邦國際舞蹈藝術節的成立與開幕，這位編舞家在劇院首演《在山上聽見呼喊》。此舞作之名稱與《新約聖經》裡所有加利利（Galiläas）的新生兒，都被那擔心自己的王位如預言所料會被奪取的希律王（König Herodes）所殺害的故事有關。

這部作品在首演時尚未取名。由於首演後幾天內，舞團必須前往美國進行一次有風險的巡迴演出，因此在排練時，那股巨大壓力，使編舞家沒空好好為它取個名字。在碧娜‧鮑許於排練時所提出的問題和關鍵字之中，首演的節目單中首先記下的是：「一些會變得愈來愈多、且無法停止的東西／破壞一些事物，因我們認為如此可以停止一些事物／動物也有醫助自殺嗎？／在香蕉皮上跳舞／為能力而練習／不想被人安慰／以許多手勢講事情／對我而言非常勇敢的事。」舞台導演萊穆特‧侯格也作了註記：「死亡與恐懼的符號」、「秘密地訓練古典芭蕾」、「自我傷害一點點」、「一個孩子的野蠻」、「傳染罪惡感」，以及特別是「尋找愛情」。標準的一個碧娜‧鮑許產品，舊主題的新文

選，以新的舞台可能性來建構。

對熟識碧娜‧鮑許的人而言，彼得‧帕布斯特的舞台給人一種似曾相似的感覺。跟玻濟克在《春之祭》中的作法一樣，他用鬆軟的泥土布置舞台地板，於舞作結尾時，更在地面上鋪滿許多劈碎的松樹小樹幹。記憶中尤其還存著一種惡意的追獵行動。隨著孟德爾頌（Mendelssohn Bartholdi）為拉辛（Racine）的劇作《阿塔利亞》所寫的「教士的戰爭進行曲」（Kriegsmarsch der Priester）響起，舞團的男舞者穿越舞台追逐一對男女，以暴力方式逼迫他們互相親吻。編舞家讓此場景出現兩次，一次在作品的中段，另一次在結尾。事後我們必須說，她在《在山上聽見呼喊》中已經預示新的冰河期的來臨，而在大約十個月之後的《黑暗中的兩支香菸》，則完全進入冰河期。

這部作品的名稱也是在首演之後一段時間才出爐，它的名字基本上跟作品內容並無關連。作品的色調保持明亮，比前一部更加明朗。然而，沒有人敢說這些作品令人賞心悅目。光是彼得‧帕布斯特的舞台布景就呈現一種冷色系的白，冰凍如往常一樣再度侵入碧娜‧鮑許的世界。有五個入口進入一間華麗的大房間。巨大窗戶後的外面世界，有如置放在棺材裡的一個動植物園。右邊是一個長滿仙人掌的沙漠，左邊則是一個魚兒生長的水族箱海洋世界，兩者中間是一片綠得令人感到刺眼的原始森林。所有這一切看起

來簡單、美好，卻不自然。

作品的開始看起來也非常熟悉。梅羅絲・格羅絲曼穿著狹長的白色晚禮服，沙沙作響地出場。她面帶微笑、展開雙臂地要求觀眾：「您們進來吧，我的丈夫在戰場上。」這句話就此確定當晚作品的色調，場景被一種幾近殘暴的冷靜所控制。但什麼也無法改變，因為後來當男舞者多明尼克・梅西撐著一個作為救生艇的紙箱道具越過舞台時，他說：「這反正也已來不及了。」

跟在先前的一部作品中一樣，楊・敏納力克唱起「媽咪，買一隻小馬給我」。然而在他的手中——也是這部作品的主導象徵之一的那支斧頭，已將疑慮化開，此次這匹小馬可能會落入賣肉者或屠宰場的手上——就像他在另一個地方非常快樂地引誘一些雞，或以極快的速度推著一隻牛從一扇門進去，並從另一扇門推出去一樣。

自我引文的戲法在此發揮到最高藝術境界，這些引文被冷靜且附帶地講述出來，不帶任何糾纏。舊式的主題，如性別戰爭、孤獨、日常生活中的粗暴、失敗的愛情、老套的性行為、理所當然的死亡、毫無結果的逃避。但是碧娜・鮑許不僅為這些主題找到新的影像，她更以另一種態度處理它們，且為它們發展新的舞台結構。

除了《穆勒咖啡館》之外，這位編舞家至今的所有作品都是讓烏帕塔舞蹈劇場的整

個舞團全部上場。但在《黑暗中的兩支香菸》中登台的卻只有不到一半的舞團人員：六位女士、五位男士，總共十一位表演者。以往舞台上豐裕的情景因人員的縮減而改變，豐富與貧瘠之間、獨舞和群舞之間那種極為穩固的均衡，也因此消失不見。此時登台的幾乎只剩獨舞，一個或稀疏幾個獨舞。這些獨舞有時也交疊出現，它們全帶著一種粗魯、殘暴的特性。人們以受虐式的舒適感傷害自己，且因自己或他人的罪惡而陷入困境，並絕望地嘗試從中解脫而出。

同時，整部作品中也潛藏著一絲絲的情慾。觀眾看到許多裸露的女性式身體，偶爾還會有一場讓人聯想到強暴的性交，這在碧娜‧鮑許的作品中實為常見的場景。然而，這個作品並沒有愛情的存在，它僅以狂醉目眩式的反映出現，或導致致命的結局。格羅絲曼毫無理由地射殺那對靠近伊甸花園的男女。個體在一個殘暴野蠻的世界中是孤離的，日常生活中的事物亦陷入一種畏懼和恐怖的氣氛裡。

在以前的作品中，通俗音樂接合了拼貼部分的隙縫與裂痕，油腔滑調的流行歌曲也被運用在其中。但此次作品卻主要由寧靜所主宰，極為精簡地使用音樂，連舞蹈也鮮少出現，音樂多半是在傳達背景氣氛或作為聲音式的評論。就連在音樂沒有出現的時候，也不見語言的侵入。非常不同的是，在碧娜‧鮑許的作品中，一向被廣泛運用的語言，

此時也不見蹤影。喃喃細語、大笑、哭泣、叫喊，但幾乎沒有對話。與以前的相較，梅西蒂・格羅絲曼的詠歎調朗誦很少出現，而且十分簡短。然而結尾部分的影像和情節，並非以傳統意義中的舞蹈方式呈現，而是以非常感性且姿態萬千，同時也極為奇特並激動人心的方式，營造出一種神奇的效果。這三元素擾亂觀眾的心，但也吸引著他們，讓他們不知不覺地陷入久久無法拋開的思緒中。

繼《黑暗中的兩支香菸》整整一年後在劇院中上演的《維克多》，就某種意義而言，開啟了碧娜・鮑許的一個新的創作時期。首先是在作品製作費用方面擁有聯合出資者，這次是羅馬劇院。而隨後十年之中，有一系列類似的聯合製作作品出現，如來自帕勒莫、馬德里、加州、香港和里斯本的金錢資助。在開始排練之前，碧娜・鮑許和她的舞團經常在演出當地先住上幾個星期，對那裡產生一些印象並尋找靈感。假若我們要依時間順序的方式往下推，那麼其實在應該在此討論此種型態作品的第一部舞作。不過，我們將在之後的章節中，探討聯合製作的作品。

即使沒有外來的金錢資助，碧娜・鮑許仍然帶著她的下一部作品踏上旅途。《預料》帶領觀眾來到亞利桑那州一處沙漠地帶，即巨大樹形仙人掌生長的地方。烏帕塔劇院工作室仿製了二十四株栩栩如真的巨大仙人掌，彼得・帕布斯特將它們分布放在艾伯斐德

劇院中，一直延伸到防火牆的舞台上。在梁柱般的仙人掌之間，時而可見一個帶著頭飾的印地安人。他沉默地站在麥克風前面，不發一語地等待一個在三個小時的演出中一直沒有出現的事件來臨，也許是在等待他的死亡。

舞台的後方有一處工地，嬌小的碧翠絲・李柏納提整晚就在這個工地辛苦工作，有時她會中斷她的砌磚工作，走到前方進行相當讓人精神錯亂的練習動作。她用她那一頭長髮擦拭舞台地板，倉促地點燃一根又一根的火柴，將點燃的火柴往上丟，然後自己躲到安全處去。這時，一張海象的外皮在工地等著，它讓人想起鮑許以前作品中的動物，如《詠歎調》中的河馬，《貞潔傳說》裡的鱷魚。後來，楊・敏納力克將海象的外皮拖到舞台前沿，他迅速地穿上它，把動物變成人。

舞台上出現許多事件，三或四樣事情同時持續進行。我們漸漸地發現這裡探討的主題來自遠方、外國人和第三世界，烏帕塔舞蹈劇場豐富的旅行經驗皆對作品產生影響。

在這片虛構的亞利桑那州的仙人掌沙漠中，發生了一件怪誕的旅遊事件。從（女性）工作和旅遊的對立與互相之間，從異國風味的圖像及老套荒誕的日常事物中，產生一種有意識、但卻模糊的景象，在此中呈現我們對於低度開發世界的理解，是看似清晰卻又模糊。當男士們在女子美容沙龍中以麵包碎塊擦淨皮膚時，當一位女士一次又一次地洗著

濕答答的頭髮，而另一位女士以一個白雪公主式的透明玻璃棺木安葬並用水來灌注時，資源浪費的圖像歷歷呈現眼前。

當一種液體從仙人掌森林的上方噴灑下來時，當一架數公尺大的模型直昇機在上空盤旋，同時追逐一個穿著薄紗禮服的女子時，不僅讓我們聯想到○○七電影中那種龐德式的追捕，也更想到危險的殺蟲劑被噴灑在有用的植物，甚至是那種不只對植物有害的致命性毒劑，導致越南原始森林中的樹葉掉落的問題。

此部作品也有一連串吸引人的美麗影像與場景，當舞團中的三位年長男士，即多明尼克‧梅西、楊‧敏納力克和路茲‧福斯特裏在被子裡，並躺在舞台前沿旁的躺椅上，有如置身於療養院的陽台，既簡潔又半癡呆式地沉醉在鄉愁記憶中時，這個片刻停留在記憶中最久。然而在此次作品中，結尾慣常有的著迷頂多出現片刻。這許許多多舞台形式的碎片，無法讓舞作變得完整圓滿。

這是理所當然的，從跟帕勒莫和馬德里的聯合製作、以及從這些合作得來的經驗中衍生出來的刺激，對碧娜‧鮑許而言來得正是時候。緊接著在《預料》之後所進行的作品是這兩部聯合製作，至少達到評論家在這位編舞家身上所期待看到的水準。

於一九九三年一月十六日在歌劇院首演的《船之作》（演出當時尚未命名），引用

《預料》以亞利桑那州的荒漠作為場景；烏帕塔劇院工作室仿製了二十四株栩栩如真的巨大仙人掌。（攝影：Gert Weigelt，科隆）

了自鮑許黃金年代中最棒的場景之一：《一九八〇》中的一段。當時整個舞團美觀地分布在舞台上，躺在陽光照耀的草坪上。茱蒂‧嘉蘭（Judy Garland）同時唱出她那首彩虹之歌的許多版本。而現在，碧娜‧鮑許在第二幕的開始時，也以類似方式將她的舞者們分布在舞台上。這一次也是在郊外，在沙灘旁的一處沙地上。然而此時是夜晚，人們盡可能地鑽進被子裡或報紙下。外頭打雷、有閃電且下著雨，就跟李爾王的荒原一樣；此時只有一位男子在鋼琴旁邊，他歌頌著夏天和親吻，卻因這些自然力的呼嘯而無法達成目的。這十年來，碧娜‧鮑許的世界變得很負面。七〇年代的夢想已然落空，被逐出祖國與無家可歸的人聚居在這片空虛荒涼的沙灘上。

此部作品的名稱沿自一艘擱淺在舞台後方灰棕色礁石上的大船，雖然它是一艘快艇，不是油船，但其所釀成的災難讓人明顯易懂。為了再度描繪舞台上發生的事情，必須對許多小的個別場景作描述。編舞家絕望地尋找樂觀及舞蹈，甚至再度呈上那些在以往的作品中用來鼓舞人心的對角線式的舞蹈。然而這些舞蹈既無法傳播快樂，也沒展現光輝華麗的景象，完全不能化解憂鬱氣息。編舞家對她所處的這個世界和社會中的情況感到失望，她將這份絕望投射到即使不是單調、但卻悲傷的場景和影像中。舞作的結尾氣氛完全是一籌莫展。全體舞者幾乎都聚集在這艘快艇上，含糊地遙望遠處……但並非真

正望著正廳前排的座位，而是比喻式地遙望一個不確定的未來。

接下來的四部作品中，只有一部不是出自聯合製作。一九九四年的《悲劇》是跟維也納藝術節合製的作品。一九九六年的《只有你》則由美國西部四所大學共同籌措經費。一九九七年初，在英國把香港交還給中國大陸之前的幾個月所演出的《拭窗者》，經費則由香港藝術節共同負擔。只有一九九五年五月的《丹頓》沒有受到國外的贊助。就碧娜‧鮑許的長及整晚的作品而言，這是最短的舞作。她的其他作品在進行整整一個小時後都會有個中場休息，而這部作品卻在演出一個小時後即結束，讓觀眾備感困惑。它也是碧娜‧鮑許最難被理解的其中一部作品。

在這部於歌劇院的首演時尚未命名的作品中，別離的場景一個個接連著出現，而失落的樂園卻有如照相般地快速閃過，如遠方的山脈曠野、熱帶雨林、及狂濤湧起的海灘，尤其是年少時那些無憂無慮的嬉戲。本部作品由一個將兩性之戰的開端固定在孩童早期的發展階段中的場景開始。兩位穿著白衣的女子，背朝下地躺在舞台地板上，小心謹慎地移動雙臂和雙腿。另有一個看來像是男嬰的第三者，從旁邊吃力地走到舞台上，並朝女孩們的方向投遞碎石。他好奇地打量她們，且繼續用石頭約制她們的移動。深膚色、天真可愛的蕾吉娜‧阿特玟托（Regina Advento）以一個很大的手勢，在她自己和觀

眾之間劃上一道分界線，又馬上取消它。一個團體的表演場景發展出一個事件，逗得觀

眾高興地歡呼出聲。有兩位女子，其中一人著洋裝，另一人則穿內衣，她們向前彎下身

子，抓著彼此的雙手。突然間，一位男子以流暢俐落的動作，將寬大的洋裝從一個人的

身體穿過她的雙臂，拉越到另一人的身上。

另有一個短短的場景，舞台上放了一堆乾草，幾對男女在乾草上蹦蹦又跳跳——在

此較含天真嬉戲的意味，而非性慾刺激。令人感到顯眼的是，這部作品時常呈現脫衣的

過程，甚至完全裸露的情況。然而這種裸露並非真實展現，其只以半透明的隔幕方式讓

觀眾猜測。觀眾從觀看高更（Paul Gauguin）的繪畫及穆腦（Fritz Murnau）的南太平洋

電影《禁忌》（Tabu）中的場景作聯想，年少時期的回想跟嚮往遠方的夢想連結一起，

但觀眾知道這些都是遙不可及，即使是戲劇也如皮影戲般並非現實。對異地的這份嚮往

同時產生了某種強制性。在舞作結尾之前的短暫時刻，碧娜‧鮑許安排讓馬勒（Gustave

Mahler）的「流浪青年之歌」（Lieder eines fahrenden Gesellen）中的「那屬於我摯愛的碧

藍雙瞳，引領我進入了無限的世界」歌聲響起，猶如一種異物侵入那一直陪伴這部作品

的組合音樂，該組合音樂出自異國文化，只有唯一一次受到一曲義大利歌劇詠歎調所干

擾。

這些豐富的場景原則上屬於特殊情況。編舞家只安排六位女舞者和五位男舞者表演，即使她讓許多人同時一次上場，也絕不可能出現歌舞劇那般的華麗景象。碧娜・鮑許特意安排單調無聊的事件。她讓女舞者們連續地爬行出來，或一起在地板上來回舞動。而將一條皮帶穿入一件褲子的這件事，被當作藝術節目來進行。舞蹈式的表演基本上如同獨舞般被納入作品中，然而其焦點並不在上半身和手臂，而是在腿部及腳部，相較於之前，編舞家在這方面要求做到更有花樣的動作，這點對鮑許來說也相當不尋常。

此部舞作的一開始，男舞者多明尼克・梅西打扮成古怪的老女士，坐在正廳最前面那排的位子，在阿特玟托要求他把「漂亮的東西」展示給觀眾看時，他擺出一個有如被夾住、極不自然的舞蹈姿勢。最後，他穿著休閒服從舞台布景後面出來，以一個新的手勢回應阿特玟托的新要求，那是每位觀眾在葬禮時很熟悉的一個手勢；他從一個新的塑膠袋中抓了一把泥土，把它撒在舞台地面，彷彿那裡是一個朋友或親戚的墳墓。梅西花了很長的時間，檢閱舞台上每平方公尺的位置，並在那裡留下泥土作為他的道別禮。當他慢慢地從舞台前沿往舞台後面行進，且在舞台的中央以一種激烈、絕望的搖晃舞蹈，中斷這個撒泥土動作時，舞團的其餘舞者繼續進行那個貫穿並深深影響此部作品的哀悼工作。

編舞家的親自登場才是這部作品的真實事件，多年來，她只在《穆勒咖啡館》中獻舞過。此次，她穿著她那一貫的黑色衣服，站在一個有魚兒在游的深水影像前面約五分鐘，這部影片是彼得・帕布斯特利用投影方式照射在一面隔幕上而形成的。鮑許的腳沒有移動，只有上半身和手臂進行一種緩慢、憂鬱的圓圈舞蹈，之後，揮著手離開舞台。這位編舞家的舞蹈彷彿把本作品的主題總結於一個凸透鏡裡：它的悲傷及它的渴望，它那許許多多的別離、以及對失落的樂園的尋覓，這些尋覓也許可以在少年無憂無慮的嬉戲中和遠方的熱帶國家中再度找到──即使這些只能出現片刻並只能當成回憶。

9

「沒有碧娜‧鮑許活不下去」

"Ohne Pina kann man nicht leben"

Pina Bausch

● Wuppertal

編舞家與她的舞者

碧娜‧鮑許在烏帕塔舞蹈劇場擔任總監的首部編舞作是《費里茲》，那是一部獨幕劇，一九七四年一月五日於巴爾門歌劇院首演，當時參與演出的舞者至今還有四位跟她保持密切的關係。他們是：瑪露‧艾羅多和多明尼克‧梅西夫婦、以及男舞者艾德‧科特藍特（Ed Kortlandt）和楊‧敏納力克。不過在當時，敏納力克是以「尚‧敏多」（Jean Mindo）這個姓名登台，因為這位捷克籍的舞者在「布拉格之春」（Prager Frühling）事件結束後，從家鄉逃亡出來，多年來一直擔心受到捷克官方的打壓。

艾羅多在七○年代碧娜‧鮑許改編自葛路克的舞作《伊菲珍妮亞在陶里斯》、《奧菲斯與尤麗蒂斯》中擔任女主角而出名，這些作品於一九九○和一九九一年重新上演時，她依舊扮演主角。艾羅多曾多次跟她的夫婿離開烏帕塔及舞蹈劇場，返回家鄉馬賽定居。這對法國舞者在第二次回到烏帕塔時，曾被一位烏帕塔報紙的記者問及他們為何離開又回來，艾羅多在當時回答說：「烏帕塔讓人活不下去。」隨即又補充道：「但是沒有碧娜‧鮑許，也活不下去。」

這個答覆道出了許多舞者跟鮑許之間的關係。其實這位編舞家並不願當傳統觀念中

的那種雇主角色（明顯的是，她也沒扮演那個角色）。也許「劇團老闆」這個早已不流行的名詞比較能貼切地說明碧娜・鮑許對待她的舞者的關係，而母與子的關係也是個挺合適的說法。這位編舞家跟她的舞團處在一種親密的共生關係中，對她而言，這個舞團是另一種形式的家庭。她跟舞者們不僅在排練廳、同時也在表演和巡迴演出時共同生活在一起，基本上比她跟她自己的兒子相處的時間還多，尤其是因為晚場或夜場演出而延伸出來的用餐時間，她也多半是跟大家一起度過。碧娜・鮑許對她的舞者們有種責任感，並想要盡可能地保護他們，這包括讓他們跟社會有聯繫、經濟有保障，而且也能夠在藝術方面有所進步。

這真的是一種互利的共生關係。一方面，這位編舞家和她的作品可以在排練過程中，獲取表演者所貢獻的個人經驗。另一方面，這位在藝術上極富權威的母親努力地促進舞團成員在美學方面的發展，並在排練廳中激發他們最佳的舞蹈與表演能力。當然，在如此的督促之下，必定造成某種精神壓力。誠如我們在首篇章節中所描述，即使連碧娜・鮑許本人也不能確定，自己是否能接受「養珠者」這個比喻。但是就極端情況來看，在光之堡中所發生的一切，大概就像「養珠者」的比喻這般地清楚明確。

也因此，某些舞者對碧娜・鮑許的感覺是相當矛盾的。「我恨她，但我也愛她。」

澳洲女舞者喬安‧安迪科特於一九七八年在一場烏帕塔市頒贈碧娜‧鮑許一項文化獎*的典禮上，對我如此傾吐（我在頒獎時為這位編舞家獻上了頌詞）。在烏帕塔舞蹈劇場中擔任重要女主角長達十年以上的喬安，在一九八七年演出季結束後離開舞團，過著隱居生活。後來她結婚，並生了三個孩子。一九九五年一月，為了布萊希特─威爾之夜的重新上演，她再度回到烏帕塔，她比二十年前更努力地演出《七宗罪》中的「安娜 II」一角，在當晚的第二部分中，她以成熟女人的自信帶領舞團的舞蹈演出。

在人員流動大、且舞者頂多在一個舞團待幾年的這樣一種藝術行業中，烏帕塔舞蹈劇場卻另類地擁有許多一待即是二十年或更久的舞者，當然更別提那些在離開之後、再度回籠的舞者，如艾德‧科特藍特、漢斯‧普柏或瑞士舞者烏斯‧科夫曼，這些舞者於離開期間在新的工作上也發展得很好。這些老兵的自信與生活經驗讓烏帕塔舞蹈劇場在舞蹈世界中，擁有獨特的能力來傳神地表演人類的行為方式。

這項特點不僅增進表演能力，而且協助了許多舞作更容易受人理解。當烏帕塔舞蹈劇場的某些作品中含有強烈的台詞成分時，他們會在巡迴演出時，努力以該國的語言演出那些台詞。如《交際場》、《一九八〇》或《康乃馨》等作品中的對白和詠歎調台詞的文本，已經不再只限於通用的歐洲語言，如英文、法文、西班牙文或義大利文；烏帕

塔舞蹈劇場的舞者早已會用俄文和日文演出這些作品。不久前，當《康乃馨》在台北巡迴演出時，甚至有幾段碧娜‧鮑許覺得為達到理解效果，有必要清楚傳達的台詞，也以中文來演出，他們請了當地的語文老師幫他們上速成的語文課。

評論家質疑碧娜‧鮑許這種速成班的成效，但他們確也聽到有些舞者的語言天分，他們可以將一種陌生、不解的語言，說得讓劇場裡的觀眾以為他們真的會說那種話。梅西蒂‧格羅絲曼和路茲‧福斯特就有過一次經驗，那是一九八二年秋天，他們帶著《一九八○》作品，第一次來到羅馬巡迴演出。在一場表演後的隔天早上，他們兩人在羅馬的一條小巷子閒逛，被一些顯然已看過他們表演的路人看到，這些路人理所當然地用義大利文跟他們搭訕。但是，他們努力地邊說邊用手勢表達不懂義大利文時，卻惹毛了這些人，因為這路人都聽過這兩位表演者在舞台上講流利的義大利文。

的確，對具有語文天分的中歐人而言，完美地模仿義大利文並不困難。但換做是俄文或日文呢？「說也奇怪，」碧娜‧鮑許說：「在這方面我們有特別厲害的人。」例如楊‧敏納力克，他覺得一般語言如英文或法文相當困難。但要是碰到複雜些的，例如以

日文或中文來念台詞的話，他簡直如脫胎換骨般地活躍起來。然而，最後究竟由誰來檢驗這些外文台詞的正確性？「您一定不相信，」這位編舞家說：「那個人就是我。」雖然她不會講這些語言，但卻對那些外文台詞的正確性相當敏感，「我馬上就可以聽出不對勁的地方，而且我的感覺經常是對的。」

其他舞者也跟安迪科特一樣，離開又回來，有些還擔任新職務，例如梅西蒂‧格羅絲曼，或是那位在加入碧娜‧鮑許的烏帕塔舞蹈劇場之前，曾在柏林的德意志歌劇院、及在杜塞道夫（Düsseldorf）和杜伊斯堡（Duisburg）的德國萊茵歌劇院擔任芭蕾舞女主角的席薇雅‧葛塞海姆（Silvia Kesselheim）。她以舞者身分退出（跟安迪科特一樣結婚去了）烏帕塔之後，在厭倦了家庭主婦的生活時，回到學校去修聲樂。當碧娜‧鮑許在一九九五年再度上演她的布萊希特─威爾之夜時，葛塞海姆回來扮演女歌唱家，並以行動向那些更有名氣的女歌手（例如鄔蒂‧蘭普〔Ute Lemper〕）證明，如何把布萊希特和威爾這些早已被流行歌曲界唱壞的曲子，以相當狂妄且尖刻的方式演唱出來。

瑪麗翁‧希托（Marion Cito）也跟席薇雅‧葛塞海姆一樣，在後來證明自己具有雙重天分。在葛塞海姆於一九七八年十二月首度出現在《交際場》之前，她這位來自柏林的芭蕾舞女演員同事希托早於一九七六、七七年的演出季開始時，即受聘於烏帕塔，並

在《藍鬍子──聽貝拉．巴爾托克「藍鬍子公爵的城堡」的錄音》中首次登台演出。在《一九八〇》這部作品中，瑪麗翁．希托首度以「服裝造型師」的名義出現在節目單上，從那時起，她為碧娜．鮑許的所有作品設計服裝，男士們多半是簡潔、深色的日常便服，女士們則是奇異誇張的晚禮服，而且早在時尚界流行將襯裙當外衣穿之前，她便以這種穿著設計，精心巧妙地強調出穿衣者的美麗，且非常大方地裸露身體。

烏帕塔舞蹈劇場這種由老少所組成的舞團，在其創立二十五年之後，比以前更好。新生代舞者以碧娜．鮑許已領導十年的埃森市福克旺學院舞蹈系的畢業生居多。然而，因舞團領導者的世界知名度，吸引了許多遠道來應徵的人。只要有跟碧娜．鮑許共事過，即使只是一段很短的時間，舞者們都會把這項經歷填在履歷中，就像是一種品質保證般（正如每種行業中都會出現的，但這卻也被一些不肖分子毫無根據地填入履歷表中）。

求職者必須先通過所謂的「試舞」，才能被舞團任用。這位編舞家有時會在如紐約或莫斯科、東京或巴黎等大城市舉辦試舞，上百位舞者在鮑許批判的眼光下舞動。但是也有一些在其他舞團中已屬知名演員的舞者，突然且主動地來投靠光之堡，如碧娜．鮑許於初夏在巴黎歌劇院排練《春之祭》之後，有兩位參與製作的巴黎女舞者（一位是獨

舞者、一位是群舞者），她們放棄終身合約，決定到烏帕塔跟著碧娜‧鮑許工作。「您想想看，她們毫無條件地從巴黎來烏帕塔，」碧娜‧鮑許說：「我在幾年前還不敢妄想會有這種事發生。」她馬上又補充說道：「而且我從來不曾挖人牆角。」她這麼說並不令人感到訝異，因為以她的名氣根本沒必要這麼做！

基本上，這兩位來自巴黎的新人來錯時機，烏帕塔舞蹈劇場當時根本沒有預算請人（或說只能請一人）。然而，就算烏帕塔劇院當時真的無法增加任何職缺，在這種情形下，鮑許也會想別的點子；她（和她的工作人員）將一位助理的職缺更名為「舞者」，就此解決了這個問題。當然，已經跟碧娜‧鮑許工作過的舞者，毋需再為他們的能力提出證明，他們可以省略那些一般的「錄取考試」。但是，碧娜‧鮑許如何在大型的試舞或小型、私人的試舞活動上，從好幾百位不知名的人選當中，找出適合她的舞團、並可以在現在及未來的作品中展現豐富表演的舞者？

「首先，」這位編舞家解釋：「每個人都得參加我們的古典舞訓練，從這兒便可看出許多東西，如一位舞者如何地舞動。」然後，碧娜‧鮑許和她的芭蕾舞大師們跟這些應徵者排練《春之祭》中的特定部分，「這些在動作過程上極為困難。」最後，應徵者被指定表演從碧娜‧鮑許各式不同的舞作中挑選出來的片段，並利用這些片段證明他們

172

的表演能力。

當碧娜·鮑許碰到外向型的舞者，在首次試舞時即選擇引人注目的舞碼，且想出比他們在這位舞蹈家的作品中所看到的更為奇特的場景時，她總持保留態度。「我經常馬上拒絕。」她喜歡那些在陌生的環境中遇到困難卻不膽怯，會慢慢地探索新的主題和新的動作的舞者。這讓挑選舞者這件事變得不容易，從某方面來看也像是一場賭局。但是至目前為止，碧娜·鮑許在這類事情上進行得相當順利，有時自己也感到驚訝。安德·貝瑞欽（Andrej Berezine）──一位在烏帕塔舞蹈劇場於莫斯科客座演出時，應徵進入舞團的俄國年輕人──「後來竟發展出如此奇特的才能，這真的是當時無法預期的。」

之所以能吸引許多國家的舞者前來，並讓舞團團結同心，原因當然在於碧娜·鮑許的名聲及她的創造力。「那是工作。」她自我謙虛地說。然而她指的不是「跟我的工作」，而是工作本身。「我相信，假如我經營得不好的話，大部分的人還會多待一些時候，他們應該不會馬上離開，他們需要這裡的工作。」對她而言，從觀眾、評論家、還有那些邀請她和她的舞團到全世界去演出的劇團經理人與主辦人身上所獲得的掌聲，並不那麼重要：「我覺得，我們必須去做我們該做的事。大家把我們看得如此平順、沒有任何指責，這件事已經讓我們之中有些人感到生氣。」她具名地指出楊·敏納力克，他

在好幾年前便覺得「現在一切都過於順利，他寧可這些事情的進展多一些困難。」他的想法跟鮑許如出一轍。

敏納力克也很出名，不過他寧可留在烏帕塔為新作品工作，從中發現跟自己有關的新事物，也不願跟著舞團、帶著相當少量的節目（一部或頂多兩部作品），到世界各地巡迴演出。相反地，碧娜‧鮑許卻將旅行視為一個團結舞者的機會，並提供她的舞者們，除了在烏帕塔這個不甚有趣的地方工作之外，還有其他工作地點的選擇性：「有些人在這裡生活得很痛苦。那些來自陽光普照的國家的人，對他們而言，在此生活很難過。他們渴望顏色、懷念陽光、想望溫暖。」連碧娜‧鮑許自己也承認，德國——在此不一定特別指烏帕塔，對她而言太陰沉且太冷了。這裡指的當然不僅是氣候而已。正如在她的作品中很清楚地呈現出來的一樣，這位編舞家覺得她所處的這個社會缺少人性的溫暖。她不僅在舞台上塑造這個缺陷，同時也在私人領域中努力求取平衡，她為「家」中的舞者建造一個溫暖的窩，讓他們在德國的冷漠以及烏帕塔冬天的陰鬱中，依舊能感受到一份舒適。

10

大家都要碧娜‧鮑許

Alle wollen Pina

Pina Bausch

Lissabon

Hong Kong

Kalifornien

Madrid

Palermo

Wien

Rom

與各大城市的合作計畫

八〇年代中期，對一些劇院、城市和地區而言，只是邀請烏帕塔舞蹈劇場去演出，已經無法滿足他們。他們想要自己的、為他們量身訂作的作品，並且開始分擔製作成本。在大約十年間，這種例子至少出現七次。這些城市或地區，分別是羅馬、維也納、帕勒莫、馬德里、美國西部、香港以及里斯本，他們的文化（以及財務的支持）刺激了碧娜·鮑許的創作。我們不能理所當然地認為，劇院、藝術節或是大學必定以大筆的金額資助演出的製作成本。但他們會請這位編舞家以及她的舞團，到他們那裡去停留幾個星期並四處看看，在異地中尋求靈感。當然，作品完成後，在烏帕塔的首演幾天、幾週或幾個月後，他們也會支付一筆為數不低的數目，做為邀請演出的酬勞。

以這樣的方式產生的第一部作品是擁有一個很男性化名字的《維克多》。令人驚訝地，這部作品在一九八六年五月首演當晚就已被如此命名了，儘管作品中有個與「維克多」同名的角色，但這個名字卻不具太大意義。在演出過程中，一位女舞者出現在舞台前，用裝出來的男人嗓音反覆地對著觀眾說，她是「維克多」，請求大家接納她，她將非常謙遜，甚至會把門鎖上。除此之外，便再也沒有聽到或看到「維克多」。

烏帕塔舞蹈劇場的十一位女士及十一位先生在《維克多》中一律精心打扮。男士們穿著深色的西裝（雖然沒有打上領帶），有些女士們在其坦胸露肩、甚至透明的晚禮服外面，再套上貂皮和其他的皮草大衣。即使如此，《維克多》這部作品就像是一個邋遢的孩子，為了玩耍，滿不在乎地就爬進了礦坑。彼得·帕布斯特用高高的深棕色土牆把黑暗、空曠的劇院舞台圍了起來。於是我們置身於棕色露天採礦場中，或是在一個進行填平工程的水池裡。在當晚三分之二的時間裡，楊·敏納力克的演出位置就是在土牆上，在那裡把鏟出來的土往下送。

一位年輕女子首先登場，她身上亮紅色的衣服讓她看起來像個沒有手臂的殘障者。透過音響大聲地傳來俄國華爾滋熱鬧的樂曲聲，她的微笑愈來愈燦爛：「哈囉，天生的殘疾又出現了！」這裡嘗試用地毯讓礦坑變得比較適合居住。然而只有一張地毯被打開，另一張地毯一打開卻是一具女性的屍體。一位神色莊嚴的男子奮力地擺佈一對無生命跡象的情侶，他把原本躺在地板上的兩人調整成他喜歡的姿勢，並對他們說著空洞的結婚誓詞。念到承諾的語句時，他把兩人的身體調整成瞌睡的模樣，儀式結束後應該親吻時，他讓死去的新郎滾向新娘。

一場用英語發音的拍賣以急促重疊的方式開場。舞台前沿有一對男女正在做家事，

敏納力克在燙衣服，茱莉・史坦札克（Julie Stanzak）洗著綠色沙拉、享受般地擠出沙拉的汁：來自車諾比的熱情問候[*]。一位男子抱著一個女子，手卻又摸著另一名女子，這名女子有如在擠滿人的巴士裡般地靠在這一對情侶身上。一位金髮女子歪著嘴親吻著一個男子，她刺耳的笑聲在彈指的指令下開關自如，然後她移身至另一名男子身旁，當他親吻她的時候，她拿著某種液體對他當頭淋下。當舞團其他成員以遊行般地穿越觀眾席時，舞台上一對情侶帶著兩頭北德沼地綿羊，穿越寸草不生的草原。

跟往常一樣，碧娜・鮑許作品中的情節以片段方式拼貼，這些片段彼此互補，並互相輝映、互相改變或是互相提出問題。許多片段都和對這世界有著深沉的恐懼，以及害怕可能發生的災難有關，它訴說著死亡和沉寂、沉重和負擔、苦惱和折磨、束縛和慾望，透過無意義的日常工作和無意義的婚禮，人們倉皇地逃離他們所畏懼的一切。其他場景顯得非常輕鬆和嬉戲，如深色衣服上的人造寶石般。然而，這些圖像總是清楚又大膽。事件結束得毫不空洞無力，而是有著令人驚訝的戲劇性轉折，諷刺地打斷情節內容，避免出現無趣的詮釋。點子似泉水源源不絕，充滿著空前的想像力。

除了熟悉的變化之外，還有許多新的、巧妙的、並精心設計出的點子。一位女子得到一雙新的高跟鞋，如同一匹馬裝上新的馬蹄鐵；錘鍊的工作中，鐵匠細心完成手工作

品。當一名女子張開雙臂垂放在椅子的扶手，如同有生命的排水管般，其景象看來就像井旁那些可怕的象徵。兩名男子使用那名女子不由自主地不斷補充的噴射水柱，成了一座徹底的廁所。

在這類的場景中，隱藏著這部作品的緣起：羅馬城（「維克多」應該曾經想要逃出此地）。在完成的作品中，除了強烈的義大利風格音樂，還特別可感受到羅馬當地緊張的生活氣息。演出中的一個符碼是吸菸，同時是習性和癮頭（慾望）。《維克多》要呈現的是，人們如何自我毀滅，如何被束縛住，在重重束縛中，如何將重擔繼續傳下去，折磨身旁最親近的人，如何以身體的殘缺完成藝術品，並歡慶毫無意義的事情。

儘管如此，這位編舞家依然緊咬著傷口。當其他人只是打情罵俏的同時，碧娜・鮑許不斷冒險地觸碰自己，以及觀眾的痛苦及錯亂。美味的食物卻以毒藥的形式呈現。在白色的餐巾下掩藏著致命的武器。結束時詳盡地重複開場片段，這並不是一種更正，而是頑強地對抗這世界的破敗和殘損。

《維克多》充滿著戲劇性，它的景象就是難以描述的美。

＊譯註：俄國的車諾比在一九八六年曾發生核能電廠爆炸，造成輻射外洩。此處有諷刺之意。

《維克多》之後幾乎有三年時間沒有任何新作出現。但碧娜‧鮑許在這段期間內拍了一部電影：《女皇的悲歌》。為了準備下一部作品，她和團員於一九八九年五月到西西里待了三個星期，帕勒莫的畢歐多‧斯塔畢勒劇院是她新作的合作伙伴。這部作品在同年的十二月首演，之後才取名為《帕勒莫、帕勒莫》。它的情節由一場壯觀的戲劇性場景開始。

一座水泥混凝土牆矗立在巴爾門歌劇院的舞台上，這堵牆佔據了整個舞台。寂靜無聲。觀眾一定想問，這個演出是否只會在這麼狹長的舞台前方進行。這時候，這堵牆向後倒下並發出巨響，它的碎片散布在整個舞台上，成了整晚演出中一種危險的障礙。當然，大家會認為《帕勒莫、帕勒莫》中的土牆倒塌，象徵著在一九八九年冬天阻隔東德與西德的柏林圍牆倒下。然而，碧娜‧鮑許一直拒絕如此直接的詮釋。

期待在柏林圍牆倒下和塵埃落盡之後有一個新的、光明的世界的人，就大錯特錯了！《帕勒莫、帕勒莫》仍舊延續著陰鬱的、悲觀的鮑許式作品風格。「帕勒莫」的符碼，其抽象程度大過於不明確的西西里城市風格：一個絕望的破敗的世界──特別是第三世界。在極端陰鬱的環境中，變形的人們以急躁的行動，頑固地尋求自我表達。令人驚異的是，他們互相支持。從未在碧娜‧鮑許的任何一個作品中有這麼多的動作，而這

秀出你們的腿：烏帕塔舞蹈劇場的女舞者在《維克多》中亮出雙腿。（攝影：Gert Weigelt，科隆）

些動作，個人只能藉由其他人的幫助才能進行（或者說借助外力）。群體不斷重複拖著某人，以急速的腳步穿越舞台。他們幫助他，爬上一座高牆或是作一個空翻。這些動作透過夥伴的助力而被放大，或是才能夠進行；一位女舞者以橫斜的姿勢，重重地用雙腿把自己從牆的側面推開，並且如冰塊般被夥伴抬著穿越舞台離去。

這位編舞家不斷地讓舞團以許多小型的、幾乎是絕望的舞蹈，去嘗試連結大型的歌舞場面。早年的大型對角線式已不再出現。但是在新的、更緊密的舞團中還保有一些當年那種易碎的光芒，烏帕塔的舞者男女分開出場，如同帕勒莫的居民上教堂的情景。除了性別分開之外，急促的鐘聲，但並非濃烈的宗教意味也一併被編入作品中；光是刺耳的、伴隨著西西里宗教遊行隊伍的業餘吹管音樂，便讓《帕勒莫、帕勒莫》這部作品顯出有點極力要求政教分離的意味。

在這部作品開展之前，有一個寂靜的階段，小聲的、憂傷的爵士和文藝復興時期音樂在其中斷斷續續地響起，而且組成有如言語式的干擾。然後，情節如同被一台巨大的發電機所驅動、如噪音般地開展，充斥著刺耳的工人世界音樂，爆炸性的、不和諧的曲調。茱莉‧夏納漢（Julie Shanahan）敘述一個在屋頂上的自殺者的故事，那位自殺男子在好事群眾的鼓譟下跳樓，拿撒勒‧潘那得羅裝腔作勢的詩歌朗誦，亞奴斯‧蘇比克不

知所措的、沒有重點、絮絮叨叨的詩，於演出最後隨著從舞台上方降下的布滿櫻桃花的樹枝而結束，看來像是一個正面的轉折。

大約在《帕勒莫、帕勒莫》演出一年半後，馬德里和它的秋季藝術節迎接碧娜・鮑許的新作品。這部作品似乎永遠也沒有真正的名字，在其首演將近十年後，在烏帕塔的劇院演出時，才被冠上《舞蹈之夜II》的名字。舞台設計是一個小小的劇場奇蹟，當然這是出自彼得・帕布斯特之手。兩噸重的鉀鹽變身為雪地，投影的方式則創造出沙漠景象，一條鄉間小路或是一座生意盎然的花園，數十枝光禿禿的樺樹枝幹從毫無一物的空間垂掛而下，讓舞台感覺變成冬天的森林。

凍僵的感覺努力想要小心翼翼地向外伸展，這是《舞蹈之夜II》中所要處理的主題，雪景則是完美的演出場景。這位編舞家早先的作品以痛徹心扉的控訴方式，表達人們如何互相折磨對方；在新作品中所哀悼的是，人們根本找不到對方。《舞蹈之夜II》敘述人群中的孤寂，和個人徒勞無功地要擺脫的孤寂。它是一部寂靜的作品，但其中有

三、四個場景卻安排了令人難以忍受的刺耳救聲。

舞作的前半段明顯地由女性所主導。她們在雪地裡匍匐前進，在雪地裡盛怒地咆哮，或是筋疲力竭、茫然不知所措、絕望地趴在雪地上。舞台前方擺放著一些小東西。

男人們在此只是輔助工具。他們護送女人至某一個位置，讓她們做著特定的事情。他們把躺著的女人抬了起來，並將她們帶走。然而，這之中幾乎沒有任何的男女關係或愛意的存在。皮條客領著他所控制的人，如同主人溜著狗兒一般。最後，在一個大型的巴薩諾瓦（Bossanova）*表演，此部作品中一個極少出現的壯觀舞團演出，女性們在一而再地費力穿越男人群後，最後躺在地板上，倒在男人的懷裡。但是她們仍舊拒絕男人，男人的手並非抱著女人，而是自己。人和自己，是這部作品中唯一還能運作的關係。

許多舞者在嘗試跳舞的過程中，也有著如此自我中心的特色。那都是一些獨舞，舞者在站定的位置上不斷舞動。自己旋轉著身體幾近痙攣。大部分是舞動著不斷觸碰自己身體的手臂，彷彿要證明它們的存在似的。常常有某人看著舞動者，有時候他會給他們指令，並試著去修正他們的姿勢。場景中那些諷刺可笑的高潮點，以類似一個患有痛風的老年人，透過一位助理，對各個男性舞者下指令的這種方式出現：一位殘障人士對著四肢健全的人示範應該如何去動——而結果是合宜的。

西班牙首都的地方色彩，在這部作品中僅剩餘一些文字遊戲、幾個小故事。音樂是國際的，儘管大多是憂鬱的西班牙式樂音，它有著如美國流行歌曲的非洲式韻律，鐘聲如同阿拉伯的樂音。一位深色皮膚的美麗女性搭配著音樂做演出，看起來像是一種肚皮

舞和現代舞蹈的失敗混合。肢體變得毫無情感。有人為了感受自己的存在，必須拿著木板往自己頭上砸下去，或是躺在地上將一個點燃著的煙火放在自己嘴裡，直到最後一刻才被一位女助手熄滅，她用水瓶熄火時，差點要了那個人的命。

接著《舞蹈之夜II》演出的《船之作》，例外的是個獨立製作。一年之後，碧娜・鮑許再度為國外的藝術節工作。維也納藝術節預定了一部作品，即《悲劇》。首演如往常般在烏帕塔舉行，碧娜・鮑許好長一段時間沒有在作品首演時就將之取好名字，但這次卻先為這部作品起了名字（即使這名字一開始應該只是暫定而已，但碧娜・鮑許很少會去推翻）。

《悲劇》的舞台是荒脊且空無，彼得・帕布斯特的設計表現出一個超乎現實世界的風景。在中間區域顯然是塊大陸，深邃的水中飄游著一大塊鋸齒狀的冰塊。但這塊浮冰如它周邊的陸地，被一層厚厚的、深色的、顯然是因火山爆發後流下來的火山熔岩所覆蓋。第一個場景顯然是在非洲。當有人演奏葫蘆琴，發出啾啾的音樂聲時，一位女性的「音樂史官」（Griot）——在西非文化中，以演唱方式將神話及寓言世世代代流傳的歌

＊ 譯註：又名「新節奏」，為一種拉丁音樂暨舞蹈風格，節奏輕鬆柔和、慵懶甜美、浪漫性感。

者——圍繞在浮冰的四周跳舞。然而碧娜‧鮑許的故事並非發生在遙遠的非洲，而是指現在就是世界末日。荒脊的大地是孤寂的個人棲息之所在，也是一個踩著他人往上爬、不擇手段的社會。此場景中並沒有特別暴力的情景，只是下意識的呈現。

這位編舞家躊躇猶豫著，幾乎是膽怯而裹足不前，故事因而難以推展。一位高大的金髮舞者把腳放進浮冰四周的水裡，水花四濺，接連著手臂痛苦地舞動，做了幾個福克旺學校的教科書裡所教的翻跟斗動作。一位紅衣女子喝著塑膠瓶裡的水，然後向著她的舞伴吐出水柱，不久後她在舞台前沿試著用吐出來的水柱滅火，這場火是由另一個人用一張金屬桌子上的小罐酒精所燃起的。一位女舞者在大膽的跳躍翻滾後，被舞伴所攔截，她一頭栽進一個裝滿水的桶子。

然而，這樣戲劇性的場景在這次的作品中卻比較少見。碧娜‧鮑許幾乎絕望地試著回頭去尋找如何舞蹈。一位舞者不斷地重複古典舞蹈的開始姿態，並跳起舞來，一邊自己給自己評語，嘲弄這些美麗卻毫無獨創性的傳統動作。金髮的茱莉‧夏納漢在此作了一大段舞蹈式的詠歎調，這段舞蹈一再地被中斷，又重新開始，特別是失敗的悲劇中總接續著滑稽的美好片刻。

碧娜‧鮑許經常任由舞者個別在舞台上，以這樣的舞蹈舞動著。在以往，烏帕塔舞

如何將一位美麗的女性異化成弓箭：芭芭拉‧韓蓓爾（右邊）和愛達‧魏尼利在《悲劇》中的演出。（攝影：Gert Weigelt，科隆）

蹈劇場的表演總是有許多不同的事件同時發生，以及舞團全部的舞者成花環型態繞過舞台、或以對角線式舞蹈，將舞台劃分成兩半，但這些已成為過去式。只有唯一的一次，整個舞團十二位女舞者和七位男舞者為了拒絕夏納漢的一個命令，而同時出現在一個場景，那個命令是：「把你們的衣服脫光！」

《悲劇》是一部緬懷過往、以及向過去告別的作品。在烏帕塔舞蹈劇場的第二十年，對比較年輕的舞者來說，這些記憶彷彿想要喚起傳奇的過往。其他的舞者像是楊‧敏納力克則扮演自己。例如敏納力克在冰上拖著一個大木塊，在放下木塊時，他砸到了自己光溜溜的腳，因此必須跂著腳離開舞台。他把碧翠絲‧李柏納提從一個木塊上舉起，觀察她如何非常緩慢地蹲下去，然後他踹她一腳，使她撲倒在沙地上。不久後，他抬起她，將她放在一張桌子上，接著把她推到圍繞著浮冰的水深處，然後自己跳下去救她，把她擦乾。表現出人類的行為就是這麼奇特。

有時候，碧娜‧鮑許也玩俏皮的文字遊戲。敏納力克穿著女人的衣服，在舞台前沿翻跟斗，並解釋他作了什麼：「這，當然是一個春捲。」其他人也跟著他這麼做。李柏納提在她的大腿上放了薄片，說：「冬天的火腿。」一個舞伴把腿放在她的胸口上，說：「胸腿。」她在棍子上灑鹽：「像棍子那般地酸＊。」一條帶子的上面懸著一顆青蘋

果：「蘋果袋餅。」然而，這樣的文字遊戲卻無法讓此部作品深沉的基本色調變得更明亮。

有人不斷地把臉朝下地跌倒，倒在黑色沙地裡，好像一隻死亡的海鳥，因原油污染之故，全身羽毛都被玷污了。敏納力克臉上掛著類似吉普賽女人的邪惡笑容出現，當他把那寬大的袍子打開時，人們可以看到他的腰帶上掛著兩頭死掉的鵝。這些舞蹈有時都是影射實際的社會狀況。班德・馬爾正（Bernd Marszan）快樂地當個多種用途的非法勞工，但在其興高采烈的後面，卻掩藏著絕望的諷刺。

一個重要、但不是很清楚的角色──水，它是生命的泉源及大自然的力量，同時也最受損耗；它圍繞的不僅只有中央的浮冰，人們帶著明顯的愉悅喝它，然後將它按壓在手心及眼睛上，任由它流下。舞團以默劇方式將桶子裡的水倒向觀眾席和舞台布景上。房子的屋頂顯然並不緊密，它真實地塌了下來，從一個礦井掉入一座小湖中。令人驚訝的是，又一次地，烏帕塔的舞台技術人員再度完成了碧娜・鮑許和彼得・帕布斯特對於場景的想法，並將之化為實際。

＊ 譯註：此字的德文為 stocksauer，Stock 為名詞，意指棍子。而 sauer 意為「酸」。轉義成「生氣」。rocksauer 二字有「非常生氣」之意。

馬德里不算，和之前的羅馬、帕勒莫這幾個城市相較起來，維也納所贊助的作品是唯一具音樂性代表的，而且只有用舒伯特的音樂編曲組合。在第一部分，非洲和印度，義大利和西班牙的民族音樂佔大宗，只有某些片段響起舒伯特的鋼琴三重奏。第二部分完全由「冬之旅」（Winterreise）的片段主導。愈來愈增強的冬天音樂與愈來愈僵硬的舞台動作，彼此相呼應。

下一部烏帕塔舞蹈劇場的作品經費來自美國。美國西部的四所大學：洛杉磯大學、柏克萊大學、亞利桑那州立大學和德州大學集合資金委託製作。碧娜・鮑許、她的工作人員及二十二位演出的舞者於年初後來到好萊塢，停留了幾個星期，並在洛杉磯大學的場地排練。作品的場景大約是加州北部，在一處被巨大的加州紅木所包圍的虛構林中，這是碧娜・鮑許對美國的印象以及她所經歷過的景象。

彼得・帕布斯特將其中一棵巨大樹木在兩個人左右的高度砍斷，另一棵則在其兩層樓的高處打了一個中空的洞，男舞者楊・敏納力克在小心翼翼地完成把長長的踏板巧妙地塞入裂縫中後，有時會退至那個洞內。這些世上最古老的生命體，它們的樹梢遠遠高出劇院的舞台高塔之上，但此時它們卻只是陰鬱、沉默地，也帶有一點兒威脅地站在那裡，彷彿有一股無法言喻的危險，正在它們巨大的軀幹後面等待著。

整部作品中充斥著美國主義和加州式的懷舊。配樂中完全刪除歐洲音樂。爵士樂和流行音樂，從百老匯或是從南半球而來的、阿根廷的探戈和巴西的華爾滋，這些音樂在影像和舞蹈之中，融合交織在一起。美國式的競爭在場景中表現出來，例如拿撒勒・潘那得羅跟之前的梅西蒂・格羅絲曼一樣，強調地發出Ｒ的捲舌音，並解釋道：「這只有我能，他不能。」在演出的第一部分中，茱莉・夏納漢身穿奶油色、柔軟垂墜的晚禮服，有如好萊塢女星捕獵男人般，漫遊過舞台。市田京美（Kyomi Ichida）在舞伴的協助下，把長髮處理成星形地向外四射，搖身一變成了自由女神像的分身。溫柔的蕾吉娜・阿特玟托則戴著金色假髮，全身布滿氣球，變成濃妝豔抹的性感肉彈。

一片螢幕上放映著瑪麗蓮・夢露（Marilyn Monroe）在一部西部電影中的情景，在那片螢幕下的多明尼克・梅西終於決定變成偉大的雙性人女明星。茱莉・史坦札克充滿幹勁地追趕她的啦啦隊隊長，直到超過危險之處的礁石。為了一場大型的男士享樂酒宴情景，除了原有的男舞者外，編舞家另外調來十幾位男性臨時演員上場。酒宴之後卻變成知名理髮師，身上只穿兩隻銀狐，他步行巡視著一排剛入影壇的女性演員，她們大腿交疊，且拉高裙子地坐在舞台前沿。成一個集體擦鞋的場景。敏納力克用黑色鞋油塗滿整個臉，變成了湯姆叔叔，此時他扮

在碧娜‧鮑許讓她的十一位女舞者暴露身體的大膽行為中，無遺地表露出這個發明了脫衣舞，以及男性雜誌中可張開的折頁照片，以裸露主義作為娛樂事業的國家的特性。女舞者們穿著晚禮服列隊行進，禮服的馬甲剪裁極為貼身，稍稍一個小小的舞蹈動作，就會讓她們的乳房裸露出來，而在如此裝扮之下，她們的身材也被一覽無遺。賀蓮娜‧皮孔（Helena Pikon）的小小胸部上被畫上一副眼鏡，好像這樣就可以修正她歪斜的姿勢。「你感到無聊嗎？你真無聊！」芭芭拉‧韓蓓爾（Barbara Hampel）對著觀眾席第一排的一位虛構窺視者講話。為了要消除這份無聊感，她拿了一把剪刀，剪斷她衣服上的細肩帶，光著上半身坐在敏納力克的膝間。

舞者們常常、但也有如在沙漠地帶般，很節制地使用水。他們淋浴鹽洗，把全身肌膚都弄濕。然而，用來提水的小桶子裡的水一被倒出去，馬上就又重新裝水。在此用塑膠帆布篷建成一個活動的淋浴間，一個塑膠袋被巧妙地變成一個水族箱，一位舞者把頭伸進水族箱裡，他慢慢地把整個頭部沉入水中。

此外，這部作品中瀰漫著編舞家及她的舞者的私密神話，這些多半被轉換成充滿幻想的事件。很例外的是，這部作品在首演時就已經取了名字……《只有你》。如果光從舞作名稱來猜測結局，或以為這部作品的中心主題跟伴侶關係、或甚至跟愛情有關的話，

192

那可就失望了。除了那些不斷重複的動作之外，如敏納力克讓一個舞伴戴上紅色拳擊手套，打在他那繃緊的腹肌上，或市田京美站在一個平躺的男子的肚子上。在《只有你》中很少出現雙人的演出，而和諧的表演更是罕見。就連這兩段最近似愛情場景的重複動作，也顯露出某種缺陷。當艾迪‧馬提內茲（Eddie Martinez）隔著人牆試著親吻茹絲‧阿馬蘭德（Ruth Amarante）的時候，人牆把他如彈簧跳床般地，以大弧形的動作推回去。靠在舞台入口處的芭芭拉‧韓蓓爾從遠處難為情地向安德‧貝瑞欽示愛，他接近她，又蹲又跳地，就像兒時放在父親手上的橡皮球一樣；他必須爬上舞伴彎起的背上，才能匆忙地親吻她。

在《只有你》中，舞蹈的表演主要以獨舞為重。特別是年輕男性舞者加入舞團後，將一種新的精湛技巧帶入演出中。他們的舞蹈幾乎全由手臂和肩膀開始，只有少部分是由虛構假想的絆倒、躍起形成，這些舞蹈帶有一種錯亂、急促的直接性。他們非常快速的變換方向，急速的跑來跑去，動作還沒做完就又收了回去。舞者們扭轉身體，揮舞著手臂，手部又轉又搖的。他們似乎還想要保護這個世界，卻又同時以迴旋和打擊的動作推開一切，彷彿這個世界的一切如同一群散播病菌的蒼蠅或蚊子。

然而，這些舞蹈並非作裝飾或插花性質之用。舞者有時還跟自己的倒影對話，強調

他們的自我中心和孤立，這其實是本部作品真正的主題。在這裡所指的「你」，實際上指的是「我」。在這裡、在今天、且特別是在這無名的美國大城市裡，人們只能跟自己溝通而已。

在《只有你》的許多段落中，讓人特別回憶起碧娜‧鮑許在七〇年代和八〇年代初的作品。跟她之前的作品如《船之作》、《悲劇》和《丹頌》比起來，這部作品的情節色彩和舒適度變得更明亮且友善，甚至再度出現群舞。雖然當這些半裸著身、排成一列躺在一旁地上的舞者們，假裝要列隊行進，或當這三十六位男子擠來擠去、匆忙地擦著鞋子時，他們的群舞幾乎讓人想起過往前輩們所展現的滑稽詼諧感。然而跟十五年前的群舞相比，這裡的顯得較為急促。

碧娜‧鮑許這部美國作品在漸強方面未做加強，它沒有戲劇理論中的感情淨化，也沒有戲劇高潮。它只是把不同的場景加在一起。然而這並非碧娜‧鮑許的失誤，而是為了詮釋的目的。《只有你》中的「美國」色彩極其繽紛，但卻浮面，富娛樂性，卻不具更大深度。對許多去過這個含有極度可能性的國家的人而言，都有如此類似的感受。

接下來是跟香港藝術節聯合製作，這部作品讓觀眾見識到這個在首演後不久，即將回歸赤色中國的城市。紅色也正是這部作品中最重要的顏色。該作品於一九九七年二月

194

首演。半年後，為了在秋天演出時方便製作宣傳海報，於是在布魯克林音樂學院的催促之下，為它起了一個名字：《拭窗者》。舞團在烏帕塔首演幾天後即前往香港，但在那時，這部作品仍以「無名」進行演出。

一九九六年秋天，碧娜・鮑許和她的舞者在香港停留了幾週，努力去感受這個城市的氣氛。此次造訪的結果讓《拭窗者》比其他聯合製作的作品，添加更多的地方色彩。

除了悲傷的葡萄牙法朵（Fado）*、阿根廷和維德角（Kapverd）的歌曲、美國的流行歌曲和搖滾樂，以及來自許多國家的鼓譟聲響之外，在此也聽到較多的中國音樂。舞台設計師彼得・帕布斯特以一座人造牡丹花所製成的高山為主要布景，觀眾從這個舞台設計中可看到象徵性的紅色大帝國，也就是中國。此外還放了一些關於中國題材的投影片，如俗氣的太空寶寶明信片。一架噴射機飛越屋頂的聲音時而響起。舞團中的兩位亞洲女舞者穿著長長的花色晚禮服，化身為一對人偶，如活生生的機器人般，尖聲地要求一位無辜的搭機乘客脫下他的衣物。一位女子展開雙臂，把需要晾曬的衣服掛在她的手上時，中國人在狹窄空間曬衣的藝術在此被表現得淋漓盡致。

* 譯註：乃葡萄牙傳統民謠，傷感哀怨，在其哀泣旋律中以飽涵力道的憤怒與滄桑的歌聲，來抒發生活的困頓挫折。

最美的中國風格工藝品都展現在這位最資深的男舞者楊‧敏納力克身上。他拿著巨大的筷子，從花堆裡夾起蛇。他用一個長長的孔雀羽毛所製成的球打羽毛球。他扮演苦力，拉駛傳統的交通工具，一次載著兩位女子穿越舞台。他抬著一輛腳踏車、一位女子和許多行李，穿越一座橫陳在舞台上的吊橋。他把行李和一個鳥籠一起掛在樓梯欄杆上。他也扮演兩隻北京狗的保母，並以滑雪時順坡滑行的方式，從牡丹山上滑下來。他當起擦窗戶的工人，在舞台高處擦著一棟假想的摩天大樓上的玻璃帷幕，此舉讓這部作品得以找到名稱。

《拭窗者》持續進行前幾部作品中所表明的回歸舞蹈形式，且再度出現一些讓觀眾歡喜、喝采的群舞。但是在《拭窗者》中讓人印象最深刻的，卻是一連串且一個接一個出現的獨舞。有時候，這些獨舞突變成為內心的獨白。舞者們技巧精湛地舞動手臂和腿部，彷彿得了舞蹈病似的。然而，幾年前被視為絕望的劇幕，現在卻被巧妙地當作「表演技巧」（Showmanship）使用。不久前，這類型式的舞蹈還有可能造成一些如肌肉拉傷等危險，現在幾乎都由多明尼克‧梅西這位老戰士獨自面對。

假如我可以信任幾個月後所得到的一些消息的話，這部作品在香港似乎並沒有受到喜愛。顯然看過演出的觀眾認為，碧娜‧鮑許沒有嚴肅地看待他們的問題，甚至感覺像

是在嘲弄他們，但這位編舞家嚴正否認這種說法。至少最後結尾處對於可能會發生的事情表達了擔憂。首先是牡丹山一直在移動，直到它佔據整個舞台為止。然後它又回到它原本在舞台左邊角落的位置。但是現在它成了一個大型遷移運動的現場，一陣看來川流不息的人潮，在舞台上由右向左地漫遊經過，登上花山，接著在其背後的黑暗中消失無蹤。然而，這個比喻不知怎地有點模糊。這些人群朝向墮落而行嗎？還是他們移居國外？在香港的現實生活中，恐怕只有少數人可以選擇後者。

一九九八年四月，碧娜‧鮑許的最新作品於里斯本首演。此次的贊助者是一九九八年世界博覽會和里斯本的歌德學院。這個上、下場各為一小時的作品在艾伯斐德劇院首演時，就已經取好名字，叫做《熱情馬祖卡》（Masurca Fogo）。Masurca 是來自波蘭的一種樂曲，但其顯然在葡萄牙也被視作舞曲。葡萄牙文 Fogo 在特殊狀況下具有雙重意義，它不僅意指「火」，而且也是維德角其中一座島嶼的名稱。碧娜‧鮑許曾經為了藝術創作的理由，在一九九七年九月和她的工作人員及二十位舞者一起去里斯本幾個星期，他們一行人不是留在首都，而是到十五世紀即被葡萄牙人所佔領、由火山熔岩所組成的維德角群島。

舞台呈現為一座巨大的白色鏡框式舞台。舞台設計師彼得‧帕布斯特並未完全封閉

舞台右後方的鏡框。於遠古時期從深暗的裂縫所流出來的火山熔岩，將舞台的後半部變成了黑暗的斜坡，在演出開始時，舞者萊納・貝爾（Rainer Behr）從斜坡上面快速奔下來。到了白色的平面時，他在熔岩山丘前面跳了一段速度極快且狂亂的獨舞，一半是霹靂舞，一半是地板體操。在他之後出場的是削瘦、溫柔的茹絲・阿馬蘭德，她主要的演出是對著一支麥克風，發出低沉的呻吟聲。演出中出現的所有聲音都由演出者製造出來，它們牽引著整部作品的主題，而我們無法確定地分辨出，這些究竟是慾望或負擔所造成的聲響。但有些人認為，它和我們那被壓抑、又藉機釋放的慾望之聲有關，即是被壓抑的性行為所餘留下來的聲音。這部作品充滿著性感的接觸，可是當它可能變得認真時，就被驚嚇而打斷。一位男舞者在舞台前沿所進行的性高潮，最後卻變成一個笑話，

他模仿三種形式的性高潮：正面的、負面的，以及「暗喻式」。

白色的舞台提供優質的投射平面。碧娜・鮑許為了塑造《熱情馬祖卡》，在此利用連續影片的規模與強度，令人感到訝異（至今她幾乎不曾在她的作品中使用過投影設備）。整場演出中，幾乎一半的舞蹈和場景是由影片的投影堆疊而成，並處於一種擴散的雙重光源中。這些多半呈現出快速動作的影片，其作用並非在情節的發展，而是強調舞台上所發生的事件的強烈律動。碧娜・鮑許過去的作品中，焦點多關注在安靜與急躁

的對比，這些作品當中幾乎沒有一個如《熱情馬祖卡》這般地強調速度。

除了影片的加入之外，這部作品由連續快速的獨舞串連而成，這些獨舞被戲劇性的行動和言語的滑稽短劇所打斷或連結組成。瑪麗翁・希托安排讓女舞者穿著性感的連身服，男舞者則穿白襯衫搭配黑褲子。二十位表演者於演出中，都個別表演了自己的獨舞（有幾位還表演多支獨舞），以一種風格一致的豐富肢體語言，表現複雜的舞蹈狂喜。

但是這些舞蹈之間彼此仍有相當大的差異。茹絲・阿馬蘭德似乎在追逐一個夢；萊納・貝爾為了奧運而訓練；茱莉・夏納漢以肢體表達彷彿如真的傷感哀怨；德羅奈（Raphaële Delaunay）的裸露帶有賣弄風情的弦外之音；多明尼克・梅西企圖抵抗老化與絕望；蕾吉娜・阿特玟托以樂觀和年輕人的無憂無慮，逃避每個煩憂。

其中還有一些小場景和大型的影像。舞團的女舞者圍繞在火山熔岩上作日光浴。拿撒勒・潘那得羅扮成老女士向觀眾告別。碧翠絲・李柏納提拎著一隻活生生的母雞到舞台上，牠啄著裂開的西瓜中的西瓜子。德羅奈和兩名男助手完成了伏地挺身，然而當他必須四肢同時前進時，身體卻重重地趴在地上。夏納漢收到一把花束，但那人卻將花束連同水一起倒在她寬大的裙子上；她扮演賣香菸的女郎，在男人們以香菸燒破她身上由氣球所做成的服裝之前，她敘述著她那醜陋的女老師如何爭取學生們對她的讚賞。

阿馬蘭德不斷地踩在一位躺在地上、又跟她一同站起來的舞者的肩膀上，並從那兒跳到男人們的臂彎裡。史德雷克（Michael Strecker）在舞台中央一再地扮演「麥田捕手」，接住那些奔跑過來、個子較小的同伴們，然後再把他們丟回去。當舞者以高速耗盡精力時（但其實經常根本沒到達到這個階段），他們一而再地在延長的休息時段中，躺在地上伸展身體，夏納漢甚至成功地向前助跑後，以背部著地的特技。

有些在舊作中似曾相識的東西以新的裝扮出現。在《預料》中那鬆弛的海象皮長出了肉，蛻變成《詠歎調》中的河馬和《貞潔傳說》中的鱷魚。《丹頌》中屋頂上的母獸形滴水嘴則成了一對雄性的對應物。《一九八〇》中亞奴斯·蘇比克用的大湯碗變成了一個廉價的鋁鍋。在《馬克白》、《詠歎調》或《悲劇》裡的水坑和游泳池，都成了一座由男人們搭起的透明小帆布蓬，一小群人在其中興高采烈地玩水。而最後一幕，男舞者們把頭部放在女舞者們的身上，整個舞團在盛開的花朵下歇息，這是碧娜·鮑許慣用的第三種手法，它不如《一九八〇》那般輕快明朗，但卻比《船之作》樂觀許多。

水是一項極其重要的元素，蘋果也是——作為食物與誘惑物，當然還有其他水果。在她以前的作品中經常被強調的陰險和暴力整體而言，食物和飲料都扮演著重要角色。在此幾乎沒有，除了下列情景之外：如愛達·魏尼利（Aida Vainieri）在接近尾聲行為，

時發狂地亂跑，以及夏納漢被迫把頭潛入裝滿水的碗裡，用嘴巴將蘋果、橘子從水裡咬出來。在碧娜・鮑許的所有作品中，《熱情馬祖卡》算是比較明亮、樂觀的作品。

在經過好長一段時間之後，觀眾終於再度看到一部在首演時即如此完美成功的碧娜・鮑許作品。在題材方面，《熱情馬祖卡》並不像這位編舞家的其他作品那般地目標明確，有些地方在半晦暗中保留著神秘。多年來一直嘗試要重返的舞蹈，在此更進一步地付諸行動。動作不再是負擔，對日常生活中的小事物的慾望——也包括性慾在內——這些觀眾一眼即識。

在此，碧娜・鮑許早已超越一切，編出完美的舞蹈、場景，以及整部作品。即使在她那些表現較弱的作品中，她依然有準則，並強調舞蹈藝術的發展方向。雖然烏帕塔舞團的工作已邁入第二十五個年頭，但碧娜・鮑許一點也不厭倦。她總是在構思著引人入勝的美麗景象，她有一堆很棒的故事要講述，但是她想跟一群高層次的觀眾對話的藝術，至今仍未達成——即使今天她的作品已不像七〇年代那般地讓觀眾感到驚惶失措。

11

一種責任感

Ein Gefühl von Verantwortung

Pina Bausch

舞蹈及教學

若得在護照或身分證上登記職業名稱，那麼碧娜‧鮑許的職業應該是「編舞家」，或者也可稱她為「舞蹈劇場總監」。然而，這與她過去所學無關。一九五五至一九五九年間，她在福克旺學校（後來改名為福克旺學院）學習，並通過國家考試，獲得舞台舞蹈及舞蹈教學雙學位。換句話說，碧娜‧鮑許既是舞者，也是編舞家，後述職業尚無任何學校科系可以養成，頂多只能偶爾透過研討會或暑期課程自學。一般人通常因為對舞蹈編排有興趣而想成為編舞家，受命編舞即可實現這個願望。碧娜‧鮑許也是名受過訓練的舞蹈老師，而且特別在她展開職業生涯時，經常開班授課，這當然也包括她在光之堡的排練廳指導她的烏帕塔劇團的舞者。

碧娜‧鮑許在拓展事業初期即認為自己是舞者。她曾經接受德國學術交流協會的（資優生）獎學金前往紐約，並以「特殊學生」身分進入世界知名的茱莉亞音樂學院進修。不久後，她隨即在一九六〇年受聘於冬雅‧弗亦爾及保羅‧山納薩度兩個美國現代舞團。這其實很正常。美國現代舞團僅在例外情形下聘請舞者（並支付薪資）全年，一般時候，它們只為短期舞季或巡迴表演聘請舞者。碧娜‧鮑許在茱莉亞音樂學院進修時

顯然有旺盛的活力，她特別向冬雅‧弗亦爾及保羅‧山納薩度兩位大師學習舞蹈實務的基礎，同時她在那裡接觸新的美學，這對她未來的工作也產生重大的影響。

一年後，碧娜‧鮑許結束兩年半旅居紐約的生活返回德國，她和離德前服務的單位取得聯繫，立即重返福克旺學校。當時庫特‧尤斯不顧強大的財務阻力，成立了福克旺芭蕾舞團（這應該是碧娜‧鮑許自美返德的主要原因），碧娜‧鮑許在舞團中擔任獨舞者。雖然如此，但在當時，舞團巡迴表演或出席大型節慶活動的機會其實不多（因為福克旺芭蕾舞團並未規畫許多演出）。碧娜‧鮑許內心相當沮喪，再加上基於消磨時間的考量，她開始嘗試編舞，《片段》、《在時光的風中》及《在零之後》等作品即為此

基礎，同時她在那裡接觸新的美學，這對她未來的工作也產生重大的影響。

碧娜‧鮑許在茱莉亞學院的獎學金到期，於是她接受新美國芭蕾舞團和紐約大都會歌劇院的邀聘。她在「大都會」的舞碼都是走古典路線，而非發展她那自七○年代開始震撼德國及世界各地舞壇的創新靈感。為了取得平衡，她同時以自由舞者身分與其他同好合作，那些二人日後也成為知名的現代編舞家。如今在美國當代舞壇大師足以與康寧漢（Merce Cunningham）媲美的保羅‧泰勒就曾經是碧娜‧鮑許客居紐約時的舞伴之一；丹‧華格納（Dan Wagoner）目前任教於新倫敦康乃迪克學院，他也樂於回顧當時與碧娜‧鮑許合作的情形。

時的創作。一九六九年，學校逼迫尤斯退休，於是年輕的碧娜‧鮑許接掌福克旺芭蕾舞團。

然而在那些年，碧娜‧鮑許實際的工作是在福克旺學校的舞蹈系教舞。她笑著回憶過往，當時她甚至還帶過兒童舞蹈班，而且她也經常出國擔任短期客座講師，如一九七〇年前往鹿特丹的舞蹈中心，一九七二年重返紐約並回到保羅‧山納薩度的舞團，她不僅曾在那裡教授過現代舞蹈，而且十年前更曾在山納薩度的作品中演出過。早在碧娜‧鮑許成為知名編舞家前，她已經是名優秀的現代舞者，一九七一年我曾在《法蘭克福通訊報》證實其「個人特質」，並認定她是名現代芭蕾舞女伶，而且「可能是歐洲獨一無二的舞者」。如今我覺得當時的說法過於保守，我應該把「可能是」刪除。

當碧娜‧鮑許在一九七三年秋天接掌烏帕塔的舞蹈劇場管理職務時，自然不需再教舞，於是舞蹈也暫停了一陣子。不過她重拾舞蹈的時間比教舞還早。一九七八年五月，碧娜‧鮑許為某個三段式舞蹈編導了其中的一段，這是她與其他三名編舞家聯合編作的，取名為《穆勒咖啡館》。她一開始就為自己保留這一小段的六個角色中的一個（另外一個保留給她的舞台設計師暨生活伴侶羅夫‧玻濟克。每當他能力許可時，會將座椅

將創造力危機改編成劇本並克服它:碧娜‧鮑許在她的作品《穆勒咖啡館》中飾演舞者。（攝影:Gert Weigelt,科隆）

霹帕作響地清至一旁，在自己建造的座椅迷宮中為女主角開闢林間小道）。碧娜‧鮑許以夢遊、耽於夢想的動作，沿著布景的後緣摸索前進，接著她穿過一道旋轉門，在其背後消失不見蹤影，猶如脫離一切世俗。經過數十年光景，儘管碧娜‧鮑許並未每次都親自為《穆勒咖啡館》的演出獻舞，但她仍然將此作品視為舞蹈的祕境加以保存。一九九五年五月，她才重新為自己在新的作品《丹頌》中創造一個小角色。她一如往常穿著黑色服裝跳舞，在舞台上她幾乎只舞動手臂和上身，一段多愁善感的獨舞。

碧娜‧鮑許謙虛的表示，她在《穆勒咖啡館》和《丹頌》兩部作品當中的空檔重拾教職。一九八三年秋天她被說服，在烏帕塔舞蹈劇場的工作外，額外接任福克旺學校舞蹈系主任一職。當時她解釋：「這是埃森人長久以來的心願，他們希望我成為區立的接班人。」漢斯‧區立是庫特‧尤斯的老夥伴、也是繼他之後接任福克旺學校舞蹈系的最高領導人，將福克旺芭蕾舞團的領導權移轉給碧娜‧鮑許，即為他首要的任務之一。

碧娜‧鮑許猶疑了很久才接受學校這個職務：「開始時我總是推辭，認為自己無法勝任。我沒有時間，況且這裡（烏帕塔）的事情已經夠多了。基本上我擁有的時間很少，有時候甚至無暇完成這裡的事情。然而，為學校找個能瞭解它過去、現在或未來定位的主任非常困難──而我總是感覺自己身負重任，於是我表示願意嘗試，時間將會證

208

明，我是否能擔當大任。」

這個嘗試延續了一段長時間，「碧娜‧鮑許教授」身兼烏帕塔舞蹈劇場總監及福克旺學校舞蹈系主任雙重職務的重責，整整達十年之久，之後她才將教育任務交棒給一名學生，舞蹈家路茲‧福斯特。碧娜‧鮑許很快地發現，「我已經開始感到事情能獨立運作的樂趣。」在她接掌學校之前，她的舞團和學校之間已有合作關係，現在她開始將這種關係視為「密切結合」。「我現在倒不認為，學生不可以偶爾在舞團中露臉。」於是……

「突然間，這兩者之間的關係不再那麼陌生了。過去我總是認為學生和舞團是兩回事，彷彿兩個獨立的城市……」

碧娜‧鮑許在縝密的組織架構內得以身兼二職保障兩個機構的利益。她在埃森有兩個代理人，「其中一人負責處理組織事務並時常與我聯繫，另一人是負責藝術事務的尚‧席伯龍（Jean Cébron）」，他是碧娜‧鮑許還在庫特‧尤斯身邊學習時認識的。她繼續聘用或請回許多當年尤斯延攬進學校的老師，她這麼做並非基於方便，而是因為她和尤斯一樣非常肯定他們的教學能力。

碧娜‧鮑許在福克旺學校的任務絕非組織監督。「我盡可能留在埃森，一邊觀察一邊教舞。」她將兩個畢業班級合而為一，並定期上課，而且「這兩個班級每週也前往烏

帕塔見習一次。」「和學生的接觸」對她而言很重要。她不想成為「只負責簽名的領導

人」，她希望「也能認識學生，與他們合作，共同創作。」

在她擔任福克旺學校舞蹈系主任期間，有一項重要的任務，就是參與入學學生的遴

選。在形式上，這個招生考試的困難性，完全可與烏帕塔舞蹈劇場招聘新人的舞蹈表演

相比。在形式上，這個入學考比較複雜，而且結果對當事人而言關係較重大。因為即使被烏帕塔舞

蹈劇場拒絕，仍可擁有自己的舞蹈世界，然而若被福克旺學校拒絕，那幾乎就是完全摧

毀新人對現代舞蹈事業的期望。而遴選工作對主考官而言複雜的原因在於，這項考試不

僅得挖掘參試者的舞蹈天分，而且也必須預測許多模糊的可能性，如應試者沒有完美體

格、或沒有傑出的舞蹈動作，但未來卻可能成為頂尖的編舞家。

總而言之，這關係到庫特・尤斯傳承給學校的精神，而且學校本身在納粹時代還能

保存並延續自由舞蹈未被揚棄的傳統。在美國大學的舞蹈系學生，全部都得學習特定的

高知名度現代舞大師的舞式準則，如瑪莎・葛蘭姆、荷西・李蒙或韓福瑞的方法。福克

旺的舞蹈學生得學習「尤斯—雷德技巧」，但這卻是比較次要的事。在庫特・尤斯的帶

領下，福克旺的老師似乎認為學生能找到自我，並發展個人的舞蹈表現方法才是更重要

的事。

即使碧娜・鮑許的作品已成為全世界舞蹈風格的典範，她仍相當注意不讓自己的美學觀點，過度影響畢業於福克旺的年輕編舞家。福克旺可謂孕育德國舞蹈劇場的場所，這個劇場更自七〇年代末期征服了全世界的舞台，大部分重要的舞蹈劇場編舞家皆出身自位於埃森－維登的福克旺學校。

碧娜・鮑許接掌福克旺學校十年期間，絲毫未產生任何變化。但倒是出現一連串早已有穩定根基的年輕編舞家，他們提供非常不一樣的藝術演出。例如：天分極高，現今受聘於巴塞爾（Basel）的尤阿興・舒洛默（Joachim Schlömer）；將杜塞道夫的團體新式舞蹈塑造成前衛狂熱愛好者之祕密武器的波蘭籍編舞家汪達・古倫卡（Wanda Golonka）；和蘇珊・琳卡共同領導不來梅舞蹈劇場的瑞士籍年輕編舞家烏斯・迪特希（Urs Dietrich）；目前擔任明斯特舞蹈劇場總監的阿根廷籍的丹尼爾・戈定（Daniel Goldin）；以及來自蘇格蘭的馬克・希卻卡瑞克（Marc Sieczkarek），她偶爾將埃森布置成一個開放的舞蹈團。他們全都是活生生的例證，證明碧娜・鮑許傾全力照顧有天分的學生。

儘管碧娜・鮑許辭退福克旺學校舞蹈系主任五年後，她對福克旺學校的連結仍未完全切斷。一如往常，她仍是福克旺舞蹈工作室（福克旺芭蕾舞團的新名稱）的藝術督導，並有聘用編舞家及舞者等問題上的最後決定權。當烏帕塔舞蹈劇場需要人力補強

時，福克旺的舞者總是從埃森前往支援，如定期協助碧娜・鮑許《春之祭》舞作的演出。這部作品的全體演員包含十五名女性及同樣數量的男性舞者，早已超出烏帕塔舞蹈劇場的負荷。

一名福克旺學校的畢業生或福克旺舞蹈工作室的成員，特別有機會進入烏帕塔舞蹈劇場。有關此點就不在此另作贅述。

12

開創舞台地板設計的新型態

Auf Schwankendem Untergrund

Pina Bausch

● Wuppertal

碧娜‧鮑許的特殊舞台

原始民族在他們所能發現的各種地面上跳舞，至今依然如此。然而他們舞者的骨骼卻不像西方舞蹈運動員那般容易受傷，就連他們那種經常用力踩踏地板的舞蹈，也比西方舞蹈風格常用的那種技巧精湛的跳躍及旋轉動作，較少傷及骨頭（和韌帶）。西方戲劇很早就開始考量舞者的身體。為了緩和大劈腿（Grands Jetés，舞者雙腿劈叉在空中伸展）及雙旋轉（Double Tours，舞者以自己的身體為軸心，在空中進行兩次旋轉）後用力著地的衝擊，於是發明防震地板。二十世紀採用舞蹈地毯，其橡膠層使舞台的表面均勻明亮，且具防滑功能。事實上，現今舊金山至東京已無任何一個專業舞蹈團會在光禿的舞台地板上跳舞。

就連碧娜‧鮑許早期的作品，從《片段》到《奧菲斯與尤麗蒂斯》，也在「一般」鋪設地毯的舞台地板上呈現。一九七四年年初，雖然她為了《伊菲珍妮亞》一劇將巴爾門歌劇院內舞台地板的各式結構調整為不同高度，並讓地板配合劇中人物伊菲珍妮亞、托阿斯（Thoas）、歐勒斯特斯（Orestes）和皮拉德斯（Pylades）的舞步隨實際情形擺動，然而最初的作法仍維持不去改變地板表面。

214

直到一年半後，碧娜‧鮑許才在史特拉汶斯基的《春之祭》中開創舞台地板設計的新型態，這也許因為她的舞台後來都由羅夫‧玻濟克負責設計有關（她前十個作品的舞台設計則由舞台設計師赫曼‧馬卡德〔Hermann Markard〕、柯里斯提安‧皮博〔Christian Piper〕、約根‧德賴爾〔Jürgen Dreier〕和卡爾‧科奈德〔Karl Kneidl〕共同分擔）。雖然碧娜‧鮑許強調她作品的舞台布景設計想法均出於自己，羅夫‧玻濟克只不過是將她的指示轉換成視覺的型態。但不可否認的是，直到碧娜‧鮑許與玻濟克合作後才停止設計結實穩固的舞台地板，而底層也變得粗糙、潮濕或滑溜，也就是說，底層變危險了。

從此之後，儘管所有同行幾乎仍繼續使用唯一一種舞台地板，但碧娜‧鮑許卻鮮少使用。她讓她的舞台設計師羅夫‧玻濟克及後來的彼得‧帕布斯特，建造舞蹈史中獨一無二的布景系列，尤其是非正統的舞台地板，這些地板除了本身的功能外，整體而言呈現干擾情形：在觀察者眼中它們傳遞一種既混亂，但又美麗的景象。

鮑許與玻濟克在《春之祭》中利用泥炭摒棄舞台地板的一般特性。覆蓋在舞台地板上厚約一公分的泥炭層對赤足舞者的影響微乎其微。然而它如壓抑情緒般為舞步消音，在舞蹈進行中，它不斷為跌落地面的男舞者赤裸流汗的上半身染色，當然它也染黑了女

舞者類似襯裙的輕盈服裝。

玻濟克曾為了一九七六年夏天的布萊希特－威爾之夜，將一條實際存在的烏帕塔街道和水溝的輪廓搬上歌劇院舞台，鮑許與玻濟克在寫實的街道排水溝內，表現這部描述輕佻少女及暴烈少男世界的作品。

不到一年，玻濟克為《與我共舞》將舞台改建成一座巨大的溜滑梯。前景只見一個布滿了乾枯樹枝的狹窄長條，平整且與地面同高，平滑的地面往後延伸直立形成幾公尺高。烏帕塔舞蹈劇場的男舞者大聲歡呼地使用平滑的斜坡，有如小孩在溜滑梯上玩耍的情景，他們嘗試從下方攀爬或跑上斜坡，但都徒勞無功。當然這個舞台布景還有個象徵含意：它象徵永恆的生命急流，只朝單一方向前進，而且不會回頭。

羅夫・玻濟克和碧娜・鮑許在一年後，即一九七八年年初，首次在舞台上嘗試水的實驗。當時正逢德國莎士比亞協會的年會，《馬克白》改編作品在波鴻劇院首演後移至烏帕塔繼續演出，他們為了劇名《他牽著她的手，帶領她入城堡，其他人跟隨在後》，在前台搭建一座深沉的水坑；演員經常墜入，使得水花四處噴灑，並飛濺至劇場正廳的第一排：這在首演時曾引發觀眾強烈的抗議，並造成演出瀕臨中斷。

在這對工作夥伴為《咏歎調》將整個舞台降至水底以下一公分深度之前（而且額外

在舞台背景建造一種游泳池，深度足以作為一隻人工河馬的沐浴場所），玻濟克違背所有編舞時要求舞台極盡空曠的規則，在《穆勒咖啡館》中為鮑許創造一個擺滿了數十張椅子的舞台空間。在幾次首演中，他親自在舞者前將椅子挪至一旁。這是玻濟克唯一一次放棄他在幕後的位置，全程在觀眾面前露臉。

對外行人來說，這個句子聽起來相當簡單：「在這對工作夥伴將整個舞台降至水底以下一公分深度之前……」但在劇場的實務中，幕後的工作卻非常艱辛。「這東西我們從來沒做過，」這句話經常在劇場界出現，烏帕塔的舞台技術人員當然也不例外，他們堅決表示：「碧娜，這行不通！」烏帕塔舞台技術人員的這番話絕非專斷行為，或甚至毫無工作熱忱的表現。他們的想法背後其實有其擔憂，擔心舞台無法完全防漏，滲漏的水分會破壞流體力學及下層舞台，在這種情況下將造成意外災害，可能要賠償百萬元的修繕費用。

碧娜‧鮑許在溫柔的表面下卻有著花崗石一般堅硬的個性，尤其是當事情牽涉藝術時。她從不滿意「這行不通」的說法，也不接受這種敷衍。於是她以堅持的態度回應烏帕塔舞台技術人員的反對：「至少讓我們嘗試一下。行不通，我們隨時可以放棄這個想法。」嘗試的過程順利成功，其結果革新舞台布景的美學觀念。許多導演和舞台設計師

在《咏歎調》之後，開始嘗試將水這項元素融入舞台布景概念中，這是他們之前從未想過的點子，但僅少數人有碧娜‧鮑許及羅夫‧玻濟克這般堅毅的持續性。

當玻濟克在一九八〇年辭世時，碧娜已經非常確定一點，那就是沒有任何一位舞台技術人員（也沒有任何一位舞台設計師）可以不斷推翻她那極為奇特的舞台布景想法。特別是她作品中的地板總是帶給觀眾耳目一新的驚奇感。彼得‧帕布斯特在與哈班和貝格菲德（Ulrich Bergfelder）合作兩次試演後（分別是《班德琴》和《華爾滋舞》），從一九八二年起成為碧娜‧鮑許的新任舞台設計師。他在《一九八〇，碧娜‧鮑許的一個舞作》中，利用一塊草皮覆蓋整個舞台地板，遇到巡迴演出時不需帶著，只要在演出地附近購買新鮮的草皮。一九八二年冬天《康乃馨》首演時，上千朵（人造）粉紅色康乃馨站立在一層薄橡膠襯墊上。舞者毫不在意地踩踏及碾壓花朵（每次表演時可摧毀其中上百朵花），於是必須定期從東南亞等勞工廉價的國家補貨。《康乃馨》的舞台結構由數量眾多的花朵、及兩座高聳的金屬支架組成，特技演員可以從支架上端向下跳躍，這對外行人來說顯得非常複雜。事實上，這個舞台結構反而比較簡單，而且可在短時間內完成，因此《康乃馨》迅速成為烏帕塔舞蹈劇場最受歡迎的巡迴作品。

然而，廢除穩固的舞台底座絕非教條。早在一九七七年玻濟克已在《藍鬍子——聽

貝拉・巴爾托克「藍鬍子公爵的城堡」的錄音中，為一間世紀交替時所布置的大型房間的地板灑上乾枯的葉子，他在《貞潔傳說》中並沒有真正使用結成冰的水、或為了每次演出利用製冰機重新製造底層的冰，他只是將它畫在舞台地板上。

碧娜・鮑許大部分的舞台布景依舊不尋常。如在《一九八○》和《貞潔傳說》之後的《班德琴》，鮑許把握了一個偶然的機會，或許其他人可能將這個機會視為阻撓她工作的障礙：當舞台工作人員接受烏帕塔劇院經理的指示，在進度嚴重落後的總彩排中拆除舞台時，碧娜・鮑許反而從中得到新靈感，於是在首演前一刻，她為舞台做了最後的調整。

一九八六年，鮑許和帕布斯特在《維克多》中，將事件的場景設計為一個深坑，男舞者楊・敏納力克從坑洞的最上緣，不斷地將細沙鏟進深坑裡。一九八七年，《預料》的舞台上裝飾著巨大（人造）樹形仙人掌，宛如生長在亞利桑那州的沙漠中。一九九三年，《船之作》的場景主要為一艘航行於荒涼沙灘的巨大快艇。一九九六年由四所美國大學贊助的作品《只有你》，以加州紅木巨大樹幹包圍的林中空地作為演出場景。《拭窗者》的基本舞台布景成分是一座由中國牡丹花組成的動態大山，這齣劇呈現香港奇異的、且在

鮑許眼中諷刺誇張的特性；牡丹山象徵中國，香港在此劇首演後幾個月即將回歸中國。

彼得‧帕布斯特在鮑許最新的作品、發生於維德角島嶼的《熱情馬祖卡》中，讓火山熔岩從布景後方的一道裂縫流入一個白色的舞台箱中，火山熔岩在舞台後方形成一個山丘，女舞者在山丘上搔首弄姿地作日光浴，許多舞者出場時跨行顛簸、危險的路徑，越過火山熔岩，並降落在原本的舞台上。

鮑許後期作品有兩個舞台布景特別值得一提。《帕勒莫、帕勒莫》在一九八九年德國圍牆倒下不久後完成，劇中首先出現一座灰色水泥石塊砌成的圍牆，將巴爾門歌劇院的舞台入口完全封住。演出進行一段時間後，當觀眾——他們在舞台布景方面已逐漸完全信任碧娜‧鮑許——正好奇該劇是否將在圍牆前不到一公尺深的舞台上演時，圍牆斷裂傾倒，碎片散落一地，揚起的大量灰塵幾乎充滿整個舞台，直到演出結束前，碎片持續留在舞台上。演出及舞蹈在艱難、危險的舞台和四周尖銳的殘骸中進行。

鮑許和玻濟克在將近二十年前對水的嘗試，後來由帕布斯特及鮑許在《悲劇》中將之推向登峰造極境界。在一個幾乎覆蓋整個舞台且盛滿水的深池中，主要的舞蹈區中出現一塊宛如被火山灰覆蓋的大型浮冰，舞者只能以跳躍方式越過水面到達浮冰上。舞作中第二段則出現一道垂直的瀑布，從舞台上方傾入海洋。這是鮑許的舞台技術人員所締

造的一項創舉。

然而即使是小範圍的運用，水在碧娜‧鮑許的作品中逐漸獲得重要性。它被裝在桶子、水族箱、塑膠袋及塑膠瓶中帶到舞台上。供人飲用、吐出及清洗，它也被用來噴灑舞台及舞者身體，由人工噴水器中噴灑。楊‧敏納力克甚至曾經嘗試在一個微小的水坑中游泳。水作為生命的源泉，並日益成為人類重要、但有限的資源，因此它在碧娜‧鮑許的作品中佔有更重要的地位，於是她在八○年代開始的所有作品中，探討環境問題。

不僅碧娜‧鮑許作品的底層，就連她在表演中所運用的道具也非常特殊。在《詠歎調》中，她請人製作一隻與實物大小相同、栩栩如生的河馬，讓它在一場淒美的外遇中與女舞者喬安‧安迪科特演出。在《貞潔傳說》中，河馬由三隻同樣栩栩如生的鱷魚代替，它們穿插在舞者之中爬行於地板上，其動作引人恐懼，但卻是無害的猛獸。然而對舞動假鱷魚的臨時演員來說，一開始時就面臨身體上的問題。因為鱷魚的身軀不同於河馬，它相當窄小，而且材質顯然不透氣，因此初步利用鱷魚的嘗試並不十分順利，臨時演員穿戴人造鱷魚時產生身體不適、甚至昏厥的情形。在《預料》中，以亞利桑那州的荒漠作為場景，一如碧娜‧鮑許前部作品使用外來動物的情況，此作中唯一的海象迷了路，該情況再度出現在《熱情馬祖卡》中，只不過在《預料》這部作品裡，它還是個空

盪的外殼，如今多了肉和脂肪，變成一個貨真價實的動物。

在《一九八○》中還出現過一隻人造小鹿。碧娜‧鮑許劇場中的其他動物卻是活生生的——此多半指的是狗，如在《維克多》中有人帶著迷你膝上犬出來拍賣，該部作品中還有兩隻北德沼地綿羊在寸草不生的草地上放牧；楊‧敏納力克也曾在《拭窗者》的舞台上溜兩隻北京狗，在《康乃馨》中守護康乃馨花田的德國狼犬和牠們的飼主也分別在舞台上四處張羅。狗有時不停吼叫，但在其他演出中卻由人牽著安靜地徘徊，這跟事物的本質有關：畢竟戲劇一直是有生命的，更何況碧娜‧鮑許的演出絕對跟其他人的不一樣。

介於深灰與黑色之間的陰鬱作品：在《貞潔傳說》中，三隻栩栩如生的鱷魚，穿插在舞者之中爬行於地板上。（攝影：Gert Weigelt，科隆）

13

它有時讓人心碎

"Manchmal zerreißt es einem das Herz"

Pina Bausch

● Wuppertal

如何為作品尋找音樂

假如碧娜・鮑許活在一百或一百五十年前的話，那麼她可能也會像當時的芭蕾舞大師一樣，請人為自己作品的音樂譜曲或安排。十九世紀時，為編舞家（當時被稱為芭蕾舞大師）工作的作曲家得正確遵守其指令的情形非常普遍，作曲家必須注意音調、節奏、旋律或特定樂句的長度。以這種方式工作常常無法創作出有品質的音樂，如當年柴可夫斯基（Peter Tschaikowsky）曾為編舞家馬里歐斯・貝提帕（Marius Petipa）的《灰姑娘》一劇作曲，里歐斯・貝提帕在一八五〇至一九〇〇年間，將聖彼得堡的沙皇芭蕾舞團（今天稱為基洛夫芭蕾舞團）塑造成全世界最優秀的舞團。

二十世紀初來自聖彼得堡的俄羅斯芭蕾舞團的實際經驗，為西方古典舞蹈藝術開創新的繁盛期，雖然新式芭蕾舞原則上得有新的音樂類型來搭配的習俗未曾改變。但是，俄羅斯芭蕾舞團的傳奇團長狄亞基列夫（Serge Diaghilew）不再為了新的芭蕾舞劇向明庫斯（Ludwig Minkus）、艾羅德（Louis-Joseph-Ferdinand Hérold）或羅汶斯基奧德（Herman Severin Lovenskjold）等世界知名作曲家邀稿，他轉而請教當時新音樂的代表，如德布西（Claude Debussy）、拉威爾（Maurice Ravel）、理查・史特勞斯（Richard Strauss）、林姆斯

基—高沙可夫（Rimskij-Korssakow）、薩蒂（Erik Satie）、曼努埃爾‧法雅（Manuel de Falla）等人，甚至經常委託後來成為俄羅斯芭蕾舞團的專屬作曲家史特拉汶斯基。由於這些作曲家基本上不讓人干預他們的美學判斷，因此後來編舞家對芭蕾舞音樂結構的影響力銳減。原則上編舞家只能咬牙切齒，忍受作曲家提供給他們的音樂初稿。

這種情形也出現在特別幸運的藝術共生上，如史特拉汶斯基和芭蕾舞史上也許是最重要的古典編舞家巴蘭欽之間。巴蘭欽對共生運作做了一個詮釋，從此聲名大噪，他指出，對一部芭蕾舞音樂而言，「重要的並非是旋律，而是時間的分配。」「我本身並非時間的創造者。我喜歡服從他人，只有音樂家是時間的創造者。史特拉汶斯基創造了一段非常美好的時間，他是一個開創美好時代的小個子先生。我一生中只認識一些人，他們能製造非常有趣的片刻，讓人如魚得水般置身其中。史特拉汶斯基先生提供我美好的時間，而且我喜歡悠遊其中。」

巴蘭欽當然是對的。時間的創造者，如史特拉汶斯基這類的作曲家非常罕見，而且有少數作曲家根本對為芭蕾舞作曲毫無興趣。許多編舞家逐漸對二流作曲家所完成的作品感到不滿意。當代雖然仍有委託他人製作新的芭蕾舞音樂的情況，但已逐漸少見，於是編舞家捨棄上述作法，改為使用現成的音樂，這些音樂不是針對某部舞作而作，但它

們的音樂內容、韻律或「時間感」卻能被接受。

碧娜‧鮑許最初編導的幾部作品，如《片段》、《在時光的風中》及《在零之後》，在音樂的尋找上，她選擇現成的音樂創作，並配合韻律及音樂，調整她的動作。後來烏帕塔劇院經理阿諾‧傅斯騰洪福為了《舞者的活動》及這部呈現華格納歌劇《唐豪塞》中紀念酒神的歌舞作品，從外界引薦音樂給碧娜‧鮑許，她雖然能感受這些音樂的原始面貌，但感應的方式仍有些傳統。

自一九七七年夏天《與我共舞》後，組合音樂的形式成為碧娜‧鮑許作品的規則，該規則以改良形式重新吸收十九世紀的作法，碧娜‧鮑許最初在烏帕塔的幾年內逐漸轉向這種形式。一九七四年初夏，碧娜‧鮑許為烏帕塔劇場演出斯波利安斯基的歌舞劇《兩條領帶》，並以編舞家身分與輕盈的繆斯女神有過初次經歷，半年後她在獨幕劇《我帶你到轉角處》中利用繆斯女神，讓烏帕塔的舞者用歡快節奏演唱流行音樂。

在一九七四年年初，碧娜‧鮑許首次參與葛路克的歌劇《伊菲珍妮亞在陶里斯》的工作，一年後又完成第二部葛路克歌劇《奧菲斯與尤麗蒂斯》。值得注意的是對於葛路克音樂的處理，碧娜‧鮑許在《伊菲珍妮亞》的巴黎版本中，特別刪除為芭蕾舞設想的部分（而鮑許卻在第一次以義大利版演出的《奧菲斯》中完整保留葛路克的音樂，就連

《伊菲珍妮亞》劇中被排除在劇場兩側包廂的歌手，也和舞者共同在舞台上表演）。有人針對《伊菲珍妮亞》一作解釋，在一齣充滿舞蹈表演的歌劇中不需要「穿插」芭蕾舞，這種說法絕對有深遠的意義。

之後在一九七五／七六年的演出季中，碧娜‧鮑許以莊嚴的音樂作品型態來編舞。在一場史特拉汶斯基之夜演出上，她利用作曲家的三個作品，其中最困難的是《春之祭》，鮑許在這部偉大作品中詮釋犧牲者的心情，此作成為她邁向國際的第一步。原本為巴蘭欽作曲的《小市民的七宗罪》，成為史特拉汶斯基之夜演出後的布萊希特─威爾之夜的第一部分，然而反觀這第一部分，在它的美學品質和戲劇效果上，遠遠不及當晚以布萊希特和威爾的歌曲組合的第二部分。事實上，也許那只是在潛意識中，但碧娜‧鮑許可能已做過評估，放棄以呈現莊嚴音樂編舞。

鮑許下一個音樂經驗可能更具決定性。當碧娜‧鮑許在接下來的演出季中深入研究貝拉‧巴爾托克的獨幕歌劇《藍鬍子公爵的城堡》時──原本只是作為貢獻給「藍鬍子」神話晚會的部分演出──她強烈排斥劇中音樂，並將其改成從未出現過的類型（出人意料的是，巴爾托克挑剔的繼承人竟然未對著作權問題提出異議）。一如藍鬍子對待他的女人們般，鮑許將巴爾托克的音樂劃分成幾個小部分，她的作品《藍鬍子──聽貝拉‧

巴爾托克「藍鬍子公爵的城堡」的錄音》中的英雄，不斷地暫停錄音帶，倒帶並重新播放，將劇中音樂分節，重複地聽其中同樣的樂句。

雖然這並非碧娜·鮑許最後一次在她的作品中運用嚴肅的音樂，但是她後來在處理這類音樂的方式卻變得非常不同。她以亨利·普賽爾憂傷的詠歎調來搭配《穆勒咖啡館》。在《詠歎調》的音樂中，她也用錄音帶播放莫札特的「小夜曲」。在《康乃馨》中，甚至更明顯地在《悲劇》中，可聽見大量舒伯特的音樂。然而鮑許基本上並非以傳統模式「詮釋」音樂，而是如同在電影中，將它用來營造氣氛，賦予特定的用途。如利用轟隆作響的擴音器播放錄音帶中的「小夜曲」，如此一來便喪失了原有氣氛，在《詠歎調》中聽來似乎像流行音樂。總而言之，其使用的任何音樂，不論是莊嚴的或娛樂的，都會採取音樂拼貼方式處理，而且有時為了配合其他新的用途，會捨棄音樂原創的意義。

這種處理音樂的手法始於《我帶你到轉角處》，並在布萊希特—威爾之夜的第二部分首次達到高潮，自一九七七年的《與我共舞》（劇中碧娜·鮑許特別運用了民謠）後，即成為規則。從此之後，碧娜·鮑許作品的戲劇節目單上開始出現了一長串音樂提供人的姓名。例如，《蕾娜移民去了》的節目單上印著：「貝里（Barry）、伯格曼—羅格朗

（Bergmann-Legrand）、葛立高・曼西尼（Gregor Mancini）、羅傑斯（Rodgers）、舒茲－萊歇爾（Schulz-Reichel）、溫克勒（Winkler）、法蘭茲・施密特（Franz Schmidt）、馬克斯・史坦那（Max Steiner）等人的熱門、流行和不朽樂作。」在《交際場》的節目單上則印著：「查理・卓別林（Charlie Chaplin）、安同・卡拉斯（Anton Karas）、璜・羅薩斯（Juan Llosas）、尼諾・羅塔（Nino Rota）、尚・西貝流士（Jean Sibelius）等人的音樂。」

碧娜・鮑許不會從拼貼的多元中設限。她向評論家賽佛斯（Norbert Servos）解釋：「能利用單一作曲家的作品來編舞，也是件很棒的事。當時在《班德琴》中，我幾乎只用卡洛斯・葛戴爾的音樂。」

從一九七七年起的巡迴演出開始，碧娜・鮑許經常將各種音樂帶回國內，如歐洲的民謠和藝術歌曲──主要為地中海地區，後來逐漸也有來自亞洲、非洲、近東和拉丁美洲的音樂。這些奇特、具異國風味的音樂不斷注入她作品中，並完全主宰一些較新的音樂組合。一九九五年時，她對賽佛斯說：「我對許多以前不認識的音樂感受特別深刻。而這種多元性正反映我的舞團中有二十六位不同舞者的情形。即使如此，還是能共同創造一種和諧。這當中有許多形形色色的事物，全世界皆然。」

一九八〇年十二月演出《班德琴》時，節目單上首度出現了馬帝亞斯・布爾克特

（Matthias Burkert）的名字，他是該作品唯一的「音樂工作人員」，這現象從此之後一直不變。布爾克特在一些作品中演奏鋼琴，也偶爾獻唱。但是，他有另外一項主要任務。

如今碧娜·鮑許認為，布爾克特基於多年經驗熟知她的品味：「也就是說，他知道我不喜歡什麼。就像我經常得尋覓音樂或找人討論，尋覓音樂也同樣成了他的任務。有時舞者也會帶音樂來。」

畢竟碧娜·鮑許本人是最後挑選她作品音樂的人，至於她如何決定，在與賽佛斯的對話中，她模糊地解釋：「我該怎麼說，這一切都是感覺。一切都會被檢視，無論是可怕的，或是美好的，我們對一切一視同仁。它有時候讓人心碎，有時候你知道它，有時候你感覺到它，有時候你也必須遺忘它，從頭再找起。你必須完全清醒、敏感且多愁善感。這是沒有系統的。」

在這個沒有系統的規則中，所有的音樂都能融合在一起（如鮑許的作品共同激起最大的場景對比）。古典樂搭配流行歌曲，民俗作品搭配藝術歌曲，舒伯特「冬之旅」的節錄或弦樂五重奏搭配阿根廷探戈、西西里島的進行曲和來自非洲或印度的擊鼓。碧娜·鮑許不畏懼偶爾的不協調，從對比中譜出音樂的和諧，這絕非古典西方音樂的和諧，但隨時能引起共鳴，也許還能符合世界村的調性結構，今日在該世界村居住的是由

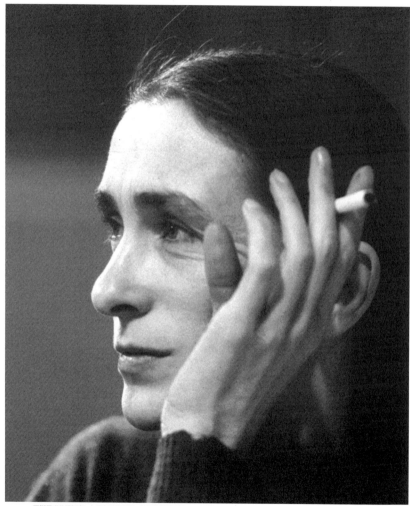

不斷思考的編舞家：七〇年代的碧娜，魷許總是煙不離手。（攝影：Gert Weigelt）

ＣＮＮ及ＭＴＶ等媒體所限定的世界居民。

碧娜・鮑許尋找音樂的方法及選擇的音樂，在過去幾年內儼然成為一個學派。許多年輕的舞蹈劇場編舞家（不只在德國），逐漸複製鮑許，即使不是鮑許在舞蹈上的工作方式及結構的要求，但至少是她如何將一部作品與音樂結合的風格。無論在音樂或場景上，原創品依然是無可比擬的。

14

裸體上的時髦服裝

Schicke Kleider auf nackter Haut

Pina Bausch

● Wuppertal

時尚及題材

碧娜‧鮑許私底下和本人跟時尚很少有關係。數十年來她的服裝從未改變過。除非她必須穿著華麗的服裝，如一九九七年六月初，在柏林參加德國最高榮譽藍馬克斯勳章（Orden Pour le mérite）的授與典禮，否則一律穿著運動衫和剪裁寬鬆的長褲，有時披上一件外套，通常是全身黑。只有在印度和其他炎熱國家，偶爾可見到她穿著淺色衣服。

她也曾穿這套黑色衣著出現在她一九九五年的作品《丹頌》中。但是當她在《穆勒咖啡館》中舞蹈時，她則穿著淺色、輕盈、類似襯裙的扇狀服裝。《在時光的風中》是碧娜‧鮑許在一九六九年參與的唯一一場比賽，當時她以此作贏得科隆編舞大賽的冠軍，在一張為這齣獨幕劇獻舞的舊照片中，她穿著一件灰色的緊身芭蕾舞衣及同色的褲襪，這在當年儼然成為一種全世界「現代舞」舞者的制服，其他（福克旺芭蕾舞團）作品中的舞者也是如此穿著。

然而碧娜‧鮑許的舞者在移居烏帕塔後，立即脫下這身制服。在一段短暫的過渡期內，她請舞台設計師為舞者設計舞衣。在《伊菲珍妮亞在陶里斯》中，她甚至親自出馬。在她烏帕塔的就職演出作品《費里茲》中，羅夫‧玻濟克被任命與服裝設計師赫

236

曼・馬卡德合作。從《奧菲斯與尤麗蒂斯》到玻濟克辭世不到六年的光景，他不僅得負責設計烏帕塔舞蹈劇場的所有布景，還得為服裝設計費心，但他始終嚴格遵守鮑許的指示。

在《春之祭》中，鮑許和玻濟克為舞蹈劇場創造一種新的服裝時尚。上半身裸露的男舞者不再穿著緊身芭蕾褲，而改穿和一般西裝相同的黑色長褲，女舞者則穿著淺色、輕薄、幾乎透明的短衣。在表現（女性）受難人的角色時，不以服裝的剪裁，而以紅色為依據。如果受難人最後因死亡而掙扎抖動時，兩條支撐紅色短衣的細肩帶會有一條斷裂，於是透明的衣服滑落，露出女舞者的胸部。這是一幕赤裸裸的情慾畫面，它只是凸顯受難人身為人的脆弱，然而後來在一些民風比德國還保守的國家巡迴演出時，這卻引發軒然大波，甚至出現批評的聲浪。

之後碧娜・鮑許處理女舞者的裸體時不需再躊躇不已，這情形不僅出現在玻濟克為她設計服裝的年代中，也可見於八〇及九〇年代的作品中，當時的女舞者瑪麗翁・希托為烏帕塔的舞者縫製舞衣。許多由玻濟克和希托設計的非常時髦漂亮的服裝都是透明的，或稍微一動就從女舞者完全無支撐的胸部滑落。有時候，鮑許樂得利用裸露場景來愚弄觀眾，例如在《帕勒莫、帕勒莫》中，當楊・敏納力克高舉起菲歐娜・克羅寧（Fiona

Cronin）時，突然間手裡握著的只剩一件晚禮服，這時女舞者裸露上半身從衣服下方翻滾出來。或在美國作品《只有你》中，芭芭拉‧韓蓓爾指責劇場正廳第一排一名虛構的偷窺狂，說他很無聊，為了要消除這種無聊，她用剪刀剪斷晚禮服的肩帶，使自己在演出中途裸露胴體。女舞者毫不扭捏地在舞台邊緣更衣，從一件洋裝跳進另一件中（在碧娜‧鮑許大部分的作品演出的觀眾，仍無法隨時間接受她作品中的這種現象。

鮑許在她的作品中絕不矯揉造作。雖然美國人認為這是「女人的憤怒」，但對德國觀察家而言，這不過是種嘗試，藉由裸露和對性的性慾式表達來刺激觀眾，或純粹將觀眾「釘在」情色的軌道上。觀眾反而對此無動於衷，他們不認為女舞者的裸體是一種挑逗，而是視為理所當然（或至少願意正視它）。然而碧娜‧鮑許目前（或過去）在面對態度保守的觀眾及評論家時，仍經常遇到困難。這裡指的絕非只是以宗教為基準的社會（如印度），而特別是顯然受過啟發的觀眾及美國這類大城市的評論家。

一九八五年十一月，適逢一場針對美國及德國舞者、編舞家及評論家的德國舞蹈競賽，歌德學院紐約分校特地舉辦一場介紹美國舞蹈與德國舞蹈劇場的關係的研討會，具有影響力的《紐約時報》舞評家安娜‧綺色果芙（Anna Kisselgoff）指責當時缺席的碧娜‧

鮑許，認為她過度結合野蠻及暴力。但觀眾席中卻有人舉手發言並糾正她。這項對暴力的指控其實只是一種推託之詞，事實上，這關係著美國觀眾面對鮑許處理性時的慌亂表現。

後來，《費城詢問者報》（Philadelphia Inquirer）的評論作家南西·戈得納（Nancy Goldner）及一位不知名的聽眾，針對同樣的討論發表一篇兩頁長的評論，他們表達一個論點，認為至少讓美國觀眾慌亂的，除了（表面上的）表達手法的野蠻外，還有男舞者裝扮成女性、演出女性式的裸露身體的大膽呈現。這種裝扮術第一次出現在《七宗罪》的第二部分，並從此開始時而大規模、時而小規模地出現在鮑許的所有作品中，尤其在巡迴全世界的《康乃馨》中更是發揮至極致。

鮑許和她的服裝設計師很早就為男舞者設計標準服飾，如第一次在一九七四年年底的《我帶你到轉角處》中，男舞者穿著商人的工作服，淺灰色、煤灰色或特別常見的黑色西裝，西裝下是白襯衫，不繫領帶，偶爾也會裸露上半身。在《與我共舞》中，鮑許與玻濟克額外為一組男舞者戴上深色帽子，將他們轉變成一群暗黑的死亡之鳥。這些商人成群結隊出現時，即快速形成一股威脅，女舞者則因為他們呈現出的大片陰森感，而變得膽怯、依賴。這組男舞者如同一個坦克部隊，碾壓過任何一名反抗的女性，他們不

像在《在山上聽見呼喊》中既是掠奪女人的獵人，彼此也是戀人。

鮑許偉大作品中的女性大多數受到大肆裝扮。她們經常穿著露肩的晚禮服（並多次在演出過程中更衣），甚至偶爾穿著毛皮大衣。這些女性作為受歡迎的奢華人物，性感且有魅力，在性別爭議中尋找並創造利益，這個爭議直到八〇年代中期一直是碧娜‧鮑許最重要的議題，但女性利用這種裝扮，從男性賦予其性渴望的意義中尋求定位。

早在「政治正確」這個名詞從美國傳到德國之前，裝扮成女性，從表面上觀察，是將男性帶到女性的一面。這類似美國總統甘迺迪於六〇年代初，在分裂柏林的圍牆邊說：「我是柏林人。」然而碧娜‧鮑許在作品中將男人轉變為女人，絕對具有更多含意。基本上，裝扮成女人的男人可以偷取女人最後僅存的東西：女性認同。在《七宗罪》中，男人抗議地表示，他們同樣地能做好女人做的事，基本上，他們自認為是更好的女人。在《康乃馨》中，穿著女性服裝的男人也明顯呈現較佳面向，如女舞者必須蜷曲著身體在桌下舞蹈，而男舞者卻可以如孔雀一般在桌上肆無忌憚地伸展手腳。然而男人就是以這種傲慢的姿態，成功地諷刺自己愛出鋒頭及炫耀的天性，碧娜‧鮑許經常說，他們需要解放，至少如同女人一般急迫。她的作品這麼做，不只是透過表演者的裝扮，而是為了讓男人從社會壓迫中獲得解放，並擺脫預設的思考與行為模式。

15

盲眼女皇

Die blinde Kaiserin

Pina Bausch

Rom ● Wuppertal

碧娜‧鮑許與電影

　　烏帕塔舞蹈劇場在羅馬的阿根廷劇院的第一場巡迴表演後，電影導演費里尼和他的妻子茱莉艾塔‧瑪西娜（Giulietta Masina）也是在舞台後面眾多等著見碧娜‧鮑許的名人之一。那是一次有後續發展的會面。費里尼對鮑許的個性留下了相當深刻的印象，主動地力邀她在下一部電影中飾演一角。

　　費里尼與碧娜‧鮑許的這次會面在一九八二年九月底。幾個月後，費里尼就在冬天展開電影拍攝工作，碧娜‧鮑許是其中一名演員。她在船難電影《揚帆》中飾演一名盲眼女伯爵，這是個中等的角色，導演特別要求鮑許展現難度很高的啞劇式能力。

　　其實，一九八二至一九八三年的這個冬天，碧娜‧鮑許根本無法挪出時間與費里尼工作。「不過我後來想，也許與費里尼拍電影會是個我無法再次體驗的經歷。」她在前往羅馬之前的一段簡短訪問中如此解釋。她周遭每個人都建議她把握這個機會，於是她抱著「也許能學習一些關於電影的製作知識」，接受了這個工作。「當然有人願意試用我，對我是一種鼓勵，而我也期待能從中獲得重要的經驗，並運用於舞蹈中。」

　　有機會向費里尼學習，並運用於舞蹈中的這種說法令人相當驚訝，因為碧娜‧鮑許

與許多將電影作為支援策略的同行相反，她對於將電影或電影連續鏡頭加入舞蹈劇場的製作，並沒有太大的興趣。一九八二年夏天她雖然曾在兒子出生後的第一部新作《華爾滋舞》中，首度加入一小段電影連續鏡頭，主要是呈現一段分娩過程及新生兒，還有父母親以雙手呵護嬰兒的畫面。然而與費里尼合作之後，電影的元素仍然不常出現在碧娜·鮑許的舞台作品中。

在《黑暗中的兩支香菸》中，楊·敏納力克在賀蓮娜·皮孔裸露的上半身放映一部影片，該過程本身比影片內容更重要。但是在後來作品中所出現的電影放映，其實較屬舞台設計，而非戲劇發展的組成部分。一九九五年，鮑許在《丹頌》中親自在悠遊於水族箱內的魚群面前，表演一段多愁善感的獨舞。一年後，在探討美國的作品《只有你》中，多明尼克·梅西諷刺地模仿瑪麗蓮·夢露在一部感動人心的電影中所飾演的美國西部人的角色。

直到一九九八年年初，在為了里斯本世界博覽會而創作的《熱情馬祖卡》中，碧娜·鮑許和她的舞台設計師彼得·帕布斯特才加強對電影的運用。鮑許在演出的前二分之一時間內，放映介紹舞台實景的電影連續鏡頭，這些實景的電影畫面，模糊地在由天然光和人工照明混合而成的雙重光中呈現。作品前半部的電影元素仍限於三個連續鏡

頭，其中無任何元素是特別為該作品挑選，而是由不同檔案拼湊而成，且過程中速度不斷加快。首先一位老男子和一名年輕女子以非常安靜、幾近莊嚴的節奏，在一場維德角（社交）舞蹈比賽的鑲木地板上移動。接著攝影機以迅速連續放大照片的方式，帶我們瞭解一個熱帶地區的樂隊，最後影帶將觀眾帶上一趟鐵路之旅，觀察旅客和不斷在眼前飛逝的風景。

《熱情馬祖卡》第二部分開始時，一段電影連續鏡頭再度充分地停留在維德角的舞蹈比賽和唯一的一對男女上，這次是一對年輕男女。之後，碧娜‧鮑許特別放映標榜速度的場景：狂噪的公牛、火鶴鳥群、海洋激盪的怒吼（這顯示舞台布景偶爾也可移向海中），最後則出現盛開的花朵：玫瑰花、百合花、仙人掌、蘭花，從慢速攝影到幾乎迅速盛開的過程。電影難以或根本無助於故事情節的發展。然而它們使影像非常快速地進行，此外，它們也創造出一種鮑許其他作品中前所未有的氛圍。

即使碧娜‧鮑許一開始未將她在費里尼電影中蒐集到的經驗，運用至她的編舞工作中，但她對電影的想法肯定已烙印在腦海中。一九八九年，她並沒有再創作新舞作，而是和烏帕塔舞蹈劇場的舞者共同拍攝一部劇情片《女皇的悲歌》。這部片子述說故事的方式與碧娜‧鮑許的其他作品相同。它與那些作品之間的主要差異在於，大部分的電影

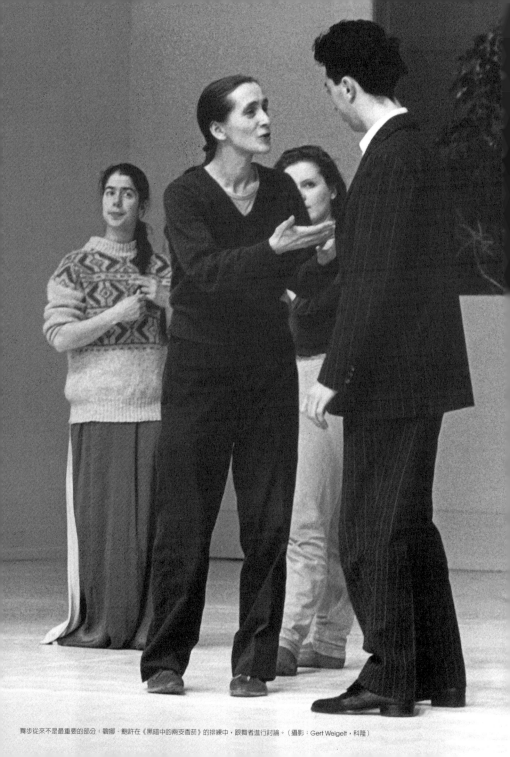

舞步從來不是最重要的部分：碧娜・鮑許在《黑暗中的兩支香菸》的排練中，跟舞者進行討論。（攝影：Gert Weigelt，科隆）

場景並非發生在舞台上或舞蹈練習教室內，而是在室外。

電影的第一個鏡頭將觀眾引進一個秋天的森林中。一陣強風吹動覆蓋滿地的黃色落葉。接著攝影機的鏡頭拉近，此時觀眾看見這道風是由一部製風機製造而成，女舞者賀蓮娜．皮孔辛苦地拖著這部機器穿越秋天的森林。《女皇的悲歌》是攝影師馬丁．薛佛（Martin Schäfer）的最後一部電影，他在第一段電影連續鏡頭中立即將碧娜．鮑許的主題結合：世界的冷漠，以及為了獲取世界和生命中的某種意義，在藝術上作出的巨大努力。

《女皇的悲歌》並非舞蹈電影，一如碧娜．鮑許的作品就傳統意義而言並非舞蹈作品一樣。然而，這項製作完全跟一般描述故事且有劇情的電影不同。參與這項製作的人，除了攝影師馬丁．薛佛和戴特賴夫．愛爾勒（Detlev Erler）外，只有碧娜．鮑許的固定工作班底：舞台導演萊穆特．侯格、服裝設計師瑪麗翁．希托和音樂顧問馬帝亞斯．布爾克特。碧娜．鮑許也許已經從觀察費里尼中學習到一些東西，但絕非是電影的結構。

這部電影總長一百分鐘，但主角從未在片中出場，大部分是由一連串超現實的畫面組成，在前半段（或更長）未出現任何字句──然而我們看過碧娜．鮑許的舞台作品，

246

十幾年來語言在她的作品中都佔有一席之地。首先藉由一種非常難以接受、奇怪的音樂來詮釋及強調這些畫面，一種尖銳、由業餘樂手演奏的西西里悲嘆音樂（這影射不久後幾乎與電影同時期完成的《帕勒莫》一作）。這個音樂出現在電影開始與結束時，這位女導演親自在裁縫桌上剪輯她的電影，並在影片當中不斷地播放悲傷的南美探戈音樂，偶爾也穿插一小段憂鬱的爵士樂，甚至單調而非激動的非洲及近東音樂。

直到電影的後半部才出現一、二段台詞：如模糊的愛撫聲，無意義的對話，譏諷在這世上去愛人、及作為倖免於難的愛人的艱辛。這大部分的台詞由感人的梅西蒂・格羅絲曼口述，這台詞一方面似乎陳述著最後的事實，另一方面卻像是迂腐的陳腔濫調，人們只能對它一笑置之。

就畫面內容來看，《女皇的悲歌》如同一部碧娜・鮑許式的詩文選集。這部電影集結許多鮑許曾以類似方式在她的舞台作品中處理過的主題。烏帕塔舞蹈劇場的舞者負責電影演出，對它的舞迷而言，《女皇的悲歌》一片在內容上絲毫無新鮮感，但不容忽視的事實是，如今場景及劇情並非發生在舞台上，絕大部分也不在室內，反而主要是在室外進行。梅西蒂・格羅絲曼直接將她的沙發挪到馬路邊，從遠距離的攝影鏡頭看起來，彷彿是坐在烏帕塔街道中的一座小島上。楊・敏納力克在大雨滂沱的排水溝中刮鬍子，

路過的每輛車所濺起的水花噴得他滿身。

森林及田野中的場景比城市中的場景還多，甚至大部分出現在雨中或雪中。碧娜‧鮑許的畫面中經常只有一名舞者。如賀蓮娜‧皮孔穿著花花公子的兔女郎裝和高跟的輕便鞋，蹣跚地走在剛耕作過的田地上。市田京美穿著輕薄短洋裝在暴風雪中的一座橋上跳舞。茱莉‧史坦札克穿著便服匆忙地穿越籬笆下，在草地上開始漫長的逃亡。楊‧敏納力克努力將一個顯然十分沉重的櫃子扛在肩上，扛著它越過一座草地叢生的山坡，並利用一條繩子將一個可能是自己的孩子拉上樹梢。一如在《康乃馨》中，安妮‧馬丁（Anne Martin）幾乎赤裸的背著一部手風琴越過田野。

多明尼克‧梅西「帶著天使的翅膀」——節錄自鮑許於七〇年代後半期創作的小舞蹈歌劇作品《蕾娜移民去了》中的一段場景——在被雪覆蓋的森林中，漫無目的地遊蕩，並拍擊低掛樹枝上的雪。

經常讓六項事件同時出現在自己作品中的碧娜‧鮑許，堅持拍攝電影外景時隔離人群。她讓人們看起來似乎是獨自存在於這個冷漠的世界中。這部處於一種安靜且穩定旋律中的電影，再度陷入不和解及不讓步之中，此乃鮑許以前舞台作品的獨特之處，但在她後來的作品中卻完全蕩然無存。

碧娜‧鮑許的演員在一些場景中創造藝術作品，而非根本的「藝術」，但她似乎想利用這些場景對大部分畫面的悲傷及不和解提出反證。然而最終結果是，這些藝術作品場景——短舞，碧翠絲‧李柏納提在敏納力克的肩膀上作平衡練習，格羅絲曼的古典滑稽模仿表演——只是更加深化深不可測的悲哀，此外還有謹慎地進行的裸露癖，一名年輕女子讓其他人擠壓自己的乳房，並作勢親自啜飲乳汁，這與色情無關，而是嵌入整體的悲傷之中。

對鮑許而言，即使在她的兒子出世後已成為樂觀泉源的家庭，在此也陷入一般的幻滅。碧翠絲‧李柏納提手臂上赤裸的小孩吵鬧著，只是不情願地在電影中被展示，而由年輕及年長的表演者抱著穿越過空地的嬰兒不斷地大聲哭叫，這是對精神最大的折磨。在演出結尾中，一名肥胖年老的家庭主婦在探戈音樂中，獨自跳著踢踏舞穿過她的房子時，也如漢斯—迪特‧科內伯（Hans-Dieter Knebel）在苦悶殘暴的《馬克白》中最後一幕般，幾乎無法使這個畫面明朗。觀眾離開電影院時，心情沮喪，而非滿腔熱情。

由於《女皇的悲歌》一片不易處理，且未做適當調整，自然未能成為一部賣座電影。如同十五年前，碧娜‧鮑許剛在烏帕塔劇院演出的情況雷同，一般電影觀眾在毫無準備之下突然得面對碧娜‧鮑許的看法及美學觀點。九○年代觀眾的反應與七○年代的

劇場觀眾沒什麼不同，他們既不打算、也無能力同意這種極端的剪輯技術和導演超現實的畫面內容，更不用說讓人把人類苦難的無情當作娛樂消遣來呈現。就連那些應該是被費里尼、柏格曼（Ingmar Bergman）、高達（Jean-Luc Godard）和雷奈（Alain Resnais）等導演的電影所訓練的影評人，也統統備受壓力。鮑許的影片語言對他們而言是如此陌生，像月球般地遙遠，因此難以引起大多數人的共鳴。

也許對碧娜・鮑許而言，投入電影媒體及製作一部個人劇情片的嘗試，不見得是失敗的經驗（她的作品只能非常有限地獲得新觀眾的認同，這是她經過多年經驗所體認到的）。但或許藉由《女皇的悲歌》一片，她對引發觀眾群不同內心波動的另一種媒體的好奇心得以消弭。烏帕塔舞蹈劇場未計畫製作第二部劇情片，不過鮑許已自覺能掌握電影技巧，並有能力以自己的方式透過電影表達自我，她有這種自覺就夠了。

一隻落腳在烏帕塔的候鳥

Nesthocker und Zugvogel

Pina Bausch

矛盾與爭議

碧娜‧鮑許來自德國貝爾吉施地區。以她目前（1998）五十八歲的年齡而言，她前十四年的歲月都在出生地索林根度過，最後二十五年在烏帕塔。其餘的成長歲月，鮑許停留在埃森的時間超過十年，那是距離索林根大約半小時車程的地方。表面上來看，鮑許根本是個根留故土的人，或許還是隻留巢鳥。

然而這種背景根本無法與她的作品搭配，因為她的作品不僅與其背景毫無關連，作品素材甚至來自世界各地──音樂、圖片、主題，並在全球各地巡迴演出：羅馬、馬德里、里斯本和帕勒莫、加州及香港、不知名的都市叢林、以及亞利桑那州的荒漠、熱帶雨林、及火山爆發後被火山灰染黑的浮冰等。部分作品甚至在這些地區創作而成，或至少以那裡為發源地。

過去二十年內，碧娜‧鮑許的確在全世界，或許謙虛地說，在半個世界闖蕩。在她開創事業之初，她一個年輕女子在紐約這個民族的大熔爐，以及要成功就必須付出極大努力的城市裡生活，並工作了兩年半。八〇年代中期開始，她和她的舞團經常得定期到紐約的布魯克林音樂學院，進行較長期的系列演出，每當她回到那裡時，她總是感覺好

252

像回到家中。她曾在一次訪問中表示：「我跟紐約有深切的連結。每當我想起紐約，就真的有一種難以形容的家的感覺，也就是鄉愁。」

除了烏帕塔外，紐約並非碧娜‧鮑許的舞蹈劇場最常巡迴的城市。該舞團在巴黎演出的次數比在紐約多出一倍，而且他們在當地的系列演出時間也比在紐約長。一九九五年起，烏帕塔舞蹈劇場每年在塞納河畔演出兩週，因此巴黎可以稱得上是該舞團的第二個家鄉。

如果計算碧娜‧鮑許和她的舞者在二十一年中，從第一場巡迴演出（南錫和維也納）及在烏帕塔以外地區巡迴表演花費的所有時間，總加起來大約有好幾年。她的舞團每年必定有二至三個月的時間在各地巡迴，其中大部分時間在海外。若以碧娜‧鮑許的旅程為觀察重點，可稱呼她為「候鳥」。她，從各個不同的方面來看，的確是個非常矛盾的人。

烏帕塔舞蹈劇場在二十一年中足跡遍及四大洲、三十八國及一百零五個城市，本書的附錄將該舞團演出的地點，根據國家及地區整理成一份清單，若仔細觀察該清單，可以看出哪些地區特別欣賞鮑許和她的舞團，或者他們在哪些地區受歡迎的程度較小。

法國是烏帕塔舞蹈劇場在這二十年內最常演出的國家，接著是義大利，美國位居第

三位，排名在日本、以色列和印度之前。值得一提的是，該團在美國的演出僅限於紐約及西岸。東西兩岸之間的大城市，如華盛頓、舊金山、芝加哥或波士頓則從未造訪，更別提亞特蘭大、達拉斯、堪薩斯市或丹佛等地，這些都是烏帕塔舞蹈劇場至今仍未去過的城市，甚至在歐洲大陸上更有驚人的空白版圖。碧娜‧鮑許和她的舞者僅在一九八二年造訪過倫敦，那也是唯一的一次，那次的演出並未造成大轟動，之後也不曾再出現。相反的，該舞團在愛丁堡受歡迎的程度無人可比，光在九○年代就在藝術節中演出三次。烏帕塔舞蹈劇場很少前往舊共產國家及斯堪地亞地區巡迴表演，僅分別造訪斯德哥爾摩及哥本哈根一次，此外在布達佩斯和布拉格各作過一場演出。一九八七年該舞團曾經進入前東德地區做過一小段巡迴演出，直到蘇聯瓦解後，該舞團也分別在一九八九年及一九九三年前往莫斯科演出過兩次。

然而烏帕塔舞蹈劇場還有一些完全未曾踏足的地區，例如奧斯陸和赫爾辛基，也未曾在華沙作過演出（在波蘭僅演出過一次）。巴爾幹半島和整個非洲大陸也同樣被排除在外，中國（香港例外，當年烏帕塔舞蹈劇場在當地舉辦兩場演出時，香港尚未回歸中國）則不曾是該舞團巡迴演出的目標。

蘇聯系統瓦解後，在（舊）共產國家的演出仍然非常罕見。有人推測，這並非與鮑

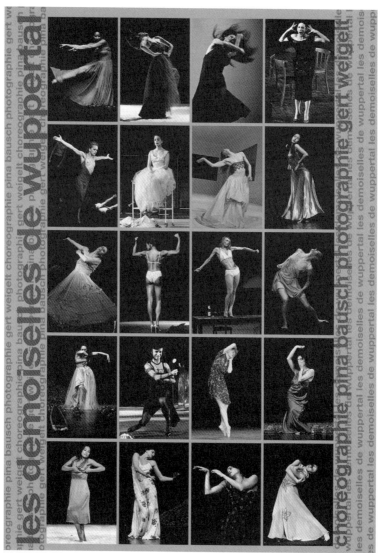

讓人印象深刻的美女組及優秀表演者:二十五年來烏帕塔的女舞者。(攝影‧拼貼:Gert Weigelt,科隆 / 海報設計:Wolfgang Winkel)

許在世界特定地點及區域非常或完全不受歡迎的程度有關。烏帕塔舞蹈劇場的巡迴演出費用並不便宜，基於經濟因素，某個城市或劇場所期望的巡迴演出，甚至時間交錯或難以達成的舞台條件，也會阻撓某些演出（雖然碧娜‧鮑許在她熟悉的環境中，如德國或北萊茵─威斯伐倫邦鄰近的城市，特別重視完美的演出條件，但是當她在第三世界國家演出時，則會降低對劇場的要求）。

儘管如此，烏帕塔舞蹈劇場在某些城市、國家、世界區域較受歡迎，且較常演出。同樣地，舞團本身比較喜歡或比較不喜歡在某些城市、國家、世界區域表演──若從演出地點的統計來看，這個推論應該不至於完全沒道理。

二十五年來，碧娜‧鮑許和她的一些舞者都同住在一個城市，同一個劇場中，她毫不隱諱地表示，自己長久以來大量巡迴演出的最重要原因是，巡迴演出讓她不會想要更換工作。「如果沒有我們的巡迴旅行和所有發生的事情──所有在我身上的事情，那麼我可能不會再留在烏帕塔。」這是她不久前對電視採訪團說的話。

碧娜‧鮑許總是有辦法改變其他人，甚至較大規模的劇院。她的第一任烏帕塔舞蹈劇場經理阿諾‧傅斯騰洪福在接掌不來梅的劇院時，努力要把她挖角到那邊去。彼得‧查德克曾邀她到漢堡劇院工作，君特‧呂勒（Günther Rühle）要她去法蘭克福，甚至國

外（如法國、義大利）也曾有人提供她機會。「機會的確不少，但它們其實只針對我個人或一些特定人士。因此基於經濟考量，將整個舞團移往別處的機會從來沒成功過。」

然而這些消息只有一半的真實性。與鮑許較熟識的人都知道，她對藝術以外的問題很難作決定。如同德國前總理柯爾一樣，她習慣把大部分的問題擱置一旁。她樂於回答提問，但總將答案擱置一邊，許多事情都是經由等待而獲得解決。「您想要讓碧娜‧鮑許為您的手稿授權？」當圈內人知道我正在撰寫一本關於碧娜‧鮑許的書時，這是他們最常拿來揶揄我的問題，他們可能也瞭解，如果我這麼做，恐怕永遠無法決定這本書的出版日期。

鮑許不喜歡定下來的傾向，在實際生活中常造成矛盾的情況。一方面，她與烏帕塔劇院維持合約關係，至今仍親筆簽名，每年延長一次。另一方面，舞團未來兩年或更多年內的全球巡迴演出必須現在事先規畫並簽訂契約。這對烏帕塔舞蹈劇場經理馬帝亞斯‧史米格來說，彷彿是每天在高空繩索上跳舞，至今他之所以尚未失敗，是因為碧娜‧鮑許不會臨時拒絕已經承擔的責任，除非這涉及歌德學院未來在印度的一項計畫考察旅行或類似的行程。因為她有著強烈的責任感，她必須給予信任她的舞者（或者是為她賣命的舞者）保障。

鮑許缺乏作決定的熱情是否也會影響她的工作與藝術創作，這個問題的答案完全取決於事件本身。若能將某個巧合化成藝術用途，她也可以很快作出決定，我們從《班德琴》的案例中可以看見，她在二十四小時內將劇場管理處規定拆除舞台布景的要求納入作品概念中。但另一方面，不能立即讓她滿意的作品或作品中的片段，她則很難做出改變。

她經常加以改善首演時未能百分之百令她滿意的場景。她的許多作品會隨著時間或多或少有所改變，有些甚至產生決定性的變化，如《康乃馨》。然而，設想的變化也經常行不通：「我嘗試過，我經常嘗試，但是一事無成。我是說，我不斷地在一個場景上努力，並嘗試去改變。而結果卻是，原本的東西更適合，即使那仍然不能讓我滿意。於是我們只好保持原狀。有時候在首演後縮減作品的長度，刪除幾個節目，將表演縮減十五分鐘，有時候是受了劇場的壓力。我認為這是錯誤的作法，假如這個作品有重演的機會的話，我希望改變它。」

不過，事實與這些說法相反，碧娜‧鮑許在重新上演作品時，皆極盡可能地維持原版的風貌。當烏帕塔舞蹈劇場在一九九○年冬天將十多年未演出的《伊菲珍妮亞在陶里斯》重新搬上舞台時，那並非新創作，而是精準的重現。舞團成員表示，碧娜‧鮑許和

她的團隊可能有時候在老舊（黑白）的錄影帶前坐上幾小時，並苦思是否該由四名或五名女舞者在一個特定的場景中，做出相同的動作，純粹以今天的感覺來解決問題的想法時常被拒絕。在《伊菲珍妮亞》及後來的《奧菲斯與尤麗蒂斯》的案例上，都是重現原貌。同樣地，碧娜‧鮑許也再度使用原來的班底當主角，如在首演後十六年，瑪露‧艾羅多和多明尼克‧梅西再度飾演當年讓他們一砲而紅的角色。這作法是否能讓作品達到最佳效果，這個問題的解答可就見仁見智。

作品本身矛盾並引發各種爭論，與鮑許擱置決定的傾向絲毫無任何關連，這是完全不同的現象。外界最常提出的問題是：碧娜‧鮑許的作品（仍然）是舞蹈嗎？如果不是，它該屬於哪一類，該如何稱呼它？第二個常見的問題是：鮑許的作品與德國的國家性格有多少關聯？碧娜‧鮑許有多德國化？

第一次接觸她作品的觀眾──不僅是保守的──特別會呈現慌張失措的反應。基本上全世界觀眾的反應都類似。觀眾一旦瞭解得愈多，並對他們即將欣賞的東西有更多準備，就比較不會大驚小怪。當觀眾期待的是一個傳統的舞蹈表演，演出後卻不如預期，且期待無法被滿足時，他們的反應通常是失望、慌亂或甚至有挑釁情緒。早年在烏帕塔的情形，跟烏帕塔舞蹈劇場最早前往印度及東南亞幾次巡迴表演時相同，當地觀眾對這

種新作及外來文化的差異，特別是另外一種對性及裸露的態度，感到驚恐。

鮑許的作品逐漸成名後，該如何界定這種現象的迫切性也愈來愈小，接受度卻愈來愈大。一個值得一提的例子是，鮑許的作品逐漸被認同後，台灣的觀眾展現愈來愈正面的態度──主要是對舞蹈有興趣的年輕人。我在八○年代初期以錄影帶為輔助工具進行的幾場演講中，有好幾小時的討論及挑釁的問題：這該叫做舞蹈嗎？您認為這就是藝術嗎？我做了很誠實的回答：事實上「這」被視為偉大的藝術，而有關分類的問題並不重要，若真的有必要，那麼就將碧娜‧鮑許的舞蹈劇場作品歸納為「舞蹈」，因為鮑許只從事編舞，這是她之前所有偉大的舞蹈類型改革者也可能作的事：舞蹈美學的擴展、及舞蹈可能性的延伸，還有將語言作為一種舞蹈來使用。當時觀眾對此答案仍持保留態度。

然而就在幾年後，台北的年輕舞者懷抱熱情地踏上德國編舞家的足跡，雖然他們在第一次匆匆接觸碧娜‧鮑許作品後心生疑慮，但是當烏帕塔舞蹈劇場在一九九七年年初，首次以《康乃馨》來到台北訪問演出時，觀眾報以最熱烈的歡迎，這是舞團從未經歷過的經驗。至於「這」是否為舞蹈的問題，早已被拋到九霄雲外。

美國康寧漢舞團於八○年代北萊茵－威斯伐倫邦國際舞蹈藝術節期間，在萊茵河畔

的諾伊斯城（Neuss）所遭遇的事，早已不再發生在烏帕塔舞蹈劇場上，因為遍及世界

各大城市的觀眾已逐漸瞭解該舞團。康寧漢舞團在諾伊斯巡迴演出時，在編舞家一場非

常冷僻、但是高格調的「活動」表演過程中，數百名觀眾離開那個在體育館中架成的劇

場，並碰撞體育館的大門，發出巨大聲響以示抗議。主辦單位為觀眾的反應，尷尬地向

康寧漢致歉（在舞蹈世界中，他就像美國版的鮑許），然而這位年老的編舞家並不因此

而感到受辱。五〇年代時，他和他的舞者也曾在紐約經歷過非常類似的事情，接著在六

〇年代的巴黎和七〇年代的柏林也發生相同事件。「如今在八〇年代，諾伊斯的觀眾仍

成群結隊地離開表演會場，因為表演讓他們感到慌亂，這完全顯示我們仍然有生命力，

而且可以引發人們憤怒的情緒，這種感覺非常好。」

　　烏帕塔舞蹈劇場和鮑許幾乎只在觀眾的熱烈歡呼中，體會生氣蓬勃的感受。她在自

己的劇場中被人咒罵、吐口水的年代，距今已數十年了，當中只在一九七九年第一次印

度巡迴演出時，發生過類似情形。這段時間以來，透過新聞、電視和錄影帶的報導，許

多人也討論鮑許本人及她那特殊的表演，這形成了隔阻過度批評反應的保護傘。相對

的，在許多烏帕塔舞蹈劇場定期造訪的城市及國家中，已形成一群固定的觀眾，他們不

顧任何批評地欣賞碧娜‧鮑許和她的舞者在舞台上的所有演出，有些舞者已不再被觀眾

拒絕，他們毫不費力地獲得成功的掌聲。

有關作品的「德國」淵源及「德國性格」等問題仍不斷出現。當舞團在紐約首度巡迴演出時，這個問題被更激烈地挑起，並在潛意識中將場景的殘酷與大屠殺聯想在一起。然而喚起有關碧娜‧鮑許的德國國族主義問題的這種氣氛，在近幾年來逐漸緩和。

如今，碧娜‧鮑許的作品在法國、義大利和日本最受歡迎，基本上這可能也跟當地觀眾欣賞德國文化有關。烏帕塔舞蹈劇場和碧娜‧鮑許也在以色列引起熱烈的興趣及讚許，至少有人如此詮釋，認為當地並不認同部分美國批評將她與奧斯威茲集中營畫上等號，反而傾向支持德國評論家的觀察方式，他們反過來地認為碧娜‧鮑許的作品是對恐怖及殘酷的反制反應，而且是對愛和溫柔的唯一吶喊。

針對德國官方關切的問題，究竟碧娜‧鮑許的作品能如何呈現更美好的德國，一直毫無解答。例如，烏帕塔舞蹈劇場上一次在印度巡迴演出時，擔任德國駐印度德里的大使法蘭克‧艾伯（Frank Elbe），在他的官邸的小型接見會中說，他的武官在《康乃馨》的印度首演後，憤怒地在他耳邊叨唸，請他立刻禁止這種丟臉的表演（印度知識界卻相當欣賞這場演出），這個無理的建議讓這名大使感到好笑，他也堅決拒絕這項請求（事實上，發布禁令並不在他的權限範圍之內）。

其他人則希望善用碧娜‧鮑許這種假定式的德國特色，藉其加強德國的正面和平形象。一九九四年，當一場關於印度及德國舞蹈的座談會在德里舉行時，烏帕塔舞蹈劇場正好結束印度巡迴演出，碧娜‧鮑許應邀為大會貴賓，德里歌德學院功勞卓越的院長格爾果‧雷希納（Georg Lechner）促成這次巡迴，並安排這場座談會，他在討論中提出這個問題，「碧娜‧鮑許的作品究竟有多德國化」。

碧娜‧鮑許強烈地反駁，她希望自己被看做是國際的、而非只是德國的藝術家。

「假如我是一隻鳥，」她反問聽眾：「你們會把我看成是一隻德國鳥嗎？」當然沒有人回答她這個問題。但是她很清楚自己是什麼，她是一隻四海為家，只是碰巧（儘管不是不願意）落腳在烏帕塔的候鳥。

年表

1940 年 7 月 27 日：在索林根出生，家中經營餐館。

1955 年：開始在埃森－維登的福克旺學校舞蹈系求學。

1959 年：通過國家考試，取得舞台舞蹈和舞蹈教學碩士學位。

1960 年：獲德國學術交流協會獎學金，至紐約茱莉亞音樂學院求學。成為保羅‧山納薩度和冬雅‧
弗亦爾的舞團舞者。

1961 年：受聘於新美國芭蕾舞團及紐約大都會歌劇院芭蕾舞團。

1963 年：返回埃森，成為福克旺芭蕾舞團一員。

1967 年：第一部編舞作《片段》。在福克旺學校擔任舞蹈教學工作。

1969 年：接任福克旺舞蹈劇場（後改為福克旺舞蹈工作室）總監，為斯瓦辛格藝術節中的亨利‧普
賽爾的歌劇《仙后》編舞。唯一一次參加編舞大賽，以《在時光的風中》榮獲科隆編舞比
賽的大獎。

1971 年：應烏帕塔劇院經理阿諾‧傅斯騰洪福之邀編舞，舞作為《舞者的活動》。

1973 年：接下烏帕塔芭蕾舞團總監一職，後來碧娜‧鮑許將其名稱改為烏帕塔舞蹈劇場。

1974 年：烏帕塔舞蹈劇場第一部舞作《費里茲》首演。完成第一部長及整晚的作品《伊菲珍妮亞在
陶里斯》。

1977 年：烏帕塔舞蹈劇場首次在國外巡迴演出（在南錫和維也納）。

1979 年：以《詠歎調》一作，首次受邀至柏林戲劇會演出。首次作洲際巡迴演出，以《春之祭》和
《七宗罪》至東南亞客座巡迴。

1980 年：1 月 27 日，生命伴侶暨舞台設計師羅夫‧玻濟克過世。

1981 年：9 月 28 日，兒子羅夫‧所羅門出生。

1982 年：參與費里尼的電影《揚帆》拍攝工作。

1983 年：繼漢斯‧區立後，接任福克旺學院的舞蹈系系主任一職。

1984 年：應邀在 1984 年洛杉磯奧運的文化節目中表演，首次在紐約客座巡迴。

1987 年：十一部碧娜‧鮑許的舊作於烏帕塔進行四個星期的回顧展。

1993 年：將福克旺學院的舞蹈系系主任一職交棒給男舞者路茲‧福斯特。

1994 年：為了慶祝烏帕塔舞蹈劇場成立二十週年紀念，在北萊茵－威斯伐倫邦國際舞蹈藝術節活
動中，回顧從伊莎朵拉（Isadora）到碧娜的十三部作品。

1997 年：獲頒德國最高榮譽藍馬克斯勳章。

1998 年：10 月，舉行烏帕塔舞蹈劇場成立二十五週年慶祝紀念活動。

作品

舞作名稱	音樂	舞台／服裝	首演地點	首演年份
片段	貝拉・巴爾托克	赫曼・馬卡德	埃森	1967
在時光的風中	米科・多拿		埃森	1968
在零之後	伊馮・馬雷	柯里斯提安・皮博	慕尼黑	1970
舞者的活動	鈞特・貝克		烏帕塔	1971
唐豪塞－酒神節	華格納		烏帕塔	1972
搖籃曲	童謠「飛吧，金龜子」		埃森	1972
費里茲	馬勒、胡史密特（Wolfgang Hufschmidt）	赫曼・馬卡德	烏帕塔	1974
伊菲珍妮亞在陶里斯	葛路克	約根・德賴爾、碧娜・鮑許	烏帕塔	1974
兩條領帶	斯波利安斯基		烏帕塔	1974
我帶你到轉角處	舞曲	卡爾・科奈德	烏帕塔	1974
慢板－五首馬勒的曲子	馬勒	卡爾・科奈德	烏帕塔	1974
奧菲斯與尤麗蒂斯	葛路克	羅夫・玻濟克	烏帕塔	1975
春之祭（西風／第二個春天／春之祭）	史特拉汶斯基	羅夫・玻濟克	烏帕塔	1975
七宗罪	威爾（台詞出自布雷希特）	羅夫・玻濟克	烏帕塔	1976
藍鬍子——聽貝拉・巴爾托克「藍鬍子公爵的城堡」的錄音	貝拉・巴爾托克	羅夫・玻濟克	烏帕塔	1977
與我共舞	民謠	羅夫・玻濟克	烏帕塔	1977
蕾娜移民去了	流行歌、頌歌、不朽歌曲	羅夫・玻濟克	烏帕塔	1977
他牽著她的手，帶領她入城堡，其他人跟隨在後	皮爾・若班（Peer Raben）（台詞出自莎士比亞）	羅夫・玻濟克	波鴻	1978
穆勒咖啡館	亨利・普賽爾	羅夫・玻濟克	烏帕塔	1978
交際場	拼貼音樂	羅夫・玻濟克	烏帕塔	1978
詠歎調	拼貼音樂	羅夫・玻濟克	烏帕塔	1979
貞潔傳說	拼貼音樂、台詞出自奧維德（Ovid）、魏德金（Wedekind）、賓定（Binding）	羅夫・玻濟克	烏帕塔	1979

舞作名稱	音樂	舞台／服裝	首演地點	首演年份
一九八〇，碧娜·鮑許的一個舞作	拼貼音樂	彼得·帕布斯特（構想來自羅夫·玻濟克）／瑪麗翁·希托	烏帕塔	1980
班德琴	拉丁美洲探戈	哈班／瑪麗翁·希托	烏帕塔	1980
華爾滋舞	拼貼音樂	貝格菲德／瑪麗翁·希托	阿姆斯特丹	1982
康乃馨	拼貼音樂	彼得·帕布斯特／瑪麗翁·希托	烏帕塔	1982
在山上聽見呼喊	拼貼音樂	彼得·帕布斯特／瑪麗翁·希托	烏帕塔	1984
黑暗中的兩支香菸	拼貼音樂	彼得·帕布斯特／瑪麗翁·希托	烏帕塔	1985
維克多	拼貼音樂	彼得·帕布斯特／瑪麗翁·希托	烏帕塔	1986
預料	拼貼音樂	彼得·帕布斯特／瑪麗翁·希托	烏帕塔	1987
帕勒莫、帕勒莫	拼貼音樂	彼得·帕布斯特／瑪麗翁·希托	烏帕塔	1989
舞蹈之夜 II（馬德里）	拼貼音樂	彼得·帕布斯特／瑪麗翁·希托	烏帕塔	1991
船之作	拼貼音樂	彼得·帕布斯特／瑪麗翁·希托	烏帕塔	1993
悲劇	拼貼音樂	彼得·帕布斯特／瑪麗翁·希托	烏帕塔	1994
丹頌	拼貼音樂	彼得·帕布斯特／瑪麗翁·希托	烏帕塔	1995
只有你	拼貼音樂	彼得·帕布斯特／瑪麗翁·希托	烏帕塔	1996
拭窗者	拼貼音樂	彼得·帕布斯特／瑪麗翁·希托	烏帕塔	1997
熱情馬祖卡	拼貼音樂	彼得·帕布斯特／瑪麗翁·希托	烏帕塔	1998

電影	音樂	攝影	服裝	年份
女皇的悲歌	拼貼音樂	馬丁·薛佛、戴特賴夫·愛爾勒	瑪麗翁·希托	1989

獎項與勳章

1958 年　福克旺獎

1969 年　以《在時光的風中》榮獲科隆國際編舞比賽的大獎

1973 年　榮獲北萊茵－威斯伐倫邦的舞蹈新人獎

1978 年　獲烏帕塔市頒贈 Eduard von der Heydt 文化獎

1980 年　El Circulo de Criticos de Arte, Premio de la Critica 1980 Danza

1982 年　Premio Simba 1982 per il Teatro, Accademia Simba

1983 年　Premio UBU 1982/83 Miglior Spettacolo Straniero

1984 年　獲柏林德國評論家協會頒贈（舞蹈項目的）「德國評論家獎」

　　　　榮獲紐約舞蹈及表演獎（New York Dance and Performance Award "Bessie"）

1986 年　接受德國總統 Richard von Weizsäcker 頒贈德國聯邦「一等」十字勳章

　　　　（Bundesverdienstkreuz "Erster Klasse"）

1987 年　獲頒日本舞蹈評論學會獎

1988 年　獲烏帕塔市嘉年華協會頒贈「寬容勳章」（Toleranzorden）

1990 年　榮獲佛羅倫斯的「羅廉佐」（Lorenzo il Magnifico）國際藝術獎章

　　　　在羅馬 Premio Gino Tani 中獲得 Premio Aurel v. Milloss 獎

　　　　於 1990 年世界戲劇日，獲頒國際戲劇協會（ITI）的西德中心獎

　　　　獲頒義大利的 UBU 獎

　　　　接受北萊茵－威斯伐倫邦首相 Johannes Rau 頒贈北萊茵－威斯伐倫邦國家獎

1991 年　榮獲巴黎 Prix SACD 1991（Société des Auteurs et Compositeurs dramatique）的舞蹈獎

　　　　榮獲杜塞道夫儲蓄銀行所捐贈促進萊茵河地區文化資產的「萊茵文化獎」

　　　　Premio internazionale "Fontana di Roma", Centro Internazionale Arte e Cultura la Sponda

　　　　榮獲義大利 Treviso 城的 Danza + Danza 雜誌獎

　　　　接受法國文化部部長賈克‧朗頒贈法國「文藝司令勳章」

　　　　榮獲義大利 Positano 城的 Una Vita per la Danza 獎

1992 年　在愛丁堡藝術節以《穆勒咖啡館》榮獲評論家獎

1993 年　於國際戲劇協會（ITI）在慕尼黑舉辦的第二十五屆世界大會上，榮獲聯合國教科文組織
　　　　（UNESCO）頒發畢卡索獎章

　　　　烏帕塔市舞蹈劇場舞團獲烏帕塔市頒贈 Eduard von der Heydt 文化獎

1994 年　在里斯本接受葡萄牙總統頒贈 Cruz de la Ordem Militar de Santiago de Espada

1995 年　獲埃森德國職業協會頒贈「舞蹈教學」的德國舞蹈獎

　　　　榮獲柏林德國文藝學會頒贈 Joana Maria Gorvin 獎

1996 年　榮獲德國最高榮譽藍馬克斯勳章

1997 年　獲普魯士海事行動基金會（Preussischen Seehandlung）頒贈柏林戲劇獎

　　　　接受 Johannes Rau 頒贈德意志大十字榮譽勳章（Großes Verdienstkreuz）

　　　　榮獲烏帕塔市頒贈榮譽之戒

巡迴演出

時間	巡迴演出地點	舞碼
1977 年 5 月	南錫（法國）	七宗罪
1977 年 6 月	維也納（奧地利）	七宗罪
1977 年 9 月	柏林（德國） 貝爾格勒（南斯拉夫）	七宗罪，春之祭 藍鬍子——聽貝拉·巴爾托克「藍鬍子公爵的城堡」的錄音
1977 年 10 月	布魯塞爾（比利時）	七宗罪
1978 年 6 月	阿姆斯特丹（荷蘭）	與我共舞
1978 年 8 月	愛丁堡（蘇格蘭）	史特拉汶斯基之夜
1979 年 1 / 2 月	萬隆、雅加達（印尼），曼谷（泰國），孟買、德里、海德拉巴、加爾各達、馬德拉斯、普那（印度），可倫坡（斯里蘭卡），馬尼拉（菲律賓），首爾（韓國），香港	春之祭，七宗罪
1979 年 6 月	巴黎（法國）	七宗罪，藍鬍子
1979 年 9 月	貝爾格勒（南斯拉夫） （貝爾格勒國際藝術節）	他牽著她的手，帶領她入城堡，其他人跟隨在後（馬克白－計畫）
1980 年 5 月	柏林（德國）（戲劇會） 南錫（法國）	詠歎調 穆勒咖啡館
1980 年 6 月	慕尼黑（德國）（劇場藝術節） 司徒加	貞潔傳說 馬克白－計畫
1980 年 7 / 8 月	波哥大（哥倫比亞），布宜諾斯艾利斯（阿根廷），卡拉卡斯（委內瑞拉），庫里奇巴、里約熱內盧、阿雷格里港（巴西），利馬（秘魯），墨西哥市（墨西哥），聖地牙哥（智利）	交際場，穆勒咖啡館，春之祭
1981 年 1 月	帕爾瑪（義大利）	穆勒咖啡館
1981 年 2 月	杜林（義大利）	穆勒咖啡館
1981 年 5 月	恩吉地、恩哈斯侯菲、海法、耶路撒冷、特拉維夫（以色列） 柏林（德國）（戲劇會）	穆勒咖啡館，第二個春天，春之祭 班德琴
1981 年 6 月	科隆（德國）（國際戲劇節）	回顧展
1981 年 7 月	亞維農（法國） 威尼斯（義大利）	一九八〇，交際場 交際場
1982 年 2 月	巴黎（法國） 維也納（奧地利）（Tanz' 82）	貞潔傳說，穆勒咖啡館 穆勒咖啡館，春之祭，一九八〇
1982 年 5 月	阿德雷德（澳洲）	藍鬍子，一九八〇，交際場
1982 年 6 月	阿姆斯特丹（荷蘭）	春之祭，貞潔傳說
1982 年 9 月	倫敦（英格蘭）	一九八〇
1982 年 9 / 10 月	羅馬（義大利）	穆勒咖啡館，一九八〇
1983 年 1 月	布魯塞爾（比利時）	交際場

時　間	巡迴演出地點	舞　碼
1983 年 2 月	巴黎、里昂（法國） 蘇黎世、洛桑、巴塞爾、聖加侖（瑞士）	班德琴 交際場
1983 年 5 月	慕尼黑（劇場藝術節）	康乃馨
1983 年 7 月	米蘭（義大利） 尼斯（義大利） 亞維農（法國）	交際場 康乃馨，一九八〇 華爾滋舞，康乃馨
1983 年 10 月	漢堡（德國） 司徒加（德國）	藍鬍子，一九八〇，交際場，穆勒咖啡館 一九八〇
1984 年 1 / 2 月	里昂（法國）	藍鬍子，交際場
1984 年 2 月	格諾伯勒（法國）	與我共舞，交際場
1984 年 2 月	薩沙里、卡利亞里、薩丁尼亞（義大利）	穆勒咖啡館
1984 年 6 月	洛杉磯（奧林匹克藝術節）、紐約（美國）、 多倫多（加拿大）	穆勒咖啡館，春之祭，藍鬍子
1984 年 9 月	斯德哥爾摩（瑞典） 漢堡（德國）	一九八〇 穆勒咖啡館，華爾滋舞
1984 年 12 月	里爾（法國）	交際場
1985 年 5 月	巴黎（法國）	穆勒咖啡館，春之祭
1985 年 5 / 6 月	威尼斯、羅馬（義大利）	藍鬍子，穆勒咖啡館，春之祭，在山上聽 見呼喊，一九八〇，班德琴，交際場
1985 年 9 / 10 月	蒙特婁、渥太華（加拿大）、紐約（美國）	交際場，詠歎調，在山上聽見呼喊，七宗罪
1985 年 10 月	馬德里（西班牙）	穆勒咖啡館
1985 年 11 月	格諾伯勒（法國）	穆勒咖啡館
1986 年 1 月	司徒加（德國）	在山上聽見呼喊
1986 年 5 / 6 月	里昂（法國）	穆勒咖啡館，一九八〇，在山上聽見呼喊
1986 年 6 月	阿姆斯特丹（荷蘭） 巴黎（法國）	在山上聽見呼喊 七宗罪，詠歎調
1986 年 9 月	東京、大阪、京都（日本）	穆勒咖啡館，春之祭，交際場
1986 年 10 / 11 月	羅馬（義大利）	維克多
1987 年 4 / 5 月	巴黎（法國）	在山上聽見呼喊
1987 年 5 月	柏林、格拉（前東德）	一九八〇，穆勒咖啡館，春之祭
1987 年 6 月	科特布斯、德勒斯登（前東德） 雅典（希臘）	穆勒咖啡館，春之祭 穆勒咖啡館，春之祭
1987 年 10 月	海牙（荷蘭） 布雷斯勞（波蘭） 布拉格（捷克），科希策（斯洛伐克）	維克多 穆勒咖啡館，春之祭 穆勒咖啡館，春之祭
1988 年 5 月	帕勒莫（義大利） 巴塞隆納（西班牙）	在山上聽見呼喊 在山上聽見呼喊
1988 年 5 月	巴黎（法國）	預料
1988 年 7 月	紐約（美國）	維克多，康乃馨

時間	巡迴演出地點	舞碼
1988 年 9 月	特拉維夫（以色列） 雅典、德爾菲（希臘）	一九八〇 交際場，春之祭
1988 年 9 / 10 月	杜埃（法國）	在山上聽見呼喊
1988 年 10 月	瑞吉、克里莫納（義大利）	穆勒咖啡館，春之祭
1988 年 10 / 11 月	波隆納（義大利）	一九八〇
1988 年 11 月	摩德那（義大利）	在山上聽見呼喊
1989 年 1 月	莫斯科（俄國）	康乃馨
1989 年 6 月	巴黎（法國）	康乃馨，班德琴，一九八〇
1989 年 9 月	東京、大阪、京都、橫濱（日本） 里斯本（葡萄牙）	康乃馨 在山上聽見呼喊
1989 年 11 月	萊比錫（德國）	康乃馨，交際場
1990 年 1 月	帕勒莫（義大利）	帕勒莫、帕勒莫
1990 年 3 月	聖保羅、里約熱內盧（巴西）	在山上聽見呼喊
1990 年 5 月	巴黎（法國）	馬克白－計畫
1990 年 5 / 6 月	里昂（法國）	康乃馨，馬克白
1990 年 9 月	羅威雷托（義大利）	康乃馨
1990 年 10 月	米蘭、巴利（義大利）	帕勒莫、帕勒莫
1991 年 2 月	巴黎（法國）	伊菲珍妮亞在陶里斯
1991 年 5 月	安特衛普（比利時）	帕勒莫、帕勒莫，康乃馨
1991 年 6 月	巴黎（法國） 凱撒瑞（以色列）	帕勒莫、帕勒莫 康乃馨
1991 年 9 / 10 月	紐約（美國）	帕勒莫、帕勒莫，班德琴
1991 年 11 月	馬德里（西班牙）	舞蹈之夜 II（1991）
1992 年 5 月	威尼斯（義大利） 慕尼黑（德國）	維克多 一九八〇
1992 年 6 月	杜林（義大利）	伊菲珍妮亞在陶里斯
1992 年 6 / 7 月	巴黎（法國）	舞蹈之夜 II（1991）
1992 年 7 月	雅典（希臘）	康乃馨
1992 年 9 月	愛丁堡（蘇格蘭）	穆勒咖啡館
1992 年 10 月	漢堡（德國） 斯特拉斯堡（法國）	黑暗中的兩支香菸 一九八〇
1993 年 2 月	巴黎（法國）	奧菲斯與尤麗蒂斯
1993 年 4 月	東京（日本） 大阪（日本）	一九八〇，在山上聽見呼喊 在山上聽見呼喊
1993 年 5 月	京都（日本） 香港 慕尼黑（德國） 維也納（奧地利）	在山上聽見呼喊 一九八〇 穆勒咖啡館 康乃馨

時 間	巡迴演出地點	舞 碼
1993 年 6 月	巴黎（法國）	舞蹈之夜 II（1991），穆勒咖啡館，春之祭
1993 年 9 月	莫斯科（俄國）	穆勒咖啡館，春之祭
1994 年 2 / 3 月	德里、加爾各答、馬德拉斯、孟買（印度）	康乃馨
1994 年 3 / 4 月	里昂（法國）	維克多
1994 年 4 月	巴黎（法國）	丹頌
1994 年 5 月	維也納（奧地利）	悲劇
1994 年 7 月	熱那亞（義大利）	奧菲斯與尤麗蒂斯
1994 年 9 月	里斯本（葡萄牙）	穆勒咖啡館，春之祭，交際場， 一九八〇，康乃馨
1994 年 10 月	墨西哥市、瓜納華托（墨西哥） 布宜諾斯艾利斯（阿根廷）	康乃馨 班德琴
1994 年 11 月	紐約（美國）	黑暗中的兩支香蕉
1995 年 2 月	巴黎（法國）	悲劇
1995 年 3 月	布達佩斯（匈牙利）	康乃馨，穆勒咖啡館
1995 年 6 月	法蘭克福（德國） 阿姆斯特丹（荷蘭）	穆勒咖啡館，春之祭 七宗罪，穆勒咖啡館，春之祭，康乃馨
1995 年 7 月	亞維農（法國）	穆勒咖啡館，春之祭
1995 年 8 / 9 月	愛丁堡（蘇格蘭）	康乃馨
1995 年 9 月	安特衛普（比利時） 羅馬（義大利）	船之作 康乃馨
1995 年 11 月	特拉維夫（以色列）	穆勒咖啡館，春之祭，維克多
1996 年 2 月	東京（日本）	船之作
1996 年 4 月	杜塞道夫（德國）	康乃馨
1996 年 6 月	巴黎（法國）	丹頌，交際場
1996 年 7 月	哥本哈根（丹麥）	康乃馨，維克多
1996 年 8 月	愛丁堡（蘇格蘭）	伊菲珍妮亞在陶里斯
1996 年 10 月	柏克萊、洛杉磯、天普、奧斯汀（美國）	只有你
1997 年 3 月	香港 台北（台灣）	拭窗者 康乃馨
1997 年 5 月	法蘭克福（德國）	康乃馨，維克多
1997 年 6 月	巴黎（法國）	只有你
1997 年 8 月	里約熱內盧（巴西）	伊菲珍妮亞在陶里斯，康乃馨
1997 年 10 月	紐約（美國） 帕勒莫（義大利）	拭窗者
1998 年 4 月	巴黎（法國）	拭窗者
1998 年 5 月	里斯本（葡萄牙）	里斯本－計畫
1998 年 6 月	馬德里（西班牙）	伊菲珍妮亞在陶里斯，康乃馨

舞劇名、歌劇名

- 1980. Ein Stück von Pina Bausch
 一九八〇，碧娜‧鮑許的一個舞作
- Adagio. Fünf Lieder von Gustav Mahler
 慢板——五首馬勒的曲子
- Ahnen 預料
- Aktionen für Tänzer 舞者的活動
- Arien 詠歎調
- Athalia 阿塔利亞
- Auf dem Gebirge hat man ein Geschrei gehört
 在山上聽見呼喊
- Bandoneon 班德琴
- Blaubart. Beim Anhören einer Tonbandaufnahme
 von Béla Bartóks Oper "Herzog Blaubarts Burg"
 藍鬍子——聽貝拉‧巴爾托克「藍鬍子公爵的
 城堡」的錄音
- Café Müller 穆勒咖啡館
- Danzon 丹頌
- Der Fensterputzer 拭窗者
- Das Stück mit dem Schiff 船之作
- Die Feenkönigin 仙后
- Die sieben Todsünden 七宗罪
- Dornröschen 灰姑娘
- Ein Trauerspiel 悲劇
- E la nave va 揚帆
- Er nimmt sie an der Hand und führt sie in das
 Schloß, die anderen folgen 他牽著她的手，
 帶領她入城堡，其他人跟隨在後
- Frühlingsopfer 春之祭
- Fürchtet euch nicht 你們不要害怕
- Fragmente 片段
- Fritz 費里茲
- Großstadt 大城市
- Grüner Tisch 綠桌子
- Herzog Blaubarts Burg 藍鬍子公爵的城堡

- Ich bring dich um die Ecke（zu mir nach Haus）
 我帶你到轉角處（到我家中去）
- Im Wind der Zeit 在時光的風中
- Iphigenie auf Tauris 伊菲珍妮亞在陶里斯
- Keuschheitslegende 貞潔傳說
- Kleine Nachtmusik 小夜曲
- Komm, tanz mit mir 與我共舞
- Kontakthof 交際場
- Le Sacre du printemps 春之祭
- Lustige Witwe 風流寡婦
- Macbeth 馬克白
- Masurca Fogo 熱情馬祖卡
- Nachnull 在零之後
- Nelken 康乃馨
- Nur Du 只有你
- Orpheus und Eurydike 奧菲斯與尤麗蒂斯
- Palermo, Palermo 帕勒莫、帕勒莫
- Paradies? 天堂？
- Räuber 強盜
- Renate wandert aus 蕾娜移民去了
- Rodeo 牧場競技
- Tannhäuser 唐豪塞
- Tanzabend I 舞蹈之夜 I
- Tanzabend II 舞蹈之夜 II
- Two Cigarettes in the Dark 黑暗中的兩支香菸
- Urbs 城市
- Verkaufte Braut 交易新娘
- Viktor 維克多
- Volkslieder 民謠
- Walzer 華爾滋舞
- Wiegenlied 搖籃曲
- Yvonne, Prinzessin von Burgund
 伊沃娜，柏甘達的公主
- Zwei Krawatten 兩條領帶

藝術節、舞團名稱

- Ballet Russes 俄羅斯芭蕾舞團
- Essener Ballett 埃森芭蕾劇團
- Festival Otono 秋季藝術節（馬德里）
- Festival Zweier Welten 兩個世界藝術節
 （義大利）
- Folkwang Ballett 福克旺芭蕾舞團
- Hong Kong Arts Festival 香港藝術節
- Holland Festival 荷蘭藝術節
- Jacob's Pillow 雅各枕舞蹈節（美國）
- Kirow-Ballett 基洛夫芭蕾舞團
- Merce Cunningham Dance Company
 康寧漢舞團
- Münchener Theaterfestival 慕尼黑戲劇節
- New American Ballet 新美國芭蕾舞團
- Salzburger Festspiele 薩爾斯堡藝術節
 （奧地利）
- Schwetzinger Festspiele 斯瓦辛格藝術節
 （德國）
- Theaterfestival 劇場藝術節（南錫）
- Wiener Festwochen 維也納藝術節

劇場名

- Barmer Opernhaus 巴爾門歌劇院
- Berliner Volksbühne 柏林人民舞台
- Biondo Stabile 畢歐多・斯塔畢勒劇院（帕勒莫）
- Bremer Tanztheater 不來梅舞蹈劇場
- Bremer Theater 不來梅劇院
- Carré-Theater 卡列劇院（阿姆斯特丹）
- Das Tanztheater Wuppertal 烏帕塔舞蹈劇場
- Deutsche Oper 德意志歌劇院（柏林）
- Deutsche Oper am Rhein 德國萊茵歌劇院
- Elberfelder Schauspielhaus 艾伯斐德劇院
- Folkwang-Hochschule 福克旺學院
- Folkwang-Tanzstudio 福克旺舞蹈劇場
- Gelsenkirchener Musiktheater 蓋爾森基興音樂劇院
- Hamburger Schauspielhaus 漢堡劇院
- Hamburgische Staatsoper 漢堡國家歌劇院
- Metropolitan Opera 紐約大都會歌劇院
- Pariser Opéra 巴黎歌劇院
- Roberto Ciullis Mülheimer 羅貝多・西烏力斯・穆
 海默劇院
- Schauspielhaus Bochum 波鴻劇院
- Schillertheater 席勒劇場
- Théâtre des Champs-Elysées 香榭麗舍劇院
- Théâtre de la Ville 市立劇院
- Teatro di Roma 羅馬劇院
- Teatro Argentina 阿根廷劇院（羅馬）
- Wuppertaler Bühnen 烏帕塔劇院
- Wuppertaler Ballett 烏帕塔芭蕾舞團
- Wuppertaler Tango-Szene 烏帕塔探戈劇場

索引

國家圖書館預行編目資料

碧娜‧鮑許：舞蹈‧劇場‧新美學/ Jochen Schmidt
　著；林倩葦譯. -- 二版. -- 台北市：遠流, 2013.04
　　面；　公分
　譯自 Pina Bausch － Tanzen gegen die Angst
　ISBN 978-957-32-7176-5（平裝）

　1. 鮑許（Bausch, Pina）2. 舞蹈家 3. 傳記 4. 德國

976.9343　　　　　　　　　　　　　　102004834

綠蠹魚叢書 YLL09

碧娜‧鮑許
舞蹈｜劇場｜新美學

———————————————————

作者：Jochen Schmidt
譯者：林倩葦
主編：曾淑正
責任編輯：洪淑暖
美術設計：Zero

發行人：王榮文
出版發行：遠流出版事業股份有限公司
地址：台北市中山區中山北路一段 11 號 13 樓
電話：（02）25710297　傳真：（02）25710197
郵撥：0189456-1

著作權顧問：蕭雄淋律師
2013 年 4 月 1 日　新版一刷
2021 年 12 月 16 日　新版八刷
售價◎新台幣 360 元
（缺頁或破損的書，請寄回更換）
有著作權‧侵害必究（Printed in Taiwan）
ISBN　978-957-32-7176-5

YLib .com 遠流博識網 http://www.ylib.com
E-mail: ylib@ylib.com

———————————————————